# 民國茶範

張愛玲、胡適、魯迅、
梁實秋、巴金……
與他們喝茶聊天的小日子

周重林、李明——著

# 目次

# 進入民國先賢繽紛的茶世界

吳德亮

臺灣知名茶文化作家學者／詩人藝術家

中國知名茶文化作家周重林，與他在對岸茶界影響力最大的自媒體之一《茶業復興》的夥伴李明，兩人合作撰寫、於今年二月在對岸出版的茶書《民國茶範》，即將由聯經出版公司在臺灣推出繁體版，囑我寫序。

提筆之際，書中的一段「周作人把顧炎武在《日知錄》裡寫的那句『人之患在好為人序』牢記於心。」讓我心驚，其實我甚少幫人寫序，唯一的例外是感佩高齡九十仍致力燒窯製壺的竹南蛇窯主人林添福，而幫他的九十專集寫了序。

今天貿然應允則是因為透過這本書，終於認識、甚至可以說「發現」了不一樣的胡適、魯迅、周作人、聞一多、李叔同、梁實秋、郁達夫、張愛玲、巴金等學者或藝文名家，那是過去少有人知、即便遍讀群書也很難找到的名人茶事吧？戒嚴時期許多不能談論的名字（例如國共鬥爭時左翼作家聯盟的魯迅、郁達夫，以及遭暗殺的聞一多等）；也是在今天全球禁菸氛圍所不能提的軼事（例如於菸不離手的魯迅、林語堂、聞一多；時時戒菸而終不能戒的胡適等），也因此作者斷代為「民

國」。但「茶是他們共同的摯愛，他們不認識的時候，分別在同一個地方喝茶。他們認識後，又在同一個地方一起喝茶」。

透過本書，我認識的胡適，不再只是當代名作家李敖《胡適研究》書中的學者，不再只是蔣介石來臺任命的中央研究院院長，更不是蔣日記裡痛罵「最無品格之文化買辦」，為害國家，為害民族文化之蠹賊」。而是一個出身徽商茶業世家的愛茶人、茶博士，就連「把妹」，將他的紅粉知己韋蓮司用「邀約喝茶」的名義約到寓所，都被作者從容地「挖」了出來。當然，在兩岸風雲變色前，時局動盪不安的上海，提到胡適自己說「在妓女房裡嗑瓜子，吸香菸，談極不相干的天。」儘管讓許多粉絲跌破眼鏡，但也無損他做為大學者的風範吧？

正如作者在自序中說他喜歡陶行知在曉莊鄉村一座茶館的對聯：「嘻嘻哈哈喝茶／嘰嘰咕咕談心。」甚至將之大筆一揮掛在辦公室門口。行雲流水的文字也頗具「庶民化」，甚至「鄉民化」了……

例如「別人在城市，在酒店，穿著西裝，喝著紅酒、洋酒，談著資本，聊著概念，喊著口號，開高峰論壇。我們呢，來到山裡，踩著泥巴，穿著拖鞋，叼著菸，喝著茶，開壩子論壇」。「別人的主角是錢和有錢人，我們的主角是茶與茶農，這樣的論壇真真是低到泥土裡。出門就可以摘到茶葉，彎腰就可以與蟲蟻接觸，還有那陣陣的清香啊，聞之即醉」等，很直白，卻又親切無比。

談到書中的十六位大師，其實作者本身真正的著墨不多，大多忠實地引用所蒐羅的文件資料，他說「我們也是從故紙堆裡把他們召喚出來，呈現他們過去的日子，重新定義我們的生活」。但在

文與文的居間過場，他也會加上自己的陳述，而且往往下筆精準、例無虛發。如「胡適歸國後事務巨多，終日與人周旋，與舊思想交鋒，得一壺茶，能舒緩自己，也能舒緩別人」。或「周作人喝茶細緻、講情趣，以文觀茶；魯迅喝茶要隨取隨飲，給時代把脈看病。他常常以茶會友，時時以茶當禮，茶友圈名家輩出」。

談到李叔同，他說「一九一八年，一個杭州教師遁入空門，削髮為僧，將一生剖為兩半。從此，塵世的歸於塵世，佛祖的歸於佛祖。他的前半生，叫李叔同，後半生叫弘一法師。一世人生，兩份精彩。在他那個時代，大概沒有人比他做得更好。叫李叔同的前半生，他是走路都掉才華的牛人，叫弘一法師的後半生，他是精研律宗的慈悲僧人。」直可媲美獲大獎的廣告文案了，顯然他在二○一五年勇奪《中華合作時報》的「新媒體營銷推廣個人獎」，絕非浪得虛名。而「牛人」二字臺灣朋友或許陌生，在對岸卻是普遍的讚美詞，意指「很厲害、很高明的人」。

透過作者的費心收集與剪裁整理，讀者可以完全深入先賢的茶生活，與原本熟讀他們的著作串連：周作人說「我們需要在一杯茶中，放下自己」，又說「讀文學書好像喝茶，喝茶就像讀文學書」。郁達夫則表示「人間有茶便銷魂」。梁實秋在北京中山公園，用一杯茶與程季淑定下終身，更在茶香裊繞中完成《莎士比亞》全集的翻譯。

而魯迅娶了擅長功夫茶的許廣平，還給他的兒子周海嬰留下不少清宮所出普洱茶膏（詳見吳德亮著《普洱藏茶》一書／聯經出版）；巴金夫人蕭珊也是泡茶高手。聞一多說「喝茶是過日子的最低

標準」。胡適是名副其實的茶博士，他在一次茶敘上提出「白話文運動」引發千年的寫作巨變。而張愛玲則透過胡適家裡那杯綠茶，看到時光交錯。

作者說他就是由胡適的軼事引發，抱著好奇心，去看看他的朋友圈如何喝茶，而有了這本書的寫作。經由大量的閱讀，包括大部分著作、日記、書信等，在其中找到與茶相關的軼事趣聞，再透過他生動詼諧的文字串場，把十六位「民國文人」、臺灣則泛稱為「三、四〇年代作家學者」的先賢的茶生活單拎出來，讓數十年後的我們，無論是否喜歡文學、無論是否茶人，全部拉到三〇年代的茶桌前，傾聽他們交談，告訴我們，「他們不僅學問做得好，也懂得如何喝茶如何生活」。

二十年前因為愛上茶，我從一位人稱「詩人藝術家」，以及曾任新聞週刊總編輯的資深媒體人，開始深入兩岸以及東南亞、東北亞各地，不惜千里跋涉、翻山越嶺找茶、寫茶及演講。從二十年矢志為被污名化「臭脯茶」的普洱茶平反，而隻身飛往雲南深入六大茶山，寫出第一本《風起雲湧普洱茶》，到今年跑遍全球各大茶區而出版的《戲說六大茶類》，加上兩本茶器，至今總共出版了十五本茶書，本書的精彩內容依然讓我大開眼界，甚至深感敬佩了，更樂意推薦給您。

二〇一七年十月、臺北臥龍街

自序

# 為什麼天才總是結群而來？

周重林

二〇一五年四月，我們到雙江勐庫津喬茶廠做一個論壇，效果非常好，喝了幾口酒，我就說這是我參加過的最好的論壇。為了證明這不是藉酒胡說，我寫了一篇隨感：〈我們能不能低到泥土裡？〉。

文章說什麼呢？就說我們這樣開展論壇的獨特方式。別人在城市，在酒店，穿著西裝，喝著紅酒、洋酒，談著資本，聊著概念，喊著口號，開高峰論壇。我們呢，來到山裡，踩著泥巴，穿著拖鞋，叼著菸，喝著茶，開壩子論壇。

別人的主角是錢和有錢人，我們的主角是茶與茶農，這樣的論壇真是低到泥土裡。出門就可以摘到茶葉，彎腰就可以與蟲蟻接觸，還有那陣陣的清香啊，聞之即醉。

在茶鄉追根究茶，是我們的一貫風格。

喝著茶，讀著書，又是我們的日常。

是工作，是愛好。

所以常常誇海口，我們是坐著掙錢的那批人喲。

可就在吃燒烤時，掏書包找菸找打火機，一陣折騰，不小心把唐德剛那本《胡適口述自傳》露了出來，話風頓時就有點尷尬了。

果然，就有人提問：「你隨身帶著這些書？」啊啊啊，我要怎麼說？

我主業雖然是研究茶，但平常看的，書名帶茶的書好像真的很少，旅行箱裡還有《創新者的窘境》、《旁觀者》以及《中國亞洲內陸邊疆》……我只好說，表面上看來，這書確實與茶沒有一點關係，可是，茶味卻無不在其中啊。

胡適之開篇就談自己是徽州人，徽州是茶鄉，他們家還是真正的茶葉世家，六、七代做茶那種，家庭依賴茶葉收入供他讀書，胡適就出生在上海的一個茶莊裡，我還去上海看過哩！

大家將信將疑，酒桌上嘛，誰又會與你認真呢？

除了自己。

晚上回到賓館，我細想不對啊，這書我很早就讀過，但那個時候怎麼沒有注意到其中茶的部分？在唐德剛的注釋裡，他洋洋灑灑地談論自己在重慶茶館學習的經歷，又讓我想起汪曾祺筆下的昆明茶館，當時，王笛敘述成都茶館以及許多人寫的茶館一下子都浮現了出來。看來，我還是讀了不少與茶有關的書。

那麼，胡適與茶到底有沒有更多的故事？我看過的那些名家與茶選本，都沒有選過胡適的茶

文。我出的《茶葉江山》的編輯馮俊文送過我一本《舍我其誰：胡適》，書中似乎很少談論他喝茶的場景。

查查看嘍。於是從硬碟裡找出了《胡適日記》，從第一頁開始讀起，等到栗強來賓館裡找我聊天時，我已經讀完了他青年時代的日記。

我們抽著菸，喝著茶，我對他說，我在研究胡適與茶。他一臉困惑，我卻在一邊暗笑。

從勐庫到景邁山，再到勐海、景洪的一路上，我讀完了胡適日記的一大半，整理出了與茶有關的若干篇幅，等我一週後回到昆明時，已經把《胡適日記》都通讀一遍了。接著又閱讀他的往來書信集，看到他給族叔胡近仁寫信拒絕為「胡博士」茶代言時，我覺得我可以此寫一篇有意思的文章。

胡適到了美國，家人數次從萬里之遙為他寄龍井。他以茶之名，邀請韋蓮司到居所聊天，引得法國教員側目。在一次茶敘上，他提出了白話文運動，引發百年巨變。在另一次茶敘上，他們促成了「賽先生」在中國的廣泛傳播……

胡適喜歡熱鬧，要是某一天訪客少了，他會表現出驚訝。有時候，我怕讀日記，太過於瑣碎，又總懷疑作者過分修飾。你看，胡適去煙霞洞喝龍井，明明有美人相伴，可他就是不提。

好吧，《民國茶範》就是由胡適的軼事引發，就是我抱著好奇心，去看看他的朋友圈如何喝茶，是何等面貌。

隨著閱讀，我繼而又發現，與胡適同求學於哥倫比亞大學，既是同鄉又是同門的陶行知，還在茶裡提出了教育功用問題，他的曉莊鄉村師範學校，有一片茶園，有一個茶館，還有一副極好的對聯：「嘻嘻哈哈喝茶／嘰嘰咕咕談心。」這副對聯與我的日常狀態很契合，所以大筆一揮，掛在我辦公室門口。

對中國學生來說，他們早已對「學高為師，身正為範」這幾個字爛熟於心，但知曉那是陶行知所寫者則寥寥無幾。

在曉莊，晚飯後，茶會鑼鼓聲一響，農夫、學生、老師從四面八方匯集到茶館，學生教農民識字，農民教學生生產知識。我們「雙江茶業論壇」也是這般，勐庫東西半山的茶農，在約定的日子與時間，開著皮卡車，騎著摩托車，說著拉祜語、傣語、佤語與漢語來到我們身邊。

陶行知說：「我們沒有教室，沒有禮堂，但我們的學校是世界上最偉大的，我們要以宇宙為學校，奉萬物為宗師。藍色的天是我們的屋頂，燦爛的大地是我們的屋基。我們在這偉大的學校裡，可以得著豐富的教育。」

這是低到泥土裡的教育風格，陶行知放棄了東南大學教授之職，深入到鄉村去，為我們提供了極其重要的範本。

回到大都市北京，在高校當教授的胡適之，已經形成了另一個喝茶圈子。李明來到他們的茶桌前，傾聽他們的交談，告訴我們這群人不僅學問做得好，也懂得如何生活。

我們團隊開會，討論逝去的生活，重點是說民國那代人，是怎麼在動盪的日子裡堅持做學問。

這也是為自己所做的努力尋找一個方向，像我們這樣十多年來專注一個冷僻行業研究的人，到底價值幾何？

把茶生活單獨拎出來談，難道僅僅是因為我們嗜好茶，我們以茶文化為業？

李希霍芬（Ferdinand von Richthofen，一八三三─一九○五）＊論述中國皇皇巨著，為什麼僅絲綢之路成為獨特的標籤符號？難道我們不知道那條古老的商路，白雪飄飄，白骨成山，又有多少人到白髮還沒有回到故鄉？他為什麼偏偏選擇了那柔軟、華美又奢靡的絲綢來命名？

東西方之間，居然由如此綿柔之物來打通，極邊之地因為絲綢，一下子成為世界的中心，它跨越了群山，飛躍駝峰，掠過雪山、沙漠，穿過佛珠、白帽、十字架，包裹起高矮胖瘦各種身段，無論你出生在哪裡，信仰什麼。

今天的中國，再次用絲綢之路的歷史來思考自身，思考世界演進的方式。

二十多年前，木霽弘、陳保亞等六君子不信服於用「南方絲綢之路」來描述南方乃至南方國際

───

編註
＊李希霍芬，德國旅行家、地理和地質學家、科學家。《中國：親身旅行和據此所作研究的成果》。該書於一八七七年出版，「絲綢之路」（Silk Road）一詞便首次出現於該書第一卷中。

大通道，他們要為南方重新命名，他們創造出來的概念是：「茶馬古道。」

雨果說，當時機成熟，一個概念即將形成時，即使是集合全世界軍隊的力量，也無法阻止這個概念的脫穎而出。

茶馬古道，是一幅畫卷：高山、大江、古道、雪域、驛馬、茶葉、鹽巴、藥材、香料、糖、邊銷茶 *、馬鍋頭 *、馬腳子 *、藏客等獨特的元素匯集其中，以及它所煥發出的蒼涼意象和驚心動魄是多麼激盪人心啊。

馬麗華說，「茶馬古道」橫空出世，讓她得以重新認識西藏那她熟悉得不能再熟悉的土地。

NHK（日本放送協會）、KBS（韓國放送公社）聯合拍攝的《茶馬古道》紀錄片，讓多少人看得盪氣迴腸，熱血澎湃。就在今年八月，我們還在辦公室接待了一批從廣州來重走茶馬古道的高中生。

在路上，已經成為時代新生活方式。

一年零四個月後，我再返勐庫。從昆明出發，經普洱，到景洪，過勐海，在景邁山停留兩日後，過瀾滄到勐庫。這正好與去年我走的路線相反，方向不同，感受的冷與熱的順序也不一樣。我隨身帶的書，是布林迪厄（Pierre Bourdieu，一九三○─二○○二）的《區分》（Distinction）兩冊，高居翰（James Cahill，一九二六─二○一四）的中國晚明繪畫史一冊，王明珂《反思史學與史學反思》一冊。還有一本《黑暗森林》，《三體》主要看這一本就夠了，值得多讀幾次。

這一年時間裡，我們讀完了胡適、魯迅等十六人的大部分著作、日記、書信，只是為了在這些

文章中找尋到一些與茶有關的證據嗎？或許是，但在那麼多人討論民國風範的語境下，我們的研究能貢獻什麼？又或者我們可以以此看到，茶在這些民國大師的生活裡，到底扮演著什麼樣的角色？

茶是生活的底色，在不同人，不同人家，有不同意義。

家境並不好的聞一多，把喝茶看成是生活中最重要的事情。對他而言，茶是生活的尺度，沒有茶的日子不叫日子。在美國留學時，他向家裡乞討茶。在青島的時候，他找梁實秋、黃際遇蹭茶。在聯大南遷路上，他把沒有茶喝的日子列為最苦的日子。一旦喝上茶，他便大呼過上了開葷的好日子。到了昆明，他找陳夢家蹭茶，找葉公超蹭茶……

家境不錯的梁實秋，在北京中山公園裡，用一杯茶與程季淑定下終身。在家裡，程季淑用一杯茶來盡孝道，茶具的選擇，茶湯的溫度，送茶的時間都是那麼用心。到了晚年，梁實秋還念念不忘在中山公園喝過的那一杯茶，他被當下視為生活大師，在於他的講究，縱是牛活再艱苦，也不會放棄品味，而品味，就是以其一生去踐行生活，喝要喝得禮儀周全，寫要寫得儀態萬千。

---

* 自唐代開創茶馬互市以來，茶葉在漢族與少數民族的經濟貿易史上就占有無可取代的地位和意義。長期往來的交易，人們把專供邊疆少數民族飲用的特種茶，稱為「邊銷茶」。見 https://read01.com/5QGONJ.html。

* 在茶馬古道上，人們習慣於將趕馬人叫馬腳子（藏語叫「臘都」）。馬腳子必須聽從馬鍋頭的指揮，馬鍋頭就是他們的「頭兒」，是一隊馬幫的核心，他負責採買開銷、聯繫各種大小事。見 https://read01.com/gznjgG.html。

周氏兄弟都是嗜茶者，對茶的態度卻不同。

別人喝茶，喝出的是和氣，現世安好，歲月溫柔。魯迅喝茶，喝出的卻是怒氣，享清福也成了諷刺。他常年杯不離手，茶不離口，娶了擅長功夫茶的許廣平。幼時抄《茶經》，青年泡茶館，晚年在上海大量買茶、施茶。常常以茶會友，送茶當禮，又經常在茶敘中翻臉而去。

以茶入文，以文觀茶，周作人無疑是民國那代人裡發揮得最好的一位，也是影響最大的一位。他是文人中的茶人，茶人中的文人。他一生都在做一件從未有人做過的事：打通茶與文字，營造茶香書香的曼妙之境。他常說，讀文學書好像喝茶，喝茶就像讀文學書。讀文學書好像喝茶，講文學的原理則像是在做茶的研究。茶味究竟如何，只得從茶碗裡去求，但是關於茶的種種研究，如植物學裡講茶樹，化學裡講茶精或其作用，都是不可少的事，很有益於對茶的理解。

林語堂呢？他要寫出茶有趣的一面，他努力在西方介紹中式生活，他看到了茶之於中國人的現實價值，看到中國人對茶的嗜好與依賴，又看到中國人以茶為媒介的廣泛社交，茶滋養了中國人，也必然對世界有著可塑的一面。

郁達夫不僅自己愛喝茶，還要讓筆下人物走到哪兒都有茶喝。他端起茶杯，筆下人物也端起茶杯。他放下茶杯，筆下人物也放下茶杯。他喝完茶出門，故事也到了尾聲。別人寫茶的清淡，他寫茶的欲望。別人寫泡茶館的閒適，他寫泡茶館之人的懶散。別人寫山中茶的野趣，他寫山中茶的逍遙。

順著茶，我們進入到了民國大師生活的局部，以茶為核心詞彙，串聯起他們的交往、品味以及時代風範。龍井茶是胡適、魯迅、周作人、梁實秋、郁達夫、張愛玲、巴金等人的摯愛，他們不認識的時候，分別在同一個地方喝茶。他們認識後，又在同一個地方一起喝茶。

如果說魯迅是冷峭的高山，不經歷滄桑世事難以明瞭。而汪曾祺是精緻的園林，有小橋流水、亂石橫空、修竹茅屋、野菜清茶、鍋碗瓢盆，讓人覺得親切。他一生慢悠悠的，畫幾幅畫，寫幾筆字，炒幾個小菜，喝口濃茶，寫寫文章。多少年之後，我們才知道，這叫小日子。

胡適則是開滿鮮花的平原，讓人隨時隨地都能從他那裡獲得如沐春風之感。

張愛玲透過胡適家裡那杯綠茶，看到時光交錯，那個穿著長袍的老者身在紐約，說著英文，卻依舊像在北京的寓所。胡適身邊站著的江冬秀，更是一位地道的中國老婦。我們則在張愛玲的茶杯裡，看到了一個接一個的婉轉故事。

那個時候，張恨水在茶館裡，看著進進出出的往來人群，寫下了一個又一個故事。他的夢想是用稿費掙來的錢買房子：大院子要套著小院子，院子裡要有樹，要有自來水，方便喝茶，也方便養花。

李叔同與蘇曼殊兩位空門中人，遠非一句「禪茶一味」就能搪塞過去。豐子愷的茶畫，巴金對茶的追憶，是一個時代的絕響。

克羅伯（Alfred Louis Kroeber，一八七六－一九六〇）*問，為什麼天才總是結群而來？

在雲南有類似的問題，為什麼雞樅\*總是一窩一窩的？

我的回答當然是，有好土壤，有好環境，有好茶。不然，我們怎麼會跑到勐庫這樣的地方。不然，他們如何度過漫漫長夜？這是自我認同的回答。

一直有人說，要是胡適、梁啟超這些人，少玩一些棋牌，少一些以茶會友的交際，學問會做得更好，但王汎森的回答是，也許並非如此。

幾年前，我與一位留英的政治思想史學者談到，我讀英國近代幾位人文學大師的傳記時，發現他們並不都是「誰能書閣下，白首太玄經」，而是有參加不完的社交或宴會，為什麼還能取得如此高的成就？我的朋友說，他們做學問是一起做的，一群人把一個人的學問功夫「頂」上去；在無盡的談論中，一個人從一群人中開發思路與知識，其功效往往是「四兩撥千斤式的」。而我們知道，許多重大的學術進步，就是由四兩撥千斤式的一「撥」而來。最近我與一位數學家談話，他也同意在數學中，最關鍵性的創獲也往往是來自那一「撥」。

歐洲成群結伴的天才，在咖啡館。十八世紀的英國，十九世紀的維也納都是「天才成群地來」的地方。二十世紀初期的中國茶館或有茶的客廳，同樣是一個天才結伴而來的地方。

我們這本書，說的就是他們的故事。

同時，我們也是從故紙堆裡把他們召喚出來，呈現他們過去的日子，重新定義我們的生活。

---

＊克羅伯，美國人類學家。

＊雞樅是野生菌家族裡的皇后，因為產量稀少和鮮香無與倫比而被視為野生菌的極品。生長在海拔九百到兩千公尺之間的松櫟混交林中，只要有一朵生長就意味著還有一大堆跟隨在旁。

# 胡適

## 他是名副其實的茶博士

張愛玲透過胡適（一八九一―一九六二）家裡那杯綠茶，看到時光交錯，那個穿著長袍的老者身在紐約，說著英文，卻依舊像在北京的寓所一般。他身邊站著江冬秀，更是一位地道的中國老婦。

## 茶博士胡適與他的茶會

胡適出身於徽州茶葉世家，出生在上海的程裕新茶棧，這個巧合大約為胡適終身嗜茶提供了一

茅盾第一次見胡適的時候，對這位年輕人的裝束印象極為深刻：綢長衫、西式褲、黑絲襪、黃皮鞋。他評價說：「當時我確實沒有見過這樣中西合璧的打扮。」張中行回憶胡適：「中等以上身材，清秀，白淨。永遠是『學士頭』，就是頭髮留前不留後，中間高一些。永遠穿長袍，好像博士學位不是來自美國。總之，以貌取人，大家共有的印象，是個風流瀟灑的本土人物。」

這位民國時期風頭無二的洋博士，一生得了三十五個「榮譽博士」，但其生活習慣卻是非常中式的，確切地說是非常「徽派」，穿的衣服以其母親與妻子縫製的為主，吃以徽派菜為主，喝以綠茶為主。

長袍與茶，是胡適給大多數人的第一印象。他也好酒，卻不善飲。他反覆抽菸，反覆戒菸。他喜歡打牌，一玩就是數天。他喜歡開茶會，喜歡與不同行業、不同年紀的人坐在一起把杯言歡。

這一次，我們主要談談「茶博士」胡適。翻閱胡適的日記與書信，茶無處不在。「我的朋友胡適之」要是換成「與胡適之喝茶的日子」，似乎顯得更為貼切。在美國，在與友人的茶會上，他們吟詩作對，盡顯才情。他們提出了白話文運動，提出了在中國普及「賽先生」，茶確實有助靈思。

種解釋。

其父胡鐵花說：「余家世以販茶為業。先曾祖考創開萬和字號茶鋪於江蘇川沙廳城內，身自經理，藉以為生。」（〈胡鐵花年譜〉）到胡適這一代，胡家已經經營茶葉一百五十年有餘。兩家茶葉店養活了胡氏一家四房，也為胡家有志為學的人提供了經濟來源。

胡適在自傳、演講中，大都以「我是徽州人」開頭。

他深愛這片土地，常以徽州土特產自居。徽州的這些土特產中，又以茶葉與人聞名天下。茶有黃山毛峰、祁門紅茶、六安瓜片與太平猴魁等，人有朱熹、戴震等，徽商同樣也是影響甚大的群體。

胡適最喜歡的飲食，除了茶，就是徽派火鍋。梁實秋去胡適家吃飯，被績溪人做的「一品火鍋」排場驚到了，七層菜餚吃得感慨萬千。胡適每每去上海，都會約朋友去吃徽派火鍋。

徽商南下上海，茶葉是一盤大生意，徽菜館也是一盤大生意。民國時期，許多人感慨，徽派飲食甚至改變了上海飲食。

胡適在上海讀書時所作的《臧暉室日記》，記錄了他年輕時候與朋友瑤笙、仲實、君墨、怡蓀以及老師王雲五等人讀書、喝茶、飲酒、看戲的瑣事。

對日記的看法，胡適自己說，日記是「私人生活、內心生活、思想演變的赤裸裸的歷史」。他看到另一個胡適，「他自己記他打牌，記他吸紙菸，記他時時痛責自己吸紙菸，時時戒菸而終不能戒；記他有一次忽然感情受衝動，幾乎變成了一個基督教信徒」。

我們看到的胡適，顯然是與茶相關的。二十世紀初期的上海，茶館、酒館林立，青年胡適常到茶館聚會，以茶會友。

十九歲時。「余與瑤笙同行至文明雅集吃茶，坐約一時許，瑤笙送余歸。道中互論詩文，甚歡。」「飯後與劍龍同出，以電車至大馬路，步行至山東路口折而南，入四馬路，至福安吃茶一碗始歸。」

二十歲，他們在去喝茶的路上，目睹了一場火災，束手無策。「下午五時子端來，邀至五龍日升樓吃茶，比至則仲實、君墨及二李皆在，小坐便同出，循大馬路至四馬路至湖北路西首，忽見一家屋上火發，火勢甚烈，北風又甚猛，延燒比鄰匯芳茶居及丹桂戲園、言茂園酒館。」「下午，與桂梁外出，至青蓮閣吃茶。」

偶爾，胡適也會去找妓女喝酒，「打茶圍」。他記錄道：「晚課既畢，桂梁來邀外出散步。先訪祥雲不遇，遂至和記，適君墨亦在，小坐。同出至花瑞英家打茶圍，其家欲君墨在此打牌，余亦同局。局終出門已一句鐘。君墨適小飲已微醺，強邀桂梁及余等至一伎者陳彩雲家，其家已閉戶臥矣。」

後來他們叫醒人，在陳家玩到天明，接著趕去上課。「打茶圍」，胡適自己的解釋是：「在妓女房裡，嗑瓜子，吸香菸，談極不相干的天。」他強調這與自己的性情不相符，「打球打牌，都是我的玩意兒」「在公園裡閒坐喝茶，於我也不相宜」。

有一次，他們喝酒鬧事，被帶到了警察局。後來胡適多次言及戒酒，不過，這如同他說要戒菸一樣，一輩子都在反覆。郁達夫在上海時，也是深夜喝酒，被警察帶走。

留美後，胡適對「打茶圍」有所檢討，但胡適從未言要戒茶。不過，「打茶圍」似乎是那一代知識人比較樂意討論的事情，與胡適有交集的文人，如徐志摩、郁達夫、林語堂等人，都比較熱衷於「打茶圍」。

胡適喜歡邊喝茶邊聊天，在給族親胡近仁（一八八三―一九三二）的信中說「文人學者多嗜飲茶，可助文思」。茶助文思，是中國文人學者、高僧大德的一個共有的認識。嗜好飲茶似乎是胡適偏好傳統的一個佐證，他留美後，沒有學會喝咖啡，也沒有愛上可樂，只會偶爾飲一點洋酒。

一九一〇年，胡適到美國的第一學期，忙於適應環境，也不認識什麼人。留美日記第一部分，都與讀書有關，少有提及娛樂，更別說喝茶了。

一九一一年，等他適應了環境，有了朋友，便開始了娛樂生活。

主要是打牌，七、八月密集打牌。

七月二日，打牌消遣。

七月三日，有休寧人金雨農者，留學威斯康辛大學電科，已畢業，今日旅行過此，偶於餐館中遇之，因與偕訪仲藩。十二時送之登車。今日天氣百二十度。打牌。

七月五日，往暑期學校註冊，下午打牌；七月六日、七日、八日都在打牌。七月十四日，進

舞廳，圍觀跳舞；七月二十一日，邀請演說會同仁到居所，打牌；二十二日，打牌；二十四日，打牌；二十五日，打牌；二十九日，打牌。

八月四日，打牌；八月五日，打牌；八月六日，談戒菸。胡適開始抽最便宜的菸，後抽最貴的菸捲，後又吸菸草。八月十日，覺得打牌不妥；十一日，打牌；二十三日，打牌；二十六日，打牌。

九月四日，打牌；九月五日，與同學金濤約定，戒牌，讀書。

此後日記中少見打牌。九月二十八日，胡適決定要賣文養家。

十月，開始寫文投稿。

從一九一三年起，胡適進入了學習與寫作狀態。

這一年，他的老同學、好友任鴻雋到康乃爾大學讀書，胡適又多一位益友。十二月二十三日，他在日記中記載：「在假期中，寂寞無可聊賴，任叔永、楊杏佛二君在余室，因共煮茶夜話，戲聯句，成七古一首，亦殊有趣，極歡始散。明日余開一茶會，邀叔永，杏佛，仲藩，鍾英，元任，憲先，厘生，周仁，荷生諸君同敘，烹龍井茶，備糕餅數事和之。」

這是胡適在留美日記中第一次記載煮茶夜話，胡適說，這遊戲本無記錄之價值，但他們離國日久，國學疏離，大家在一起玩玩聯句，至少比打牌好。

「談詩或煮茗，論時每揚皆」，參加夜話的任鴻雋表達了與胡適一樣的意思，「獨坐無聊，胡君適之煮茶相邀，與楊君杏佛三人聯句，得七古一章」。

聯句是古代作詩的方式之一，即由兩人或多人共作一詩，聯結成篇。這是古代文人聚會時發明的一種玩法，比的是即興才華，又有極強的娛樂性，深受參與者喜愛。聯句作詩初無定式，有一人一句一韻，兩句一韻乃至兩句以上者，依次而下，聯成一篇；後來習慣一人出上句，繼者須對成一聯，再出上句，輪流相續，最後結篇。

一九一四年一月二十三日，綺色佳（Ithaca）下了一場大雪，胡適賞完雪景，回家烹茶寫詩。其〈大雪放歌〉後幾句云：「歸來烹茶還賦詩，短歌大笑忘日映。開窗相看兩不厭，清寒已足消內熱。百憂一時且棄置，吾輩不可負此日。」

在異國他鄉，與好友圍爐飲茶，常有收穫。六月二十九日，胡適與胡達（明復）、趙元任、周仁、秉志、章元善、過探先、金邦正、楊銓（杏佛）、任鴻雋等人圍爐夜話，商議出一本《科學》月報，此乃影響中國百年之「賽先生」肇始。

室內小茶有助思之功，公共演講來口茶能提神。胡適在《演說之道》裡說：「演說之前不要吃太飽，最好喝杯茶，或小睡。」

「茶會」在胡適日記裡出現頻率很高，他是「以茶會友」的實踐者。

「吾日日擇二三人來吾寓為茶會。」胡適坦言：「此種歡會，其所受益遠勝嚴肅之講壇演說也。」茶會也能避免許多誤解，比如他約自己的紅顏知己韋蓮司，每每都以「茶會」名義。一九一四年六月五日，韋女士邀約同伴出行，胡適說，要是你們散步歸來，能到我寓所玩，當烹茶相饗。後

來二女過來應約，他也烹茶招待。與胡適同居的法文教員很驚詫，教員之前約女，頗受挫折。目睹胡適的「約茶」大法後，他頓時腦洞大開。

約心儀女子喝茶，在文化人中有持久的傳統。梁實秋約程季淑，郁達夫約王映霞，巴金約蕭珊……

在康乃爾大學期間，胡適日記還以文言文記錄為主，記載的詩歌幾乎都是古體詩。一九一五年暑假，胡適與任鴻雋、梅光迪幾個在一起夜話，胡適就提出要來一場文學的革命。到哥倫比亞大學後，胡適就開始寫白話文的「打油詩」。這些詩他發給了胡近仁和任鴻雋等人，在任鴻雋的《五十自述》手稿裡，任鴻雋說：「胡適之君時已去紐約，時時以白話詩相示，余等則故作反對之辭以難之，於是所謂文言白話之爭以起。平心而論，當時吾等三人雖同立於反對白話之戰線上，而立場殊不盡同。」

胡適歸國後，繼續以茶會名義會友，與他們進行思想交流。有些時候，沒有時間寫時評，就邊喝茶邊口述給秘書記錄。沒有外人時，也在家搞家庭茶會。胡適歸國後事務巨多，終日與人周旋，與舊思想交鋒，得一壺茶，能舒緩自己，也能舒緩別人。

茶會重在分享，胡適舉例說：「我的太太喜歡做些茶葉蛋、雪裡紅或者別的菜分送朋友，等於會做文章的人把自己的文章給人家看的心理一樣。」

一九一五年之後的胡適日記中，多次出現的還有「茶話會」，從形式上看來，這些活動顯得正

式，有官方主場之感，此後他也用「茶話會」取代「歡迎會」、「離別會」這些舊式詞語。

比如梅蘭芳到哥倫比亞大學茶話會，劍橋留學生茶話會，旅英各界華人茶話會，胡適美歸赴任

北大校長茶話會，歡迎胡夫人茶話會……

## 胡適到底喜歡什麼茶呢？

他最愛的是家鄉徽州的黃山毛峰與杭州的龍井。

一九一六年初，在美國的胡適寫信給母親，要求寄點家鄉土特產黃柏茶到美國，以答謝韋蓮司

一家對他的照顧。這一年，胡適已經到美六年，完全適應了美式生活，也找到了自己的求學方向，

生活也不再那麼拘謹。

當年三月十五日，他再次致信母親，說到蜜棗已分食完，茶存有許多，可以用一年之久。他所

居住之地有小爐子，「有時想喝茶則用酒精燈燒水烹茶飲之」。有時有朋友來訪，則與之分享。

但因為來喝茶的人太多，準備用一年的茶很快就被朋友們瓜分完。三個月後，六月十九日，胡

適在給母親的信裡提到：「前寄之毛峰茶，兒飲而最喜之，至今飲他種茶，終不如此種之善。即常來

往兒處之中國朋友，亦最喜此種茶，兒意煩吾母今年再寄三四斤來。」八月三十一日，胡適則叮囑

母親：「毛峰茶不必多買，兩三斤便夠了。寄茶時，可用此次寄上的住址。」

胡適堅信茶可以解酒，可以消食，每每吃多了喝多了，就會泡一壺茶解之。

一九三九年，他在給妻子的信裡寫道：「（冬秀）我十二月四日到紐約，晚上演說完後，我覺得胸口作痛，回到旅館，我吐了幾口，都是夜晚吃的甜東西。我想是不消化，叫了一壺熱茶來喝，就睡了。」

除了家鄉徽州茶，胡適還比較喜歡杭州龍井。

在留學日記裡，胡適多次言及用龍井茶款待朋友。回國後，一九二三年，胡適與一幫朋友去龍井寺，在亭子裡喝茶、下棋、講莫泊桑的故事。事後，他寫了一首〈龍井〉的現代詩：

小小的一池泉水，
人道是有名的龍井。
我來這裡兩回遊覽，
只看見多少荒涼的前代繁華遺影！
危樓一角，可望見半個西湖，
想當年是處有畫閣飛簷，行宮嚴整。
到于今，一段段斷碑鋪路，
石上依稀還認得乾隆御印。

峯嶸的「一片雲」上，

風吹雨打，蝕淨了皇帝題詩，

只剩得「庚子」紀年堪認。

斜陽影裡，遊人踏遍了山後山前，

到處開著鮮紅的龍爪花，

裝點著那瓦礫成堆的荒徑。

龍井茶因為乾隆的詩而天下聞名，到今天依舊是許多人喝茶之首選。

一九三八年，胡適再度赴美。當年年底，臨近生日時，他意外生病，躺在病榻上給江冬秀寫信，說收到茶葉六瓶。

一九三九年四月二十三日，在美國的胡適沒有茶喝了！他給江冬秀寫信：「這裡沒有茶葉吃了，請你代買龍井茶四十斤寄來。價錢請你代付，只要上等可吃的茶葉就好了，不要頂貴的。每斤裝瓶，四十斤合裝木箱。寫 Dr. Hu Shih Chinese Embassy Washington,D.C. 裝箱後可託美國通運公司（American Express Co.）運來。」同時交代，中國駐美國大使館參事陳長樂託他代買龍井茶四十斤，價錢也請江冬秀代付，也裝木箱，同樣運來。他寫了與自己之前同一個地址，只是收件人是陳長樂。

我與同事們討論過這件事，同一個地址只需說一個總數即可，何必分開購買、郵寄呢？他們的

意見是，如果我們在同一個辦公室，有人寄茶來，可能在價格及成品上會有差別。

胡博士特別交代不要買頂貴的龍井，是因為當時在上海，頂級的獅峰龍井每市斤銀洋十二元，雲海毛尖每市斤三元二角。而當時上海一個店員每月工資也不過三、四元銀洋。

胡適在六月二十五日收到茶。同年九月二十八日，胡適回信告訴江冬秀：「陳長樂先生還你茶葉錢法幣三百二十九元兩角，寄上海中國銀行匯票一張，可託基金會去取。他要我謝謝你。」按照當時的物價算，一九三九年，一百法幣可以買到一頭大牛。

龍井茶是一個叫治平的人幫辦理的，家書裡胡適表達了感激之情。一九四〇年三月二十日，他致信江冬秀：「若治平能替我買好的新茶（龍井），望託他買二十斤寄來。」寄信後第二天，他又追加了一封家書，告訴家人有一位應小姐要來美國，可以託帶。五月二十一日，胡適收到了應小姐帶來的十瓶新龍井。

胡適做大使後，交際圈擴大，應酬多，送禮也多。

七月二十九日，胡適收到茶葉兩批，給江冬秀的信裡說：「一批是你寄的，兩箱共九十瓶，另紅茶一盒。一批是程士範兄寄的紅茶五斤，兩批全收到了。」這是紅茶第一次出現在胡適日記裡，程士範是胡適的績溪同鄉。

胡適所送禮品，除了茶葉，還有蜜棗、刺繡等。

# 拒絕「胡博士茶」，代言徽州茶

一九二九年十月十八日，胡適給叔叔輩的胡近仁回了一封信。

特刊和手示都收到了。

博士茶一事，殊欠斟酌。你知道我是最不愛出風頭的。此種舉動，不知者必說我與聞其事，藉此替自己登廣告，此一不可也。仿單*中說胡某人昔年服此茶，「沉疴遂得痊癒」，這更是欺騙人的話，此又一不可也。

「博士茶」非不可稱，但請勿用我的名字作廣告或仿單。無論如何，這張仿單必不可用。其中措詞實甚俗氣、小氣，將來此紙必為人詬病，而我亦蒙其累。等到那時候我出來否認，更于裕新不利了。「博士」何嘗是「人類最上流之名稱？」不見「茶博士」，「酒博士」嗎？至於說「凡崇拜胡博士欲樹幟于文學界者，當自先飲博士茶為始」，此是最陋俗的話，千萬不可發出去。向來嘲笑不通的人，往往說，「何不喝一斗墨水？」此與喝博士茶有何分別？

---

* 仿單，即型錄、使用說明書或操作手冊。

廣告之學，近來大有進步。當細心研究大公司大書店之廣告，自知近世商業中不可藉此等俗氣方法取勝利。如「博士茶」之廣告，乃可說文人學者多嗜飲茶，可助文思，已夠了。老實陳詞，千萬勿罪。

（《胡適書信集》頁四九一）

這只是胡適成名後的一樁「麻煩」，他老家績溪縣上莊村一度被改成「適之村」。

胡近仁是胡適同村人，年長胡適四歲，但卻大胡適一輩，幼年與胡適是同學。胡適早年與胡近仁多有通信，他許多寫故鄉的新詩都和與胡近仁一起成長的經歷有關。據胡近仁孫子胡從口述，胡適著名的〈朋友〉就是寫給胡近仁的，詩云：「兩個黃蝴蝶，雙雙飛上天。不知為什麼，一個忽飛還。剩下那一個，孤單怪可憐。也無心上天，天上太孤單。」二○一二年，胡從到臺灣胡適墓前，為胡適獻了一壺家鄉茶。

這麼好的關係，胡適又是好茶之人，換了別人，這「博士茶」的請求難免就從了，但胡博士還是拒絕了。所謂「沉疴遂得痊癒」是有出處，胡適多病，年輕時經常腹疼，卻不是飲茶治好的，他舒緩痛處的方式是：飲用白蘭地洋酒。

胡近仁常年在家，理應是程裕新茶號委託胡近仁請胡適代言「博士茶」，在上海大東門鹹瓜街的程裕新茶葉棧，正是胡適的出生地。

陳存仁在《銀元年代生活史》裡回憶說，當時程裕新是大東門一帶地標性的大店。胡適在上海期間，在陳存仁的帶領下，重返出生地，還去看了他上過的梅溪小學，並受到校長的熱情接待。

茶棧是介於茶商與洋行的仲介組織，茶葉運滬以後，箱茶即投茶棧出售。土莊及路莊茶不能直接與洋行交易，必經茶棧介紹，茶棧則從中抽取佣金。為便於代客購茶，保證貨源，茶棧常貸款給茶商，利率為一分五厘。其主要業務是為茶號提供貸款，存放箱茶，並通過通事替茶號與出口商洋行商討售茶事宜。

根據張朝勝的研究，程裕新是上海一家了不起的茶號，資本雄厚，二十世紀五〇年代初資本總額為三千三百九十萬元。經營理念從民國時期就一直與時俱進，規模不斷擴大。為了精製茶品，不拘泥於徽州茶，程裕新親派雇員前往浙江、江蘇、福建、江西、雲南採收名茶，一九二九年主推綠茶、紅茶與花茶共一百六十三個品種，還代售全球茶葉。而且，一九二九年，程裕新推出了一款叫「保肺咳嗽茶」的保健茶，由徽州一名醫生發明，提煉藥物成分摻入茶葉，使茶具有治療咳喘的功能。剛好這一年胡近仁請胡適代言「博士茶」，但不知道是不是就是同一款。

程裕新還改進了徽商之前用竹器、竹籠包裝茶葉的方式，啟用了鐵罐裝茶，表面印上店名和各種圖案，稱為「機器美術彩花茶瓶」，胡適收到家人寄來的茶葉都是用「瓶」裝，加上胡、程兩家的關係，胡適在海外飲用的茶葉應當也是出自程裕新之手。

一九九九年，唐羽去程裕新茶號採訪開設在這裡的股市學校，無意中發現了這家店的店名居然

是胡適所題。在店裡，他看到一本民國時期的宣傳冊《茶葉分類品目》，也應當就是當年胡近仁寄給胡適的那本特刊。

這本紙張已發脆的舊書原來是程裕新茶號於一九二九年第三家分號開張時編印的內部出版物，用於饋贈客戶。洋紅色手繪圖案為被茶葉環繞的一個地球，旁邊有一行字「恭祝程裕新茶號萬歲」，即為胡適題寫，誇張而天真，透露出質樸的新文學風氣。扉頁是孫中山對中國茶葉的簡短論述，內頁介紹茶葉的種植及飲用等科學常識，特別是對徽茶的述評相當專業。

書中還錄有當時各地名茶的價格，對研究中國近現代經濟史的學者來說，應該是一份彌足珍貴的資料。比如頂級獅峰龍井，每市斤銀洋十二元，雲海毛尖每市斤三元二角。當時上海一個店員的每月工資也不過三四元銀洋。

（唐羽《國學大師胡適與程裕新茶號》）

最後的價格資料也印證了之前胡適交代江冬秀不要買頂好的龍井，原來當時龍井居然如此之貴。

程裕新茶葉的創辦人程汝均，是胡適績溪的同鄉，於道光十八年（一八三八年）在裡鹹瓜街開設程裕新茶葉棧。清末民初，僅績溪一縣之人在上海開設的茶號就有三十三家。二十世紀五〇年代

《上海徽商茶號調查表》顯示，程裕新分有總號、第二茶號、第三茶號，程家後人程芑生擔任所有人

的茶號還有裕興隆，雇員超過五十人。

程裕新茶葉一九二九年出品的這本《茶葉分類品目》上，先是政治名流設想，後是文化大咖題詞，接著曉以各分店地址及來店乘車路線、獲獎獎章和證書圖、機器美術彩花茶瓶圖、茶葉菸酒專論、程裕新號歷史，最後是各種茶品的分類介紹。

店主的發刊詞上說，中國商戰落後，主要是由於故步自封，不知比較和改良之故。稍有覺悟，也未能徹底研究，僅做表面工作。用低品質的茶，求價格低廉，沿街叫賣，只會損害信用。他們的茶葉研究涉及茶葉成分、功用，以及國茶與印度茶、爪哇茶的區別，又詳細羅列了程裕新銷售的一百六十三個品種的茶葉，包括品名、產地、特點、飲用方法、價格等內容。

這已經比今天絕大部分茶商做得好，大約一百年前，胡適的信裡似乎還暗示程裕新不懂廣告法！

胡適雖沒有單獨為一家茶號做「博士茶」廣告，但還是為徽茶做了大大的廣告。當時的徽商在上海有三件武器：茶商、當鋪與菜館，又以茶業為首。

一九二九年十月，上海立利圖書公司出版了一本三十六開本的彩印《徽州茶葉廣告專刊》，內有張群、方振武、胡適等政要名流的題詞。胡適在專刊裡，引用了唐代盧仝的〈七碗茶歌〉：「一碗喉吻潤，兩碗破孤悶，三碗搜枯腸，四碗發輕汗，平生不平事，盡向毛孔散，五碗肌骨清，六碗通仙靈，七碗吃不得也，唯覺兩腋習習清風生。」

我們去上海的時候，還專門去浙江中路看了看現在的程裕新茶號。在這條路上，進進出出的人很多，沒有人會覺得它與胡適之有什麼關係。

## 與周作人唱和，誰解相思情？

胡適雖嗜茶，但所作茶文很少，專門寫茶葉的文章一篇也沒有。他與周作人的和詩姑且可當做「茶詩」來讀。

一九三四年，周作人五十歲生日，感慨平生，作了兩首〈五十自壽打油詩〉，他寄給胡適，署名「苦茶」。

（一）

前世出家今在家，不將袍子換袈裟。

街頭終日聽談鬼，窗下通年學畫蛇。

老去無端玩骨董，閒來隨分種胡麻。

旁人若問其中意，且到寒齋吃苦茶。

（二）

半是儒家半釋家，光頭更不著袈裟。

中年意趣窗前草，外道生涯洞裡蛇。

徒羨低頭咬大蒜，未妨拍桌拾芝麻。

談狐說鬼尋常事，只欠工夫吃講茶。

胡適收到後，也作了兩首打油詩回應：

（一）

先生在家像出家，雖然弗著沙袈裟。

能從骨董尋人味，不慣拳頭打死蛇。

吃肉應防嚼朋友，打油莫待種芝麻。

想來愛惜紹興酒，邀客高齋吃苦茶。

（二）

老夫不出家，也不著袈裟。

人間專打鬼，臂上愛蟠蛇。

不敢充油默，都緣怕肉麻。

能乾大碗酒，不品小鐘茶。

參與周作人唱和詩的名流還有蔡元培、錢玄同、林語堂等人，也收獲了很多不知名的「馬甲」的諷刺，胡適特別選錄了署名「巴人」所撰的文字，此文充滿了火藥味，平淡的茶水引發話語海嘯，這大約是周作人沒有意料到的。

五月二十三日，胡適在給周作人的信裡，談到紀曉嵐講的那個冷笑話，也是今天流行網路的笑話。「從前有一個太監」，底下沒有了。

「巴人」一共寫了五文，諷刺周作人、林語堂、錢玄同及劉半農等人，請「打油詩鑑賞家」胡適看，並請胡適轉給他們。這些詩歌百年後看起來依舊令人有點心驚肉跳啊，詩歌詳細內容需另文詳解，倒是「巴人」其中一文談到的茶的專有名詞很有意思。文中提到「玻璃茶」，指白開水，透明如玻璃。因為價格比茶低，只要一文錢，因此矯情地說比茶「衛生」，實際上卻是經濟層面的因素。

一九三八年，胡適給周作人寫信，作詩一首。

臧暉先生昨夜作一夢，

夢見苦雨庵中喝茶的老僧。

忽然放下茶碗出門去，

飄蕭一杖天南行。

天南萬里豈不太辛苦？

只為智者識得重與輕。

夢醒我自披衣開窗坐，

誰人知我此時一點相思情！

臧暉是胡適青年時期的書房的名字，典出李白〈沐浴子〉：「沐芳莫彈冠，浴蘭莫振衣。處世忌太潔，至人貴藏輝。滄浪有釣叟，吾與爾同歸。」臧暉，掩蓋鋒芒也。「苦雨庵」是周作人對自己在北京八道灣家的稱呼，「老僧」指周作人。讓愛茶人放下心愛的茶碗，其實胡適是暗指希望周作人離開北京，跟隨北大南遷昆明。

張中行說「智者識得重與輕」，胡適意很重，「我忝為北大舊人，今天看了還感到做得很對。可惜收詩的人沒有識得重與輕，辜負了胡博士的雅意」。

―――――――――

＊ 馬甲，化名、冒充他人名字或賬號與人筆戰者。

一碗茶，到底滋味如何，只有喝的人才知道。

此時昆明夜涼如水，是時候泡一壺祁門紅茶暖暖胃，再過三日，父母也會從安徽二姐處回雲南，屆時再聽聽他們這數月的徽州見聞。

# 魯迅
## 文壇差評師，喝茶有深意

別人喝茶，喝出和氣，現世安好，歲月溫柔；魯迅（一八八一—一九三六）喝茶，喝出怒氣，享清福也成了諷刺。他常年杯不離手，茶不離口，還娶了位擅長功夫茶的美女；他幼時抄《茶經》，青年泡茶館，晚年卻在上海大量買茶、施茶。

周作人喝茶細緻、講情趣，以文觀茶；魯迅喝茶要隨取隨飲，給時代把脈看病。他常常以茶會友，時時以茶當禮，茶友圈名家輩出；別人回贈於、酒、茶，這也是他日常生活所需。

沒有光就沒有顏色。黑色吸引了所有的光，卻沒有將光線反射回來。所以，姹紫嫣紅的景致總能得到最大限度的關注。魯迅曾經指導蕭紅如何穿衣：紅上衣配紅裙子，或黑裙子，切忌配咖啡色；瘦子不能穿黑衣，人胖不要穿白衣；腳長的女人要穿黑鞋子，反之要穿白鞋子；他自己則一身冷色調，黑布鞋、灰長衫，連鬍子和頭髮也黑得有個性。他是許廣平眼中的邋遢先生，曹聚仁則說，他是一個寂寞的人。

魯迅常常被形容橫眉冷對，但在日常生活中，他做事十分仔細認真，總是把家裡收拾得井井有條。他與人交際，拆借錢財，互贈禮物，婚喪嫁娶，禮尚往來，一樣不少，吃喝娛樂，也有自己的一套玩法，還愛與人開一些雅致的玩笑。他酒量不大，酒癮卻不小，一天抽菸四、五十支，茶也是生活長物。他是零食的瘋狂愛好者，也是會在大冬天穿著單褲的自虐者。

他喜歡木刻，迷戀版畫家柯勒惠支（Kaethe Kollwitz，一八六七—一九四五）*，輾轉得到她的簽名畫後，自費翻印出版。

他時而溫情，時而暴躁，既是冬天裡的一把火，也是夏天裡的一塊冰。他誤會別人，與朋友分道揚鑣，別人也誤會他，與他從並肩戰鬥到拉鋸筆墨打官司。他罵過的人不全是人格有問題，罵他的人卻也未必瞭解他。他曾經被抬上神壇，也被人從課本裡趕了出來。他是人們眼中的大師，也是無數人用手術刀和顯微鏡解剖的「屍體」。

他的「朋友圈」人數以千計，一生有師長，有兄弟，有子嗣，有朋友，有論敵，有記名弟子無

數，但至今無人敢說承其衣缽。與他友善一生的許壽裳在臺灣死於歹徒之手，一生維護他的孫伏園一副武人相貌，他的忠實信徒蕭軍挺過了文革，卻沒有挺過人生。曾經將上海「黃金時代」眾人囊入「文壇茶話圖」的魯少飛，晚年卻拒絕承認是此畫作者。

剝去所有他人眼中的魯迅的光環，他只是一個平凡的老人，一個愛看電影的普通觀眾，一個去菜市場、舊書攤購物的普通消費者，一個溺愛孩子的父親，一個需要少妻維護的大孩子。抽菸、喝酒、飲茶，是他的嗜好，他一生的功業、交際、成就、八卦，就在這些日常生活中。

## 抽菸是魯迅的標誌性生活

魯迅一生，菸、酒、茶都是必需品。他習慣晚上工作，白天睡覺，寫作之時，常常以菸相伴。周海嬰在《我與魯迅七十年》中說他清楚地記得當時的情景：「父親睡在床外側，床頭凳子上有一個瓷杯，水中浸著他的假牙。瓷杯旁邊放著香菸、火柴和菸缸，還有象牙菸嘴。我自知對他的健康

---

*　凱特・柯勒惠支，原名 Kaethe Schmidt，二十世紀德國表現主義女版畫家和雕塑家，影響深遠。是現代美術史上最早以作品反映無產階級生活和鬥爭的先鋒之一。

幫不了什麼，但總想盡點微力，讓他一展容顏，也算是一點安慰。於是輕輕地從菸盒裡抽出一支香菸，細心地插進被熏得又焦又黃的菸嘴裡面，放到他醒來以後伸手就能拿到的地方，然後悄然離去。」

曹聚仁在《魯迅評傳》中也說：替魯迅生活作標誌的是菸。他是菸不離手的人，一面與人笑談，一面煙霧瀰漫。工作越忙，菸也抽得越多。每天總在五十支左右。這樣的場景，也是許壽裳、孫伏園、許廣平、蔡元培、胡適、陳獨秀、劉半農、章太炎、陳師曾、陳寅恪、林語堂、郁達夫、臺靜農、瞿秋白、茅盾、潘漢年、蕭紅、蕭軍、丁玲、巴金等人的共同記憶。

「第一次，走進魯迅家裡去，那是近黃昏的時節，而且是個冬天，所以那樓下室稍微有一點暗，同時魯迅先生的紙菸，當它離開嘴邊而停在桌角的地方，那煙紋的瘡痕一直升騰到他有一些白絲的髮稍那麼高。而且再升騰就看不見了。」那時，魯迅跟蕭紅聊起家裡養在灰藍色花瓶裡的「萬年青」，照蕭紅的觀察，「他在花瓶旁邊的菸灰盒中，抖掉了紙菸上的灰燼，那紅的煙火，就越紅了，好像一朵小紅花似的和他的袖口相距離著。」蕭紅清楚地記得，魯迅的寫字桌上「有一個方大的白瓷的菸灰盒」。

魯迅平時喜歡的菸品牌，有「品海牌」、「紅錫包」和「黑貓牌」。由於他抽菸量太大，關心他的人總希望他少抽點，魯迅卻說：「我吸菸雖是吸得多，卻是並不吞到肚子裡去的。」實際上，他雖然菸癮大，卻不是每支菸都吸完，有時，香菸點燃了，會隨手放下，去想他的事情，菸就自個兒燒

掉了。為了避免浪費，魯迅就改抽劣質香菸。

「［魯迅先生備有兩種紙菸，一種價錢貴的，一種便宜的。便宜的是綠聽子\*的，我不認識那是什麼牌子，只記得菸頭上帶著黃紙的嘴，每五十支的價錢大概是四角到五角，是魯迅先生自己平日用的。另一種是白聽子的，是前門菸，用來招待客人的，白聽菸放在魯迅先生書桌的抽屜裡。來客時魯迅先生下樓，把它帶到樓下去，客人走了，又帶回樓上來照樣放在抽屜裡。而綠聽子的永遠放在書桌上，是魯迅先生隨時吸著的。」二○一六年熱播的電視劇《東方戰場》中，每逢魯迅出場，也總是煙霧升騰。

## 酒宴，魯迅既參加也拒絕

魯迅一生從事的職業，多與教育有關，不是在教育部任職，就是在大學教書。那時，朋友來了，朋友去了，同事和同事的親人結婚了，家裡的老人去世了，部裡長官開心了，都設飯局，飯局和酒局本來就是連在一起的。魯迅赴過陝西省省長兼督軍劉鎮華的宴會，參加過泰戈爾訪華期間在

北京舉行的生日宴。和普通人一樣，魯迅參加過的大多宴會，都是與同事及友人間的日常聚會：

「永持德一君招飲于陶園，赴之，同席共九人，至十時歸。」

「晚二弟治酒邀客，到者澤村、丸山、耀辰、鳳舉、士遠、幼漁及我輩共八人。」

「晚李仲侃招飲于頤鄉齋，赴之，同席為王雲衢、潘企莘、宋子佩及其子舒、仲侃及其子。」

「遂至先農（壇）赴西北大學辦事人之宴，約往陝作夏期講演也，同席可八九人。」

「午訪孫伏園、遇玄同，遂同至廣和居午餐。」

「午後胡適之至部，晚同至東安市場一行，又往東興樓應郁達夫招飲，酒半即歸。」

「晚張鳳舉招飲于廣和居，同席為澤村助教黎君、馬叔平、沈君默、堅士、徐耀辰。」

「晚子佩招飲于宣南春，與季市同往，坐中有馮稷家、邵次公、潘企莘、董秋芳及朱、吳兩君。」

「荊有麟邀午餐于中興樓，午前赴之，坐中有綏理綏夫、項拙、胡崇軒、孫伏園。」

「晚赴省長公署飲。」

「晚劉省長在易俗社設宴演劇餞行。」

「晚夏浮筠同伏園來，邀至宣南春夜飯。」

「張國淦招午飯，同席吳雷川、柯世五、陳次方、徐吉軒、甘某等。」

這樣的飯局、酒局，魯迅日記（一九一二・五・五─一九三六・一〇・十八）中多有記載，偶爾他也會拒絕宴會邀請。飯局、酒局中同坐者，可以列出一個長長的名單，其中不乏各有專長的名人，比如胡適、許壽裳、齊壽山、林語堂、周作人、郁達夫、臺靜農、李小峰等人。他喝過的酒則有越酒、汾酒、啤酒、威士忌、葡萄酒、薄荷酒、苦南酒、楊梅燒酒等。群聚之外，也有獨飲的情形，也大醉過，「夜失眠，盡酒一瓶」，「午後盛熱，飲苦南酒而睡」，「夜買酒並邀長虹、培良、有麟共飲，大醉」。

魯迅酒量不大，但愛喝，對紹興黃酒有特殊感情。人們比較熟悉的〈自嘲〉詩，是他與郁達夫等人喝酒的成果，「運交華蓋欲何求，未敢翻身已碰頭。破帽遮顏過鬧市，漏船載酒泛中流。橫眉冷對千夫指，俯首甘為孺子牛。躲進小樓成一統，管他冬夏與春秋。」他曾將這詩寫成條幅送給柳亞子。柳也是好酒之人，也愛寫詩。他創辦南社，定期組織雅集，吃大餐，喝好酒，茶話，拍照，出集子是標準流程。

魯迅讓筆下的孔乙己在「咸亨酒店」叫嚷著「溫一碗黃酒，來一碟茴香豆」，轉身就來了篇〈魏晉風度及文與藥及酒之關係〉，為此中絕唱，他最後總結說：「據我的意思，即使是從前的人，那詩文完全超于政治的所謂『田園詩人』，『山林詩人』，是沒有的。完全超出于人間世的，也是沒有的。既然是超出于世，則當然連詩文也沒有。詩文也是人事，既有詩，就可以知道于世事未能忘情。譬如墨子兼愛，楊子為我。墨子當然要著書；楊子就一定不著，這才是『為我』。因為若做出書

來給別人看，便變成「為人」了。」

再好的酒，終究改變不了現實生活，喝什麼、不喝什麼，本身只是一個選擇問題。魯迅日記中屢屢提到的「越酒」，便是紹興黃酒的通稱，跟「紹酒」是一個意思。他喜歡黃酒，固然是家鄉情結和生活習慣使然，但回到黃酒本身來觀察，也很有意思。

紹興黃酒的原料有糯米、麥麴，還要用到酒藥和鑑湖水。其中，酒藥又名草麴，分黑白兩種，從晉代開始流行於南方，釀製黃酒多用白藥。紹興黃酒種類很多，可按釀造程式、存儲時間、投料多少、色澤深淺、銷路遠近、容量大小來區分，如新釀酒、老酒、加飯酒、狀元紅、竹葉青，這些都是不同的黃酒，「四十千克壇裝外加彩繪稱花雕」。

紹興黃酒中，有「女酒」，按照晉朝人的說法，「南人有女數歲，即大釀酒，既漉，候冬陂池水竭時，置酒罌中，密固其上，瘞陂中。至春豬水滿，亦不復發矣。女將嫁，乃發陂取酒，以供賓客，謂之女酒，其味絕美」。可見，這酒是為嫁女兒準備的，這也是人們經常用來解釋「女兒紅」的典故。「越酒」一路傳承下來，一路誘惑著人們，不僅是口腹之欲，還傳下了某種精神和文化基因。

魯迅在北京生活期間（一九一二―一九二六），有一年端午節，許廣平、許羨蘇、王順親、俞芬（她送過薄荷酒給魯迅，也通過信）、俞芳、俞藻等人去他家作客，魯迅居然喝醉了。當事人俞芳晚年（一九九五）的回憶為我們還原了當時的現場：

端午宴會與以往幾次不同，因為許廣平姐姐不但會喝酒，而且酒量相當好，她性格開朗，能說善辯、行動舉止活潑伶俐，與許羨蘇姐姐的文靜，王順親姐姐的老成相比，各有所長。宴會開始，許廣平姐姐就說要敬酒，她邀王順親姐姐一起向魯迅先生敬酒，王姐姐一向不會喝酒，只喝了一點點以表敬意，許廣平姐姐和魯迅先生卻都乾了杯。之後，許廣平姐姐就單獨敬酒，進攻目標當然是魯迅先生。（因為在座的人都不會喝酒）我的大姐俞芬，自己雖不會喝酒，卻很喜歡跟著起哄，主動為他們斟酒助興。魯迅先生的酒量不大，他一向喝的是紹興酒，而且是一小口一小口慢慢喝的；這次改喝白酒，而且是一口氣喝乾一杯，看來有點招架不住許廣平姐姐的凌厲攻勢，但他絕不示弱，大有奉陪到底的氣概。太師母當時很為難，連連說：慢慢喝，慢慢喝，多吃點菜，菜涼了就不好吃。我一邊吃，一邊看，覺得很熱鬧，很有趣。散席後，王順親姐姐悄悄說：魯迅先生真的有些醉了。當時魯迅先生坐在椅子上吸菸，不知哪位姐姐說，喝酒後是不好吸菸的。我和俞藻忙上前去搶他手上的香菸，魯迅先生把菸藏在身後，我們沒有搶到。不一會，姐姐們一個個都走進太師母的房間，她們小聲商議一陣，出來時說姐姐們都笑了。于是，我們一行六人就離開了西三條。要到白塔寺去玩。

（余錦廉：〈馬蹄疾筆下的魯迅〉）

事後，許廣平去信給魯迅道歉，魯迅回信安慰她，兩人關係又近了一層。可見，這頓酒喝得很值啊！後來，他們同居，有了孩子。一九八五年，研究者們將許廣平遺作——獨幕劇〈魔祟〉首發在《魯迅研究動態》上：

一個初夏的良宵，暗漆黑的夜，當中懸一彎娥眉般的月，B已熟睡三個鐘頭，她的愛者G，做好工作，照例收拾了書桌，吸完了菸，放輕腳步走到床前，扒開帳門，把手抱住B的脖子，小聲的喊著B，繼而俯下頭向B親吻，頭幾下B沒有動，後來身子先動了兩下，嘴也能動了，能應G的叫聲了，眼睛閉著，B的手也圍住G的頸項，坐了起來。B不久重又睡下，這時床上多添了一個G。死一般寂靜來到，沒有別的話語，直至良久。但B時時閉著眼，用手撫摩G的臉，繼又吻他。總是摩、吻，繼續的在G的身子上。經過多少時，G說，我起來喝點茶，又吸一支菸，重又躺在B旁，仍沒有話說。

有學者將文中G的行為解釋為魯迅的「事後茶、事後菸」。魯迅自己就說過「譬如勇士，也戰鬥，也休息，也飲食，自然也性交」。也有人持反對意見。但不管怎麼說，許廣平都是魯迅一生菸、酒、茶生活最重要的當事人和見證人。在那些喝茶的日子裡，細心的許廣平總是給茶壺包上保暖套，方便夜深人靜時，魯迅有一口熱茶喝。

# 幼年，抄《茶經》，吃飯喝茶

魯迅的家鄉紹興一直是產茶重鎮，飲茶傳統自不待言。歷史上，紹興多產綠茶。唐代陸羽撰寫《茶經》，談到茶葉產地時，就說過浙東茶區「以越州上」。越州即今紹興市，茶葉自古就是此地的重要經濟作物，是貧苦山民們的生活來源。一九三五年，據調查，紹興有茶園二一八五〇畝，次年增加到二九五三〇畝。

民國期間，紹茶一般年採兩次：頭茶，在立夏前後，不論老小，一掃而光；約過四十天，再採二茶，稱「洗蓬」，全賴婦女手工。旺採時，茶農多雇外地女工，視路遠近，分包採、請飯兩種，按斤計酬。

鮮葉採摘後，初製一般由農戶手工完成，比如製作珠茶，要經過殺青、揉撚、乾燥三個過程。其中乾燥環節，又有四道程序。成品大致分為出口和內銷兩大類。出口茶經過初製後，還須經過「茶棧」精製，才能出口到國外：

茶棧有土洋兩種形式：洋莊，俗稱大棧，與外地洋行聯繫密切，資金比較充裕，選料認真，

加工精細，一季可精製五〇〇～六〇〇擔，花色品種較多。王壇陶星橋，珠茶分為丁、正、蠶、中、可、副、禾、麻、頭圓、二圓、三圓十一種；條茶分為珍眉、針眉、秀眉、迎春四種，規格要求較高。土莊，俗稱小棧，資金不足，設備簡陋，品種不多，常向茶戶賒購毛茶，原料不計優劣，一季只產二〇〇～三〇〇擔。

紹興名茶中，平水珠茶「始於明末清初，原名玉珠，謂由天台山寺僧精心創製，此茶外形渾圓綠潤，身骨重實，清香濃郁，經久耐泡」，是魯迅的最愛。五口通商之後，此茶從上海轉道出口歐美，被譽為「綠色珍珠」，是當時大宗出口的綠茶。其時，紹興府轄山陰、會稽、諸暨、蕭山、餘姚、上虞、嵊縣、新昌八縣。魯迅出生在會稽縣，平水是該縣的管轄地。在魯迅的童年時期（一八八一一八九四）平水珠茶最高出口量為二十萬擔（一萬噸），為清代平水珠茶的全盛時代。

一九一一年，魯迅三十歲，平水依舊是茶葉集散地。八縣產茶量合計一一二〇萬斤，其中會稽縣產茶三六〇萬斤。

平水綠茶為紹出產大宗。查平水地屬會邑，其所收之茶賅括八縣，且遠及于杭州之四鄉，而以平水名者，總匯之處，出口之地也。每歲所出豐歉不同，平均計之，銷於外洋者約二〇萬箱左右，共計八八〇萬斤，銷於本國者約一八〇萬斤。此外，由各茶號揀出之茶梗，篩出之

茶片、茶末，約一四○萬斤，三項合計一二二○萬斤，其間收由嵊縣者約去十分之四，收由山陰、上虞、諸暨、新昌、餘姚者約去十分之三，其收由會邑本山者僅十分之三，計三六○萬斤。

一九一九年，平水珠茶出口量一六‧八萬擔，計八四○○頓；一九二○年，出口二一‧三萬箱；一九三○年，出口量達到二十四萬箱。魯迅去世的一九三六年，出口量約一九‧九三萬箱，計四九八二頓。

茶館是內銷紹興茶的重要場所。一九一二年，「紹興茶肆林立」，至一九三六年，茶肆數量達二○六家。適廬茶室、第一樓、天香閣、越明茶室是典型代表。它們是紹興人打發時間、談生意、玩樂的重要場所。時人發生糾紛，也像川人一樣去茶室進行調解，謂之「吃品茶」（川人謂「吃講茶」）。在陳設差一些的小型茶館中，每碗茶三枚銅板，消費者多是底層民眾、市民與小商販。在周作人的記憶中，那個時代在紹興開茶館的，多是胡適的徽州老鄉。民國時期，這些外鄉人一樣要上稅，交「茶碗捐」。

魯迅喜歡喝茶，外因是當地濃厚的茶風俗和飲食習慣，內因是生活在大家庭中從小養成的生活習慣，跟汪曾祺一樣，算是家傳。周作人回憶說：「同是在一個城裡或鄉里，飲食的方式往往隨人家而有差異，不必說是隔縣了。即如興房（豫才哥弟這一房）舊例，一面起早煮飯，一面也在燒水泡

茶，所以在吃早飯之前就隨便有茶水可吃，但是往安橋頭魯家去作客，就不大方便，因為那裡早晨沒有茶吃，大概是要煮了飯之後再來燒水的。」

茶從小伴隨著魯迅成長，又隨他輾轉杭州、南京、東京、北京、廈門、廣州、上海等大城市，成為他的日常必需品。魯迅從小就養成了抄書的習慣，並特別關注植物學方面的知識。在杭州教書（一九一○）時，他「經常和講植物學的日本教員一起帶領學生到孤山、葛嶺、北高峰、錢塘一帶採集植物標本」，他晚年在上海，還多次讓內山完造（一八八五—一九五九）*代為搜求這類書籍。

鮮為人知的是，白話小說開山祖師魯迅十歲時，還抄寫過茶聖陸羽的《茶經》。清中期至民國初的《茶經》只是簡單重印以前的版本。從時間上看，他抄寫的是清代吳其濬《植物名實圖長編》一書中的《茶經》，為叢書本。

# 求學期間，經常泡茶館

魯迅前往南京求學期間（一八九八—一九○一），是張恨水觀察下的南京茶館的常客。張恨水對南京夫子廟、奇芳閣的飲茶生活非常熟悉，他的描述將我們也帶入了當時的場景：

四方一張桌子，漆是剝落了，甚至中間還有一條縫呢。桌上有的是茶碗碟子、瓜子殼、花生

皮、菸捲頭，茶葉渣，那沒關係。過來一位茶博士，風捲殘雲，把這些東西搬了走，肩上抽下一條抹布，立刻將桌面掃蕩乾淨。他左手抱了一疊茶碗，還連蓋帶茶托，右手提了一把大錫壺來。碗分散在各人面前，開水沖下碗去，一陣熱氣，送進一陣茶香，立刻將碗蓋上，這是趣味的開始。

桌子周圍有的是長板凳方几子，隨便拖了來坐，就是很少靠背椅，躺椅是絕對沒有。這是老闆整你，讓你不能太舒服而忘返了。你若是個老主顧，茶博士把你每天所喝的那把壺送過來，另找一個杯子，這壺完全是你所有。不論素的，彩花的，瓜式的，馬蹄式的，甚至缺了口用銅包著的，絕對不賣給第二人。隨著瓜子鹽花生，糖果紙菸籃，有人紛紛地提著來攬生意，賣醬牛肉的，背著玻璃格子，還帶了精緻的小菜刀與小砧板，「來六個銅板的」，座上有人說。他把小砧板放在桌上，給你切了若干片，用紙片托著，撒上一些花椒鹽。此外，有我們永遠不照顧的報販子，自會送來幾份報。有我們永遠不照顧的眼鏡販或帶子販鋼筆販，他們冷眼的擦身過去。於是桌上放滿了花生瓜子紙菸等類了，這是趣味的繼續。

＊內山完造，漢名鄔其山，旅居中國上海的日本商人，內山書店老闆。內山完造與魯迅的友誼始於一九二七年魯迅遷居上海不久，直到一九三六年魯迅去世。內山書店為魯迅著作代理發行店，魯迅的會客、信件往來等秘密活動也在書店進行，並曾四次掩護魯迅避難。

這裡有點心牛肉鍋貼，菜包子，各種湯麵，茶博士一批批送來。然而說起價錢，你會不相信，每大碗麵，七分而已。還有小干絲，只五分錢。熟的茶房，肯跑一趟路，替你買兩角錢的燒鴨，用小鍋再煮一煮。這是什麼天堂生活！

所謂入鄉隨俗，張恨水的描述，實際上也為我們呈現了魯迅在南京時的茶生活場景。他常去的茶館有「江天閣」和「得月臺」。魯迅在南京時，起初考入水師學堂，後入路礦學堂。一九〇二年，魯迅去日本留學，依舊保持著喝茶習慣，其同在日本作人對此有過專門的紀錄：

魯迅的抽紙茶是有名的，又說他愛吃糖，這在東京時並不顯著，但是他的吃茶可以一說。在老家裡有一種習慣，草囤裡加棉花套，中間一把大錫壺，滿裝開水，另外一只茶缸，泡上濃茶汁，隨時可以倒取，摻和了喝，從早到晚沒有缺乏。日本也喝清茶，但與西洋相仿，大抵在吃飯時用，或者有客到來，臨時泡茶，沒有整天預備著的。魯迅用的是舊方法，隨時要喝茶，要用開水，所以在他的房間裡與別人不同，就是在三伏天，也還要火爐，還是一個炭缽，外有方形木匣，灰中放著鐵的三角架，以便安放開水壺。茶壺照例只是所謂「急須」*，與潮汕人吃功夫茶所用的相仿，泡一壺只可供給兩三個人各一杯罷了，因此屢次加水，不久就淡了，便須換新茶葉。這裡用得著別一只陶缸，那原來是倒茶腳*用的，舊茶葉也就放在這

裡邊，普通頓底飯碗大的容器內每天總是滿滿的一缸，有客人來的時候，還要臨時去倒掉一次才行。所用的茶葉大抵是中等的綠茶，好的玉露以上，粗的番茶，他都不用，中間的有十文目，二十目，三十目幾種，平常總是買的「二十目」，兩角錢有四兩吧，經他這吃法也就只夠一星期而已，買「二十目」的茶葉，這在那時留學生中間，大概知道的人也是很少的。

日本綠茶，因採摘時間和部位不同，有明顯的區別。其中，玉露茶為大棚栽培，需人工採摘；煎茶、焙茶、番茶都是露天栽培，為機械採摘。玉露為一芽三葉，煎茶為一芽六葉，焙茶為成熟葉，番茶為粗老葉。在製作上，都需要蒸青，焙茶還需重焙火，番茶也需要適度焙火。實際上，番茶品級雖然不高，但製作得好的，品質卻也不差。如京番茶有煙熏味，和下關沱一樣。曾經在日本生活過的蘇曼殊和李叔同都飲用過番茶。從周作人的描述來看，魯迅保持了在老家的喝茶習慣，在日本自飲或待客時，用的是煎茶或焙茶，是大眾消費品，茶價也適中。

留學期間，發生了一件影響魯迅一生的重大事件。一九〇八年，他被母親以病重為由騙回家，

* 急須，專門用來泡茶，有橫向把手的茶壺。日文急須（KYUSU）一詞由中國福建一種橫柄壺「急燒」（或稱「急燒仔」）的稱謂轉化而來。見 https://kknews.cc/zh-tw/culture/96g9p45.html。

* 茶腳，喝剩下的茶或隔夜的剩茶水。

娶了朱安為妻。魯迅是孝子，不能忤逆母親，又不愛朱安，兩人只能做名義上的夫妻。一九〇九年，魯迅從日本留學歸來，他先在杭州教書（一九〇九－一九一一），也不過正常的夫妻生活，有時喝酒麻醉自己，生活過得很頹廢，在給許壽裳的信中，他都瞧不起自己。

## 當公務員，雅好茶座

一九一二年，魯迅到北京教育部任職，前後當了十幾年公務員（一九一二－一九二六秋）。他的日常生活就是買茶、喝茶、買書、抄書、淘拓片*、買零食、參加宴會。上班時，他有午睡的習慣，睡醒後，通常會起身去水房洗把臉，把殘茶倒掉，重新泡上一杯新茶。魯迅很享受這樣愜意的喝茶時光。除此之外，茶話會是魯迅不得不面對的日常生活。

茶話會是一個傳統，也是一種重要的社交禮儀活動，有人認為，這是對傳統禮儀成功改革的典範。其實，從源頭來看，它是從茶俗演變而來。唐代，新茶採製之後，佛門有「禪庭一雨後，蓮界萬花中。時節流芳暮，人天此會同」的例會；文人們常以茶會友，常飲茶清談，交流思想，增進情感。舊時商人在固定茶樓上談生意，也舉行茶話會。後來演變為社交性集會，適應面和使用階層更加廣泛。其中，以國家級茶話會和招待外賓的茶話會的形式設計最為嚴謹，流程也相對固定。

如今，在某些單位工作或經常看新聞的人，對「茶話會」這詞再熟悉不過了。他們不是經常開

茶話會，就是經常看別人開茶話會，比如年終總結、學術討論、文藝座談、招待外賓、新年團拜，凡春節、新年、國慶日、中秋節等重要節日，開個茶話會是再自然不過的事。大夥兒聚一聚，喝喝茶，聊一聊，談一談，感情增加了，思想也交流了，一團和氣，其樂融融。

魯迅在教育部當公務員時，經常參加單位組織的茶話會。這是工作需要，他本人卻很不爽。倒不是茶好不好喝的問題，他是對那些「官老爺」的態度和談話內容沒品質而不高興。工作之外，以

一九二四年為例，他的買茶、飲茶生活如下：

一月十七日，「往鼎香村買茶葉二斤，每斤一元」；

二月二十三日，「買茗一斤，一元」；

四月一日，「買茗一斤，一元」；

四月十三日，「上午至中央公園四宜軒。遇玄同，遂茗談至晚歸」；

五月二日，「下午往中央公園飲茗，並觀中日繪畫展覽會」；

五月六日，「晚買茗一斤，一元；酒釀一盆，一角」；

*
拓片，將碑文、金石文物上的字畫、圖案拓印下來的紙片。

五月八日，「晚孫伏園來部，即同至中央公園飲茗」；

五月十一日，「往晨報館訪孫伏園，坐至下午，同往公園啜茗，遇鄧以蟄、李宗武諸君，談良久，逮夜乃歸」；

七月十八日，「同李濟之、夏浮筠、孫伏園閑市一周，又往公園飲茗。」

五月三十一日，「下午往鼎香村買茗二斤，二元」；

五月三十日，「遇許欽文，邀之至中央公園飲茗」；

五月二十六日，「上午季市見訪並贈花瓶一事，茶具一副六事」；

五月二十三日，「往中央公園飲茗並食饅首」；

五月十六日，「往中央公園飲茗，食饅首」*；

今北京中山公園，是中國第一座公園，建於一九一四年，「因地當九衢之中，名曰中央公園」，後來，孫中山先生在北京去世，為了紀念他，在一九二五年改名為中山公園。「其東建來今雨軒及投壺亭。」軒名是當時的北洋政府內務總長朱啟鈐確定的，出自杜甫的《秋述》，匾額是總統徐世昌題寫的。「來今雨軒」原本計畫作俱樂部，後來改為餐館，並經營茶座，承租的老闆換過好幾位。「來今雨軒」，本就是要大家歡聚一堂之意。

中山公園最熱鬧的茶座有三家：春明館、長美軒、斯柏馨。敏銳的觀察者發現，常去春明館

的多是舊派人物，常去斯柏馨的是新派人物，常去長美軒的兩種人都有，它是三家中生意最好的茶座。中山公園設有董事會管理，常去茶座的人因此有了「公園董事」的雅號。像魯迅、胡適、林語堂、林徽因、張恨水、顧頡剛、葉聖陶、茅盾、蕭乾、鄭振鐸等文化名流都來過這裡，吃飯、飲茶、寫書、譯書、創立社團和研究會。

這三個茶座，大家都喜歡它的，除了上面所說的理由外，還有兩個附帶的好處，第一是「看人」：它們中間的馬路，乃前後門來往的人必經要道，你若是「將身兒坐在大道旁」的茶桌上，你可以學佛祖爺睜開慧眼靜觀世變；看見人世間一切的男男女女，形形色色，以及村的俏的，老的少的，她們（或他們）都要上你的「眼稅」，四川的俗話叫做「堵水口子」，就是這個意思。第二是「會人」：在公園裡會人，似乎講不通，但是有些人自己不願意去會他，而事實上又非會他不可，這只好留為公園裡會的人了。大家在公園無意的碰面，既免除去拜會他的麻煩，同時事情也可以辦好。一舉兩全，這是公園茶座最大的效用。

＊饅首，即饅頭。

無論喜歡不喜歡，想會不想會，魯迅都在中山公園的茶座會了不少人。茶座之外，魯迅也在居所請人喝茶。

有一年，陳寅恪前去拜訪住在北京紹興會館的魯迅，兩人一杯清茶在手，暢談學問。其實魯迅跟陳的兄長陳師曾關係更密切，在魯迅日記中也有記載，兩人不僅同去買書，陳師曾還替他刻過很多印章。魯迅一生罵過很多人，卻沒有罵過陳氏兄弟和他們的舅舅俞明震，正是這位當年南京學堂總辦把他帶到日本留學的。同船人中包括年幼的陳寅恪和他的兩個哥哥。

跟魯迅一起切磋學問的還有他的同鄉兼同學錢玄同。魯是錢眼中的「菸鬼」，錢是魯眼中的「爬翁」。魯迅的〈狂人日記〉，就是錢蹭茶、催稿的成果。蔡元培是長者，也是魯迅的同鄉，喝茶之餘，幫他解決了就業飯碗的問題。魯迅去世後，還幫忙張羅葬禮和出版魯迅全集。章太炎是魯迅的老師，兩人不僅一起喝茶，還一起喝酒，章太炎坐牢時，魯迅還帶著自己心愛的零食沙琪瑪去看過他。

許壽裳與魯迅好了一輩子，兩人經常在一起吃喝玩樂，互相幫忙，互相打氣，是真正的同鄉同學加兄弟，他也是魯迅最信任的人。學生孫伏園很懂得魯迅的心思，經常泡家鄉茶給先生喝，為了維護魯迅，他還動手打過人（沒打中）。郁達夫也與魯迅交好，抽菸、吃飯、喝酒、飲茶，那都不是事兒，他還成功調解過魯迅與書商李小峰的緊張關係。他在《遲桂花》中說喝茶喝得有性欲，魯迅在北京大冬天穿著單褲抑制性欲。

正是在北京當公務員、在各大學授課期間，許廣平進入魯迅的生活。跟巴金的夫人蕭珊一樣，許也是一位功夫茶高手。後來，她在廣州迎接魯迅時，還表演過潮汕功夫茶。這套泡茶方法，林語堂曾經形象地描述過：

茶爐大都置在窗前，用硬炭生火。主人很鄭重地扇著爐火，注視著水壺中的熱氣。他用一個茶盤，很整齊地裝著一個小泥茶壺和四個比咖啡杯小一些的茶杯。再將貯茶葉的錫罐安放在茶盤的旁邊，隨口和來客談著天，但並不忘了手中所應做的事。他時時顧著爐火，等到水壺中漸發沸聲後，他就立在爐前不再離開，更加用力地扇火，還不時要揭開壺蓋望一望。那時壺底已有小泡，名為「魚眼」或「蟹沫」，這就是「初滾」。他重新蓋上壺蓋，再扇上幾遍，壺中的沸聲漸大，水面也漸起泡，這名為「二滾」。這時已有熱氣從壺口噴出來，主人也就格外地注意。到將屆「三滾」，壺水已經沸透之時，他就提起水壺，將小泥壺裡外一澆，趕緊將茶葉加入泥壺，泡出茶來。

潮汕功夫茶中，玉書煨（燒開水的壺）、潮汕爐（燒開水用的火爐）、孟臣罐（泡茶的茶壺）、若琛甌（即品茶杯），這些茶具都是必不可少的寶貝，具體過程包括「關公巡城」、「韓信點兵」等九個步驟，也有簡化為七、八個步驟，或加至十幾個步驟的。習慣喝綠茶的魯迅喝不慣功夫茶，卻

喜歡去廣州的茶館。此地的茶館重心是茶點，按崔顯昌的觀察，重點是點心，不在茶。在廣州短暫停留的幾個月時間，魯迅去過十幾家茶館，如北園、陸園、拱北、陶居等，郁達夫在廣州期間，也是這些地方的常客，巴金也去過其中幾處。魯迅對當地茶的印象也好，在日記中坦言「廣州的茶清香可口，一杯在手，可以和朋友作半日談」。

## 自由撰稿人，買茶施茶

一九二七年，魯迅和許廣平從廣州回到上海長住（一九二七─一九三六），開始了作為自由撰稿人的生涯，直到去世。菸酒茶依舊伴隨著他，這也是魯迅去世後，很多人回憶往事時的共同記憶。

魯迅一生，在北京和上海兩個城市生活的時間最長，因此，多數人與他的喝茶往事，也大多集中於兩地。

一九三六年，上海《六藝》雜誌創刊，插畫中放了一幅署名「魯少飛」的「文壇茶話圖」。這是一幅八開本的巨幅漫畫，有題跋：

大概不是南京的文藝俱樂部吧，牆上掛的世界作家肖像，不是羅曼‧羅蘭，而是文壇上時髦的高爾基同志和袁中郎先生。茶話席上，坐在主人地位的是著名的孟嘗君邵洵美，左面似乎

是茅盾，右面毫無疑問的是郁達夫。林語堂口銜雪茄菸，介在論語大將老舍與達夫之間。張資平似乎永遠是三角戀愛小說家，你看他，左面冰心女士，右面是白薇小姐。洪深教授一本正經，也許是在想電影劇本。傅東華昏昏欲睡，又好像在偷聽什麼。也許是的，你看，後面魯迅不是和巴金正在談論文化生活出版計畫嗎？知堂老人道貌岸然，一旁坐著的鄭振鐸也似乎搭起架子，假充正經。沈從文回過頭來，專等拍照。第三種人杜衡和張天翼、魯彥成了酒友，大喝五加皮。最右面，捧著茶杯的是施蟄存，隔座的背影，大概是凌淑華女士。立著的是現代主義的徐霞村、穆時英、劉吶鷗三位大師。手不離書的葉靈鳳似乎在挽留高明，滿面怒氣的高老師，也許是看見有魯迅在座，要拂袖而去吧？最上面，推門進來的是四大哥，口裡好像在說：「對不起，有點不得已的原因，我來遲了！」露著半面的像是神秘的丁玲女士。左面牆上的照片，是我們的先賢劉半農博士、徐志摩詩哲、蔣光慈同志、彭家煌先生。

其餘的，還未到公開時期，恕我不說了。

這段介紹文字也是漫畫式的。這幅漫畫圖文並茂，濃縮了黃金時代的上海文壇，顯示出了畫家高超的洞察力和藝術表現力。在這幅畫中，坐主位的雖然是邵洵美，卻也是魯迅「朋友圈」的真實寫照。這裡面，有他的朋友、兄弟、同事、學生、論敵等，題名「茶話圖」恰當其分，準確地傳達了那個時代人們的交往方式和旨趣所在。這群人中，很多人都是魯迅的茶友。

同鄉之外，與魯迅打過交道的有同事，有論敵，如胡適、陳獨秀、劉半農、林語堂等，他們都有與魯迅一起喝茶的經歷，但最後終於不免友盡。比如林語堂，當年在北新書店李小峰的宴席上，與魯迅因一件小事翻臉。此後，形同陌路，又多次大打筆墨官司。梁實秋與魯迅論戰多年，「乏走狗」的標籤就是魯迅給的。魯迅還將陳獨秀比做《紅樓夢》中的焦大，與劉半農的關係也漸成定局。魯迅與胡適的關係則最具代表性，從最初的蜜月期到鴻溝越來越大，最後，不斷被人推為兩面旗幟，彷彿奔向不同方向的火車，終於越行越遠。

這些文化精英，不僅唇槍舌劍，在生活細節上，有同好，也有差別。魯迅說：「我是不喝咖啡的，我總覺得這是洋大人所喝的東西（但也許是我的『時代錯誤』），不喜歡，還是綠茶好。」在咖啡廳，他與「長了一副做報告的臉」的周揚不歡而散，見過與他糾纏過的「黑旋風」成仿吾，通過瞿秋白幫他與組織上取得聯繫，還與狂人鬼才矗紺駑聊過小說創作。但更多的時候，魯迅跟別人的談話聊天，都是在茶香中完成的。

在上海期間（一九二七－一九三六），與魯迅喝過茶的人更多，以茶待客，是標準形式。魯迅「見客人來了總是倒杯茶給你，有點心就擺出來，用不用卻聽便」。他的茶友有宋慶齡、瞿秋白、馮雪峰、潘漢年、胡風、蕭紅、蕭軍、丁玲、柔石、茅盾、巴金、曹聚仁、臺靜農；外國人中，與他交好的有日本人內山完造和美國人史沫特萊（Agnes Smedley，一八九二－一九五〇）＊。魯少飛的「文壇茶話圖」的〈題跋〉上提到的人名中，「正人魯迅的這杯茶，也不是好喝的。

君子」邵洵美跟魯迅打過筆墨官司，自然不會與魯迅在一起喝茶。高爾基是「革命文學」導師，袁中郎，即袁宏道，很受林語堂的推崇。知堂老人是魯迅的二弟周作人，但他們兩兄弟早在北京時已經鬧翻。徐志摩、蔣光慈、葉靈鳳與魯迅交惡，開過罵戰，凌淑華的丈夫陳西瀅被魯迅罵過，施蟄存是魯迅眼中的「洋場惡少」，他與寫愛情小說的張資平也不對路。冰心似乎沒有和魯迅直接打過交道。美女作家白薇卻是和魯迅一起喝過茶的。「田大哥」指田漢，他是魯迅鄙視的「四條漢子」之一，另外三人是陽翰笙、夏衍和周揚，都是「左聯」成員，張天翼和洪深也加入過這個團體。

斯諾（Edgar Snow，一九○五—一九七二）*採訪魯迅，問及短篇小說名家，沈從文是魯迅專門提到的人物之一。魯迅與鄭振鐸交情不錯。老舍一九三○年回國到上海，就住在鄭振鐸家裡。一九三四年，老舍又到上海，《貓城記》、《駱駝祥子》等書都是在上海出版的。魯彥、彭家煌都可以劃入魯迅開創的「鄉土作家」這個流派。傅東華在自己編輯的《文學》月刊上攻擊過魯迅，後來，魯迅卻幫助他聯繫醫院，治療他生病的兒子。杜衡、徐霞村、穆時英、劉吶鷗，其時都活躍於上海文壇。杜衡翻譯的外國作品，曾經收入魯迅、雪峰編譯的《科學的藝術論叢書》。徐霞村一九○七年生於上海，

* 艾格尼絲・史沫特萊，美國知名左派記者，以對中國革命的報導聞名。支持女權、印度獨立、中國共產主義革命。
* 愛德加・斯諾，美國記者，他因中國革命期間的著作而聞名，被認為是第一個訪問毛澤東的西方記者。

《魯賓遜漂流記》第一個中譯本就是他翻譯的。穆時英是上海人，後來服務於汪精衛政權，一九四〇年被國民黨特務暗殺。劉吶鷗、施蟄存都是寫心理小說的名家。劉是穆時英的好友，後來當過《國民新聞》社長。

這些人中，好多人與魯迅都夠不上一杯茶的交情，在魯迅眼裡，他們還不如他經常施茶的那些陌生人。在上海時，魯迅不但以茶會友，還買茶捐贈，用作施茶，「以茶葉一囊交內山君，為施茶之用」。「三十年代的上海，有些店鋪夏天備有茶桶。有的用大缸，有的用木桶，也有用鐵皮焊成的洋鐵桶，外裝兩三個水龍頭，並備有簡易的竹質或搪瓷水杯幾只，供勞動者臨時休息解渴飲用。內山書店也不例外，門口也有這樣一座茶桶，在夏天為勞動者施茶」。魯迅曾多次買茶交給內山，用作施茶，有時請人代買，一次多達十斤、二十斤。

內山書店設有魯迅專座，供他飲茶、讀書、會客使用。後來，內山完造撰文回憶上海生活時，特別提到他與魯迅談茶的往事。當時，他發表了對茶葉源流的一些看法：日本薄茶（日本抹茶的一種，呈鮮豔的青綠色，與濃茶相對）沿用了中國唐代的飲用方法，但形式和做法更繁複。後來，日本出現遠洲流的茶庭、豐臣秀吉的茶碗及千利休的茶室後，就更不一樣了。

# 菸酒茶開銷從何而來？

魯迅在教育部任職時，有工資；當教授時，有補助，蔡元培主政大學院時，請他兼職，四年間補助費用高達一四七〇〇銀圓，約合黃金四九〇兩。其他時候，主要收入為稿費。在上海生活期間，魯迅又不讓許廣平外出工作，所以，生活的重擔全部壓在他一個人身上。但是稿費也不是那麼好掙的。魯迅雖然大名鼎鼎，別人一樣會拖欠他的稿費。北新書局的老闆李小峰就因此差點被告上法庭。

北新書局是「北京大學新潮社」的簡稱，一九二四年創辦於北京。它的創辦人是李志雲、李小峰兄弟。其中，李小峰是北大第一個學生團體「新潮社」的成員，也是魯迅的學生，住羅家倫、周作人當主編期間，他的工作之一就是負責發行。北新書局成立後，新潮社負責編輯工作，書籍的出版和發行全部交給書局。當時，給書局供稿者有魯迅、周作人、林語堂、劉半農、錢玄同、顧頡剛、俞平伯、孫伏園、李霽野、江紹原、章衣萍、韋素園、馮沅君等人。其中，有些人就是新潮社的老班底，跟魯迅都有交情，部分人後來成了他的論敵。

北新書局創始之初，出版發行過魯迅的《中國小說史略》等著作，還能按時支付稿酬，李小峰、魯迅兩人關係也較好。後來，李老闆生意做大了，就出了問題。至一九一八年，共欠下魯迅八二〇〇多元版稅。稿費是魯迅一家的生活來源，為了這筆錢，魯迅決定通過法律手段來解決。此

事後經好友郁達夫等人調停，沒有鬧到法庭上。為了答謝眾人，李小峰在上海擺酒宴請魯迅等人，也就是在這次酒席上，魯迅與林語堂關係破裂。

一九二五年，由於時局動盪，北新書局遷到全國出版業的中心——上海，後發展成總部，原在北京的書局反而成了分社。原來在北京被張作霖查封的《語絲》雜誌，一九二七年十二月十七日在上海復刊之後，也歸北新書局發行。不僅魯迅本人，很多跟他有交情的人與北新書局都有關係。

一九三一年，北新書局因出版魯迅等人的書，並代售華興書局（中共地下黨出版機構）的書籍，被國民黨查封一個多月，損失慘重。還是李小峰找關係，花了三萬多元才擺平此事。此後，北新書局在出版方向上作了重大更改，減少文藝圖書的出版，多出兒童讀物和教材。這兩塊也是當今出版市場上的盈利大宗。作家富豪榜上，有不少人就是在這兩個領域賺到銀子的。

在那個時代，文壇中人大多圍繞北新書局一類機構討生活。他們或創辦書局，或在書局中任職，或給書局直接供稿。像張元濟、王雲五、鄒韜奮等人，更是成為出版界一代宗師，觀察過成都茶館的舒新城後來進入中華書局工作，出任編輯所所長。五大書店之一的開明書店更是人才濟濟，擁有文化名人章錫琛（老闆）、葉聖陶、夏丏尊、豐子愷、周作人、周振甫、孫伏園、王伯祥、夏衍等。

那時的上海文壇，邵洵美不能與魯迅相提並論。但放在民國出版業來考察，他是赫赫有名的「孟嘗君」，開出版公司，燒錢辦雜誌，請魯少飛當《時代漫畫》主編，培養了一大批漫畫人才。蕭

伯納訪問中國，魯迅等人作陪，在上海功德林吃素食，付錢的金主也是這個魯迅諷刺過的「正人君子」，他的口頭禪是「鈔票用得光，交情用不光」。

邵洵美也寫新詩，但其翻譯成就其實更大。那個時代的見證人施蟄存說他是個好人，「富而不驕，貧而不吝，即便後來，也沒有沒落的樣子」。更重要的是，在圖書出版業和雜誌業這兩個領域，他給多少人提供了飯碗，間接培養了多少人才，對那個時代的文化推動又起了多少作用！這也許就是魯少飛在「文壇茶話圖」上將他放在主位的重要原因。魯少飛與豐子愷、葉淺予、張光宇等人齊名，後來的華君武在他們面前還是小字輩。

在上海，魯迅安身立命的主要手段是寫作，在這點上他和張恨水是一致的。他既跟出版社打交道，也參與編輯工作，加上美術鑑賞水平很高，是那個時代第一流的綜合人才。他自己也辦過七家出版社。有時，為了方便後學青年的著作能夠順利出版，他還要搭上自己的作品當談判籌碼。他不僅給蕭紅、蕭軍推薦出版社、寫序言，還刻意在媒體上放大他們的知名度。

文學史上並稱的「魯郭茅巴老曹」（魯迅、郭沫若、茅盾、巴金、老舍、曹禺。郭沫若也是四川人，不僅好茶，還寫過很多茶詩）中，巴金當時也在上海從事出版工作。自一九三五年出任文化生活出版社總編輯後，成就卓著。他與葉聖陶和魯迅不同，做事情，卻不領工資，主要收入是稿費。

學者陳明遠曾經給魯迅算過一筆賬，分三個時期統計，統計項目有四項，即公務員收入，教學收

入，大學院特約撰述員收入，寫作、翻譯和編輯收入。

北京：一九一二年春至一九二六年夏，魯迅的總收入為四萬一千圓；按一九一二年銀洋與今天人民幣一比四〇計算，共一六四萬元；

廈門、廣州：一九二六年夏至一九二七年秋，總收入為國幣五千圓；按一九二七年，國幣與人民幣一比三五計算，共一七‧五萬元；

上海：一九二七年秋至一九三六年，總收入為七五二七八‧四一圓；按一九三六年法幣與人民幣一比三〇計算，共二二六萬元。

以上三項總計，約相當於今天四〇八萬元人民幣。這筆錢看起來不少，但在今天的上海（霞飛路，即現在的淮海中路及大部分的淮海西路）也買不起一套大房子。我們查看一九三五年魯迅日記中記錄的版稅、稿費，北新書局給魯迅的不僅數量大，且較穩定，每月都有：

一月二十四日，晚得小峰信並版稅泉＊二百。

二月十六日，得小峰信並版稅泉二百。

三月十九日，收北新書局版稅百五十。

四月十三日，下午得小峰信並版稅泉二百。

五月一日，晚得小峰信並版稅泉二百。

五月二十一日，下午得小峰信並版稅泉百五十。

六月十七日，下午得小峰信並版稅泉百五十。

七月九日，收北新書局版稅百五十。

八月十四日，上午得小峰信並版稅泉百五十。

九月五日，得小峰信並版稅泉二百。

九月十四日，得小峰信並版稅泉百。

十月二日，午後得北新書局版稅泉二百，由內山書店取來。

十月二十一日，下午北新書局送來版稅泉百五十。

十一月三十日，晚得小峰信並版稅泉百五十。

十二月二十一日，得小峰信並版稅百五十，稿費十。

就以上所列，共計二二一〇圓，按照陳明遠的演算法，相當於今人民幣六萬六千三百元。這一年，魯迅收到過紅茶、雲霧茶及其他普通茶葉，並贈送茶葉給內山完造，用作施茶。是年八月

* 泉，即錢，中國古代通用的貨幣本稱為「泉」。

二十一日，魯迅一家三口前往「乍孫諾夫茶店飲茶」。本年魯迅沒有買茶的具體賬目。以一九二四年為例，魯迅經常去北京鼎香村買茶，他買的茶售價一元一斤，按一比四○折算，約合今人民幣四十元一斤。以魯迅的收入來說，喝茶，實在不是錢的事兒。

從茶館消費的角度來說，在北京時，魯迅經常去中山公園的茶座會友吃茶。即便每次都是他掏腰包請客，所需費用也不大。根據小巴金兩歲的四川老鄉謝興堯的紀錄，中山公園最熱鬧的三個茶座皆物美價廉，「單吃茶每人只花一角錢，點心也大半一角錢一碟，長美軒是川黔有名的菜館，但是幾毛錢可以吃得酒醉飯飽」。在上海定居時，除了家裡，魯迅經常去位於老靶子路的一家小吃茶店會友待客。「魯迅先生常到這吃茶店來，有約會多半是在這裡邊。」「有時到這裡來，泡一壺紅茶，和青年人坐在一道談了一兩個鐘頭。」這樣的小吃茶店，其實還不如中山公園的那些茶座消費高。

一九三六年，魯迅在上海去世，宋慶齡、蔡元培、潘漢年等人組織了聲勢浩大的送葬儀式。那一年，在葬禮上為魯迅抬棺的年輕人中，巴金是最長壽的，活了一○一歲。巴金祖籍浙江，是魯迅眼中的小老鄉。他化名黎德瑞去日本留學前，魯迅參加了送別宴。在宴席上，喝著花雕，魯迅講起他在日本留學時的故事：吃鹹蛋吃多了，想買茶水解渴，卻發現沒錢了。後來，魯迅還給巴金擋過筆墨官司中的飛刀。魯迅、巴金的家鄉到今天，依舊是重要的產茶區和飲茶區。巴金經歷過文革，晚年寫下《隨想錄》，二○○五年才在上海去世，他也喜歡茶，喝了一輩子。

# 周作人
## 文人中的茶人，茶人中的文人

終其一生，周作人（一八八五－一九六七）都在做一件從未有人做過的事：打通茶與文字。曹聚仁評價說，周作人的隨筆語言像龍井茶，觀之雖無顏色，喝到口中卻是一股清香，令人回味無窮。

周作人自己則說，讀文學書好像喝茶，喝茶就像讀文學書。

常覺得讀文學書好像喝茶，講文學的原理則像做茶的研究。茶味究竟如何，只得從茶碗裡求去，但是關於茶的種種研究，如植物學講茶樹，化學講茶精或其作用，都是不可少的事，很有益於對茶的理解。

以茶入文，以文觀茶，周作人無疑是民國那代人裡發揮得最好的一位，也是影響最大的一位。他是文人中的茶人，茶人中的文人。

# 茶與水，從紹興到北京

古稀之年的周作人，回憶曾經生活過的補樹書屋。

他邀請我們走進那個古舊的四合院，向我們一一訴說他與魯迅居住的環境。他在往昔的時光裡休息，我們則在那一扇扇打開的門窗與櫃子裡，聞到了書香與茶香。

南頭的一間是他的住房，也是客室，床鋪設在西南角上，東南角窗下是有抽屜的長方桌，迤北放著一只麻布套的皮箱，北邊靠板壁是書架，裡邊並沒有書，上排安放茶葉、火柴、雜物以及銅元，下排堆著些新舊報紙。書架前面有一把藤躺椅，書桌前是籐椅，床前靠壁排著兩個方凳，中間夾著狹長的茶几。

這些便是招待客人的用具，主客超過四人時，可以利用床沿。平常吃茶一直不用茶壺，只在一只上大下小的茶盅內放一點茶葉，泡上開水，也沒有蓋，請客人吃的也只是這一種。

（周作人《補樹書屋的生活》）

這個四合院是紹興會館下面的獨立院子，死過一個女人，長期空置，入京後的魯迅先在這裡住下。院子裡原本有一棵楝樹，莫名其妙折斷後，就補種了一棵京城裡常見的槐樹，因此，命名為

「補樹書屋」。

只要到四、五月，槐樹就會開花，老院子裡四處都散發著槐花清香，蟲子也是滿地滾爬。

因為這裡距離晚清著名的殺人地菜市口太近，周作人一直不太喜歡。他也不喜歡「紹興」這兩個字，認為不如「會稽」古雅，是南宋強改的地名。「紹興人」多且雜，口碑不好，不受人待見*，弄得他們只好說自己是浙江人。不過他們在這裡沒有住多久，就自己置業搬走了。

那個時候，魯迅在教育部當公務員，白天上班，晚上在書屋打著蚊子看佛經、拓片，周作人則在翻譯小說。經常騷擾他們的不是鬼，而是貓，兄弟兩人經常半夜起來攆貓。常來老屋作客的人不多，錢玄同是跑得最勤快的一位，他經常來這裡喝茶聊天，遊說魯迅在這裡寫出了《狂人日記》。

朋友太多的時候，周氏兄弟也會邀約他們一起到書屋附近的青雲閣玉壺春喝茶。魯迅初到北京，在茶館會友是常態。他在日記裡寫到他與徐悲鴻等人去中興茶樓喝茶。十一月十八日，「午同二弟往觀音街，買食餌，又至青雲閣玉壺春飲茗，食春捲」。十二月八日，「至青雲閣玉壺春飲茗」，周作人則說，他們那天起得特別早，是為了避開紹興縣館裡的周日公祭，早上十點就跑去琉璃廠，逛碑帖店，中午到青雲閣吃茶。

---

＊ 待見，喜歡、歡迎之意。

周作人記得魯迅在十歲的時候，就手抄過陸羽的三卷本《茶經》及《南方草木狀》、《五木經》等冷門書籍，還有圖文並茂的《山海經》、《毛詩鳥獸草木蟲魚疏》等書。周作人說，這些書籍為自己走上名物實證這條路培養了興趣，他後來也寫了《草木蟲魚》等著作，許多人把周作人當成博物學家，都是花花草草惹的禍。舒蕪就說他：「細數草木蟲魚，泛論鬼神道佛，涉獵東西學問，閒話古今文章。」

讀書、抄書、寫字、喝茶是紹興殷實知識分子家庭的日常生活。周作人回憶，終日臥榻抽大菸的大舅父與他們謀面甚少，那是菸槍與世間的距離。但他記得舅父屋裡有一把很稀奇的燒茶爐子，黃銅所造，但奇怪的是用紙煤燒水。所謂紙煤，就是用易於引火的紙搓成的細紙捲，點著後一吹即燃，多做點火、燃水菸之用。

小時候的周作人不知道這燒茶爐叫什麼名字，這爐子燒十幾根紙煤就可以把一小壺水燒開。因為需求量大，他經常看到表姐們在一邊折疊這種細長條的紙煤。這種經驗後來影響了周作人，他會用廢舊的報紙來做紙煤燒茶水。

在周作人老家，有一把大錫茶壺，早晚都有現成的茶飲。但在皇甫莊就不一樣，「同是在一個城裡或鄉里，飲食的方式往往隨人家而有差異，不必說是隔縣了。即如興房（豫才哥弟這一房）舊例，一面起早煮飯，一面也在燒水泡茶，所以在吃早飯之前就隨便有茶水可吃，但是往安橋頭魯家去作客，就不大方便，因為那裡早晨沒有茶吃，大概是要煮了飯之後再來燒水的。」

幼年的飲茶習慣影響了周氏兄弟。

魯迅是這般吃茶，周作人也是這般吃茶。茶葉價格的選擇與經濟狀況有關係。

周作人因為太好茶，對茶的敏感程度遠超過別人。

周作人參加縣考的時候，抱怨那裡的茶水實在貴得離譜。「平常泡一壺茶，用水不過一二文，現在差不多要四十文，至少加了二十倍。泡一碗年糕也要花不少的錢。此外，茶攤上也有東西可吃，這便是粉絲煮湯，可以當麵，但看去既不好吃，價錢也貴，始終沒有請教過它。此外，也有個闊人去洗臉的，那自然要比沏茶更貴，一般的人也是不敢去領教的。」這個故事，後來還被劉半農用作了典故。

周作人對水也極為敏感。在北京住了很多年，他已經習慣了北方的氣候風土，但北方畢竟還是乾燥了一些，沒有南方溫和，少了雨水，泡出來的茶難免有遺憾。

南方多雨，但我們似乎不大以為苦。雨落在瓦上，瀑布似的掉下來，用竹水溜引進大缸裡，即是上好的茶水。在北京的屋瓦上是不行的，即使也有那樣的雨。出門去帶一副釘鞋雨傘，有時候帶了幾日也常有，或者不免淋得像落湯雞，但這只是帶水而不拖泥，石板路之好處就在此。不過自從維新志士拆橋挖石板造馬路拉東洋車之後情形怕大不相同了，街上走走也得拖泥帶水，目下唯一餘下的福氣就只還可以吃口天落水了罷。從前在南京當學生時吃過五六

年的池塘水，因此覺得有梅水可吃實在不是一件微小的福氣呀。

江南人喜歡在梅雨時節收蓄雨水，以供烹茶之需，名曰梅水。徐士鋐的《吳中竹枝詞》云：「陰晴不定是黃梅，暑氣薰蒸潤綠苔，瓷甕競裝天雨水，烹茶時候客初來。」蓄在甕中的水，泡茶極佳，水味經年不變。周作人每每聽到有人講江南烹茶之水，又會變得惆悵起來。

周作人寫完這一段文字，泡壺茶，心裡不甘，又翻書，接著抄書，非要證明北方雨水不如南方雨水。

謝在杭的《五雜俎》卷三云：「閩地近海，井泉水多鹹，人家惟用雨水烹茶，蓋取其易致而不臭腐，然須梅雨者佳。江北之雨水不堪用者，屋瓦多糞土也。」又卷十一云：「閩人苦山泉難得，多用雨水，其味甘不及山泉而清過之。然自淮而北則雨水苦黑，不堪烹茶矣，惟雪水冬月藏之，入夏用乃絕佳。夫雪固雨所凝也，宜雪而不宜雨，何故？或曰，北地屋瓦不淨，多穢泥塗塞故耳。」

總之，北方的雨不好。這還沒有完，還有得寫。「今年冬天特別的多雨，因為是冬天了，究竟不好意思傾盆的下，只是蜘蛛絲似的一縷縷地灑下來。雨雖然細得望去都看不見，天色卻非常陰沉，使人十分氣悶。」

每每遇到這樣的情況，周作人都要想起南方，南方的雨，南方的茶。「覺得如在江村小屋裡，靠玻璃窗，烘著白炭火缽，喝清茶，同友人談閑話，那是頗愉快的事。不過這些空想當然沒有實現的

希望，再看天色，也就愈覺得陰沉。想要做點正經的工作，心思散漫，好像是出了氣的燒酒，一點味道都沒有，只好隨便寫一兩行，並無別的意思，聊以對付這雨天的氣悶光陰罷了。」

## 享受嗜好

周作人沒有學會抽菸，也不愛酒，喝茶就變成他唯一的嗜好。喝茶說的是茶話。茶話，不是酒話。是清淡的，不是昏沉的；是清醒的，不是糊塗的。談及自己不抽菸、不喝酒，周作人甚至探究出了自己的嗜好對自己閱讀以及寫作的影響。

自己所覺得的一種好處乃是夜裡足睡，換句話說就是不喜「落夜」或云熬夜。我不知道是白天好還是黑夜好，據有些詩人說是夜裡交關有趣，夜深人靜，燈明茶熱，讀書作文，進步迅速，我想那一定是真的，可是這時還有上好香菸，一支又一支抽著，這才文思勃發，逸興遄飛，我缺了這個，所以無法學樣，剛坐到二更便要瞌睡起來了。從前無論舌耕或是筆耕的時代，什麼事只在白天擾擾中搞了，到了晚飯之後就只打算睡覺，枕上翻看舊書，多也不過一冊，等到亥子之交，夜讀正入佳境的時候，已經困足了一大覺，仔細想起來，這實在也可以說是不吃菸的人的一個損失，因為詩人所說的境界的確是很可歆羨的。

這段話，大約是說給於不離手的魯迅聽的。

袁中郎說：「余觀世上語言無味面目可憎之人，皆無癖之人耳。」張岱接著說：「人無癖不可與交，以其無深情也。人無疵不可與交，以其無真氣也。」

人得有個嗜好，周作人說：「我並不以為人可以終日睡覺或用酒代飯吃，然而我覺得睡覺或飲酒喝茶不是可以輕蔑的事，因為也是生活之一部分。」他舉例，百餘年前，日本有一個藝術家是精通茶道的，有一回去旅行，每到驛站必取出茶具，悠然地點起茶來自喝。有人規勸他說，行旅中何必如此，他答得好，「行旅中難道不是生活麼」。

這樣想的人才真能尊重並享樂他的生活。沛德（W. Pater）曾說，我們生活的目的不是經驗之果而是經驗本身。正經的人們只把一件事當作正經生活，其餘的如不是不得已的壞僻氣也總是可有可無的附屬物罷了：程度雖不同，這與吾鄉賢人之單尊重上身（其實是，不必細說，正是相反），乃正屬同一種類也。

在周作人筆下，吃茶是嗜好，是習慣，吃的多是一些日常的茶葉，而非什麼名貴茶。有茶就是享受。

我有一種嗜好。說到嗜好平常總沒有什麼好意思，最普通的便是抽鴉片菸，或很風流地稱之曰「與芙蓉城主結不解緣」。這種風流我是沒有。此外有酒，以及茶，也都算是嗜好。

周作人寫過好幾篇關於酒的文章，他在醫生指導下喝酒，能喝半斤紹興黃酒，後來又不了。說到茶，就不一樣了，「當然是每日都喝的，正如別人一樣」。

周作人說古人的癖好以及風雅往往學不得，比如蔡君謨嗜茶，老病不能飲，則烹而玩之。「這種風致唯古人能有，我們凡夫豈可並論，那麼自以為有癖好其實亦是虛無的事，即使對於某事物稍有偏向，正如行人見路上少婦或要多看一眼，亦本是人情之自然，未必便可目比于好色之君子也。」

能飲，就每日一茶，能讀，就每日一書。

「所謂嗜好到底是什麼呢？這是極平常的一件事，便是喜歡找點書看罷了。看書真是平常小事，不過我又有點小小不同，因為架上所有的舊書固然也拿出來翻閱或檢查，我所喜歡的是能夠得到新書，不論古今中外新刊舊印，凡是我覺得值得一看的，拿到手時很有一種愉快。」

古人詩云，老見異書猶眼明，或者可以說明這個意思。天下異書多矣，只要有錢本來無妨「每天一種」，然而這又不可能，讓步到每周每旬，還是不能一定辦到，結果是愈久等愈希罕，好像吃銅槌飯者（銅槌者銅鑼的槌也，鄉間稱一日兩餐曰扁擔飯，一餐則云銅槌飯），捏

起飯碗自然更顯出加倍的饞癆，雖然知道有旁人笑話也都管不得了。

一個中年人的快樂，也許與青年男女戀愛時的快樂不同。周作人手握茶杯，快樂就來了。「我現在的快樂只是想在閑時喝一杯清茶，看點新書，（雖然近來因為政府替我們儲蓄，手頭只有買茶的錢。）無論他是講蟲鳥的歌唱，或是記賢哲的思想，古今的刻繪，都足以使我感到人生的欣幸。」

享受嗜好，就是享受快樂。

周作人說：「我所謂娛樂的範圍頗廣，自競渡遊者以至講古今，或坐茶店，站門口，嗑瓜子，抽旱菸之類，凡是生活上的轉換，非負擔而是一種享受者，都可算在裡邊，為得要使生活與工作不疲敝而有效率，這種休養是必要的，不過這裡似乎也不可不有個限制，正如在一切事上一樣，即是這必須是自由的，不，自己要自由，還要以他人的自由為界。娛樂也有自由，似乎有點可笑，其實卻並不然。娛樂原來也是嗜好，本應各有所偏愛，不會統一，所以正當的娛樂須是各人所最心愛的事，我們不能干涉人家，但人家亦不該來強迫我們非附和不可。」

## 燈明茶熟，看書作文

周作人寫茶的文章非常多，今天研究他茶文的人也非常多。

在民國那一代文人裡，周作人大概是唯一一位想把茶與文學打通的人。

周作人曾說，讀文學書好像喝茶。巧的是，曹聚仁也用茶來評價周的散文：「他的作風，可用龍井茶來打比，看去全無顏色，喝到口裡，一股清香，令人回味無窮。」

這是一九三一年，周作人給張我軍翻譯的夏目漱石《文學論》所作序言裡講的話：

講茶樹，化學地講茶精或其作用，都是不可少的事，很有益于茶的理解的。夏目的《文學論》或者可以說是茶的化學之類罷。中國近來對于文學的理論方面似很注重，張君把這部名著譯成漢文，這勞力是很值得感謝的，而況又是夏目的著作，故予雖于文學少所知，亦樂為之序也。

今天也是這樣，有人喜歡研究茶的成分，什麼兒茶素、茶黃素、茶多酚、氨基酸，盡是顯微鏡下的說辭，聽得腦袋大。我大學上的是中文系，最怕上《文學原理》及《現代漢語》這樣的課程，越聽越覺得無味，聽得腦袋大。

知茶味，未必要置於顯微鏡下。

讀文章，只要調動感受力即可。

周作人把顧炎武在《日知錄》裡寫的那句「人之患在好為人序」牢記於心，但好作序也與好

茶一樣，是有癮的。劉半農曾請他作序，他幾次推辭。後來劉半農買了嚴幾道的舊居，約周作人去看，房子是不錯的，茶也是不錯的，燙呼呼地喝下去，文字也耐不住要跑出來。

說到茶話，周作人也有自己見解：

茶話一語，照字義說來，是喝茶時的談話。但事實上我絕少這樣談話的時候，而且也不知茶味——我只吃冷茶，如魚之吸水。標題「茶話」，不過表示所說的都是清淡的，如茶餘的談天，而不是酒後的昏沉的什麼話而已。

周作人的早年日記（一八九八一一九〇五）裡經常有飲茶讀書的記載，「啜茗看書」、「啜茗獨坐」、「烹茗，讀《史記》」、「煮茗自啜，憶懷遠人」、「淪茗當酒，以澆塊壘」……

周作人後期寫茶篇幅非常多，流傳甚廣的有〈北京的茶食〉、〈喝茶〉、〈吃茶〉、〈再論吃茶〉、〈茶水〉、〈茶飯〉、〈苦茶〉等，文集也有以茶之名，如《茶話》、《苦茶隨筆》、《苦茶庵笑話選》。

他字號「苦茶」、「苦茶上人」，把自己家命名為「苦茶齋」，寫文章又常常拿茶來做比喻，開創了新一代茶風。晚明以降，就茶文來說，影響無出其右者。招牌大了，難免會引發爭論。

周作人從《雨天的書》時代（一九二五年），是還在「吃茶」，不過在《五十自壽》（一九三四年）的時候，他是指定人「吃苦茶」了。吃茶而到吃苦茶，其吃茶程度之高，是可知的，其不得已而吃茶，也是可知的，然而，我們不能不欣羨，不斷的國內外炮火，竟沒有把周作人的茶庵、茶壺，和茶碗打碎呢，特殊階級的生活是多麼穩定啊。

（阿英《吃茶文學論》）

左翼作家聯盟核心幹將阿英最早為周作人畫出了喝茶時間表，為了批評周作人，他下了不少功夫去查找茶的知識，茶文化歷史固然悠久，但說壞話的太少，這點我專門在《茶葉秘密》一書裡寫過，茶有一個牢固的好話系統。不過茶分雅俗，這兩者的鴻溝一直存在，現在還有許多人為之爭論不休。

但苦茶並不是很好吃啊，周作人說，要在苦中吃到甜，那才是境界。並且，這也是中國的傳統。他認為陸羽的《茶經》中最精髓的話就是：啜苦咽甘。其實不用搬經弄典，人性都是這樣。

平常的茶小孩也要到十幾歲才肯喝，咽一口釅茶覺得爽快，這是大人的可憐處。人生的「苦甜」，如古希臘女詩人之稱戀愛。《詩》云，誰謂茶苦，其甘如薺。這句老話來得恰好，中國

萬事真是「古已有之」，此所以大有意思歟。

大家都愛吃甜的，誰愛吃苦的啊？蔡元培無意中補了一刀，說在他們老家紹興，有一句老話為

「吃甜茶，講苦話」。

不過這在我也當然不全一樣，因為我不合有苦茶庵的別號，更不合在打油詩裡有了一句「且到寒齋吃苦茶」，以至為普天下志士所指目，公認為中國茶人的魁首。

這是我自己招來的筆禍，現在也不必呼冤叫屈，但如要就事實來說，卻亦有可以說明的地方。我從小學上了紹興貧家的習慣，不知喝「撮泡茶」。只從茶缸裡倒了一點茶汁，再屢上溫的或冷的白開水，骨都骨都地咽下去。這大約不是喝茶法的正宗吧？

夏天常喝青蒿湯，並不感覺什麼不滿意，我想柳芽茶大抵也是可以喝的。實在我雖然知道茶肆的香片與龍井之別，恐怕柳葉茶葉的味道我不見得辨得出，大約只是從習慣上要求一點苦味就算數了。

現在每天總吃一壺綠茶，用一角錢一兩的龍井或本山，約須葉二錢五分，計值銀二分五厘，在北平核作銅元七大枚，說奢侈固然夠不上，說嗜好也似乎有點可笑，蓋如投八大枚買四個

燒餅吃是極尋常事，用不著什麼考究者也。

<div align="right">（周作人《隅田川兩岸一覽》）</div>

你說我喝茶是奢侈，可這明明就是嗜好啊，不過幾分錢的買賣。

很少有人會像周作人這般，邊喝茶邊辯解。

在〈桑下談序〉裡，他又重申了自己的觀點，還是從他的「且到寒齋吃苦茶」引發的爭論說起。「不知道為什麼緣故，批評家哄哄的嚷了大半年，大家承認我是飲茶戶，而苦茶是閑適的代表飲料。這其實也有我的錯誤，詞意未免晦澀，有人說此種微詞已為今之青年所不憭，而不作此等攻擊文字，此外亦無可言云云，鄙人不但活該，亦正是受驚若寵也。現在找著了苦住，掉換一個字，雖缺少婉曲之致，卻可以表明意思了吧。」

他的名篇〈喝茶〉開篇就把自己的飲茶觀置於徐志摩和胡適之的茶論情景中。周作人認可的茶道，正是他一直以來所實踐的：「忙裡偷閑，苦中作樂」。在這個不完美中尋找完美而已。他以「綠茶主義者」自居，不喜歡英式紅茶加糖加奶。錢鍾書就特別鍾情英式紅茶，這都是個人品飲習慣。

紅茶帶「土斯」未始不可吃，但這只是當飯，在肚饑時食之而已，我的所謂喝茶，卻是在喝清茶，在賞鑑其色與香與味，意未必在止渴，自然更不在果腹了。中國古昔曾吃過煎茶及抹

茶，現在所用的都是泡茶，岡倉覺三在《茶之書》（Book of Tea，一九一九）裡很巧妙的稱之曰「自然主義的茶」，所以我們所重的即在這自然之妙味。中國人上茶館去，左一碗右一碗的喝了半天，好像是剛從沙漠裡回來的樣子，頗合于我的喝茶的意思（聽說閩粵有所謂吃功夫茶者自然也有道理），只可惜近來太是洋場化，失了本意，其結果成為飯館子之流，只在鄉村間還保存一點古風，唯是屋宇器具簡陋萬分，或者但可稱為頗有喝茶之意，而未可許為已得喝茶之道也。

喝清茶，一杯自然主義的茶，都是否定之否定的結果。要是喝茶僅僅是為了解渴，其實白開水更方便一些。把茶館開成飯館，開成麻將館，是當下茶館的流行做法，所以二〇一三年我們在廬山開中華茶人論壇時，把「清茶主義」作為倡議。

我們需要在一杯茶中，放下自己。用一種緩慢的節奏，引入明亮的泉水，打開精美的陶瓷，陶醉於茶葉釋放的芬芳中，這大約也是對知堂老人五十年後的遙遙回應吧。

周作人接著寫出了可以傳頌千古的金句：「喝茶當于瓦屋紙窗之下，清泉綠茶，用素雅的陶瓷茶具，同二三人共飲，得半日之閑，可抵十年的塵夢。」

喝完茶後，各自散了，該幹嘛幹嘛，追逐名的去求名，賺錢的去賺錢，這都是各自的修行。他老人家對喝茶時吃瓜子意見很大，大約沒有遇到有很好吃相的。〈喝茶〉結尾在茶食，開篇又太講主

義，言外之物太多，我個人不太喜歡。〈吃茶〉就不一樣了，有細節，有想念。

講到質，我根本不講究什麼茶葉，反正就只是綠茶罷了，普通就是龍井一種，什麼有名的羅

岕，看都沒有看見過，怎麼夠得上說吃茶呢？

一直從小就吃本地出產本地製造的茶葉，名字叫作本山，葉片搓成一團，不像龍井的平直，

價錢很是便宜，大概好的不過一百六十文一斤吧。近年在北京這種茶葉又出現了，美其名曰

平水珠茶，後來在這裡又買到，結果仍舊是買龍井，所能買到的也是普通的種類，若是旗

槍雀舌之類卻是沒有見過，碰運氣可以在市上買到碧螺春，不過那是很難得遇見的。從前曾

有一個江西的朋友，送給我好些六安的茶，又在南京一個安徽的朋友那裡吃到太平猴魁，都

覺得很好，但是以後不可再得了。

最近一個廣西的朋友，分給我幾種他故鄉的茶葉，有橫山細茶，桂平西山茶和白毛茶各種，

都很不差，味道溫厚，大概是沱茶一路，有點紅茶的風味。他又說西南有苦丁茶，一片很小

的葉子可以泡出碧綠的茶來，只是味很苦。我曾嘗過舊學生送我的所謂苦丁茶，乃是從市上

買來，不是道地西南的東西，其味極苦，看泡過的葉子很大而堅厚，茶色也不綠而是赭黃，

原來乃是故鄉的墳頭所種的狗樸樹，是別一種植物。我就是不喜歡北京人所喝的「香片」，不

但香無可取，就是茶味也有說不出的一股甜熟的味道。

知堂先說自己吃茶不講品味，梁實秋談茶開篇就明言自己不懂茶道，這都是給自己吃定心丸，因為有陸羽、盧仝這樣神一般存在的吃茶人，後世之人一旦喝不出腋下習習生風的境界，都生怕糟蹋了茶，愧對老祖宗。唐之前的人喝茶路子比較野，端起來就喝，也不怕鬧笑話。唐人雖講究喝茶章法，但加鹽加辣椒之類的飲法，現今只在邊疆地區存在，早遠離了核心飲茶圈。

周作人分析了一番，能喝是一回事，能寫又是一回事。他的茶文得以廣泛流傳，在我這樣的飲茶人看來，只有兩字：老實。我喝什麼就是什麼，寫什麼就是什麼。

〈吃茶〉這個結尾寫得非常好：

以上是我關于茶的經驗，這怎麼夠得上來講吃茶呢？但是我說這是一個好題目，便是因為我不會喝茶可是喜歡玩茶，換句話說就是愛玩耍這個題目，寫過些文章，以致許多人以為我真是懂得茶的人了。日前有個在大學讀書的人走來看我，說從前聽老師說你怎麼愛喝茶，怎麼講究，現在看了才知道是不對的。我答道：「可不是嗎？這是你們貴師徒上了我的文章的當。孟子有言，盡信書則不如無書。現在你從實驗知道了真相，可以明白單靠文字是要上當的。」我說吃茶是好題目，便是可以容我說出上面的敘述，我只是愛耍筆頭講講，不是捧著茶缸一碗一碗盡喝的。

喝茶不過是最日常的生活罷了，寫茶不過是一個題目罷了。有人會一碗碗地喝，也有人會一篇篇地寫。現在，你一篇篇在讀。讀完，會个會放下書，去沖壺茶？

但關於茶道，不得不說。周作人在日本留學，對日本茶道非常瞭解。他除了誇日本廁所出色外，大約誇得最多的就是茶室了。在給岡倉天心的作品的中文版作序的時侯，周作人說自己很是忐忑，這序不好寫。他書房裡有陸羽的《茶經》、陸廷燦的《續茶經》以及劉源長的《茶史》，他從這些著作中尋找靈感，陸羽是唐代人物，陸廷燦、劉源長都是清代的。

之後，他公佈了自己的發現。「我將這些書本胡亂地翻了一陣之後，忽然間似有所悟。這自然並不真是什麼的悟，只是想到了一件事，茶事起于中國，有這麼一部《茶經》，卻是不曾發生茶道，正如雖有《瓶史》而不曾發生花道一樣。這是什麼緣故呢。中國人不大熱心于道，因為他缺少宗教情緒，這恐怕是真的，但是因此對于道教與禪也就不容易有甚深瞭解了罷。」

反觀中國，國人吃茶，平民化很多，都市有茶樓，村樓有茶店，一條板凳，一個蓋碗，就可以打發。不願意出門的，在家也可隨時享用。

日本「茶道有宗教氣，超越矣，其源蓋本出于禪僧。中國的吃茶是凡人法，殆可稱為儒家的，《茶經》云，啜苦咽甘，茶也。此語盡之」。

中國茶不分階級，但日本茶道有等級。

中國昔有四民之目，實則只是一團，無甚分別，搢紳之間反多俗物，可為實例。日本舊日階級儼然，風雅所寄多在僧侶以及武士，此中同異正大有考索之價值。中國人未嘗不嗜飲茶，而茶道獨發生於日本，竊意禪與武士之為用蓋甚大。

西洋人讀茶之書固多聞所未聞，在中國人則心知其意而未能行，猶讀語錄者看人坐禪，亦當覺得欣然有會。

（周作人《茶之書・序》）

## 有史以來最著名的茶水戰

《茶之書》是岡倉天心用英文寫的書，在西方世界影響很大，最近十年間，隨著茶道在中國的興起，也熱起來，湧現出許多版本。

而關於中國茶道與日本茶道的區別，也是當下茶人爭論的一個焦點，很可惜，當下的文化名流少有人寫茶文，不知道他們是如何看待這個問題。

一九三四年，周作人五十歲生日，作了兩首〈五十自壽打油詩〉，周作人將詩先後寄給友人，引來了許多名流大咖紛紛唱和，其中就有蔡元培、胡適、林語堂、錢玄同、鄭振鐸、劉半農等人。

恰逢林語堂在上海主編的《人間世》創刊，林主編發現這太適合用來炒作了，於是他將這兩首刊在《人間世》，並且相繼刊載了其他文化大佬的和詩，《人間世》當期就賣斷貨，周作人這個生日過得風頭無二。

周作人打油詩兩首：

其一

前世出家今在家，不將袍子換袈裟。

街頭終日聽談鬼，窗下通年學畫蛇。

老去無端玩骨董，閑來隨分種胡麻。

旁人若問其中意，且到寒齋吃苦茶。

其二

半是儒家半釋家，光頭更不著袈裟。

中年意趣窗前草，外道生涯洞裡蛇。

徒羨低頭咬大蒜，未妨拍桌拾芝麻。

談狐說鬼尋常事，只欠工夫吃講茶。

《知堂回憶錄》裡，周作人說自己是老和尚轉世而來。畫蛇就是寫草書，所謂筆走龍蛇如是。談狐說鬼，大蒜芝麻，玩玩骨董喝喝茶，倒也是符合讀書人日常的樣子。但讀書人到底還是比較寒磣，才有拍桌子出芝麻的事情。

「拾芝麻」典出《二十年目睹之怪現狀》，有個讀書人買了三個燒餅在茶館吃茶，吃完了不走，做沉思狀，然後用手指蘸著唾沫在桌上寫字，寫幾下蘸一蘸。寫了好久，不寫了，繼續沉思。忽然把桌子一拍，又開始寫。原來他是用唾沫沾那些掉在桌上的芝麻吃，吃完發現桌縫裡還有，一掌給拍了出來。

「且到寒齋吃苦茶」很快成為他的標籤。到「苦茶齋」吃過苦茶的人不少，文化名流就更多。於是，一場罕見的遊戲開場了。

劉半農一連寫了四首，伴隨著周作人大幅照片在《人間世》創刊號登出。

其一

咬清聲韻替分家，爆出為裂擦出裟。
算罷音程昏若豕，畫成浪綫曲如蛇。
當還不盡文章債，欲避無從事務麻。
最是安閒臨睡頃，一支菸捲一杯茶。

其二

吃肉無多亦戀家，遲遲不想著袈裟。

時嘲老旦四哥馬，未飽名肴一套蛇。

猛憶結婚頭戴頂，旋遭大故體披麻。

有時回到鄉間去，白粥油條勝早茶。

其三

只緣險韻押袈裟，亂說在家與出家。

薄技敢誇字勝狗，深謀難免足加蛇。

兒能口叫八爺令，妻有眉心一點麻。

書匠生涯喝白水，每年招考吃回茶。

其四

落髮沙江更出家，浴衣也好當袈裟。

才低怕見一筐蟹，手笨難敲七寸蛇。

不敢冒充為「普魯」，實因初未習桑麻。

鐵觀音好無緣喝，且喝便宜龍井茶。

劉半農詩中涉茶的部分，談了嗜好、生活，以及周作人所說的一到考試，考場茶水就漲價，最後一首似乎告訴我們，鐵觀音當時比龍井貴不少。同期在創刊號登出的還有沈尹默的七首，周作人「苦雨齋」（後來改成苦茶齋）的字就出自沈尹默之手，他們是經常在一起喝茶的。

其一

兩重袍子當袈裟，五十平頭算出家。

無意降龍和伏虎，關心春蚓到秋蛇。

先生隨處看桃李，博士平生喜豆麻。

這種閑言且休說，特來上壽一杯茶。

其二

昨遇半老博士，云相約和袈裟字須破用，因更和一首。

制禮周公本一家，重袍今可簡稱裟。

喜談未必喜捫虱，好飲何曾好畫蛇。

老去常常啖甘蔗，長生頓頓飯胡麻。

知堂究是難知者，苦雨無端又苦茶。

其三

無茶苦茶，日本語也。

睜眼何妨也瞎說，苦茶一上更無茶。

圖中老虎全成豹，壁上長弓盡變蛇。

反正無從點林翰，端底何必揣沙麻。

論文不過半行家，若作和尚定著裟。

其四

北來一事有勝理，享受知堂泡好茶。

鼻好厭聞名士臭，眼明喜見美人麻。

似曾相識攔門犬，無可奈何當地蛇。

莫怪人家怪自家，烏紗羡了羡袈裟。

吾鄉一慳吝奢富人，客來待遇有差等，尋常只呼茶，所謂現成茶；稍異者呼泡茶；上客至好則呼泡好茶矣。知堂一切平等，人人皆有好茶吃，然知其為好茶者，余其一也。呵呵。

其五

無從說起國和家，何以了之袈也裟。
三笑良緣溪畔虎，一生妙悟草間蛇。
唐詩端合稱黃絹，宋紙無由寫白麻。
好事之徒終好事，開門七件尚須茶。

其六

牛有牢兮豕有家，一群和尚有袈裟。
樂居杜老東西屋，莫羨歐公大小蛇。
解道人生等蒲柳，休從世事論芝麻。
回黃轉綠原無定，白水前身是釅茶。

其七

學詩早歲誦千家，險韻居然敢押衙。

吟囊聳肩嘲病鶴，陣中對手認長蛇。

知堂春意幾枝豆（知堂齋中有紅豆數種），

半老風懷一點麻（半老有余妻一點麻之句）。

譾及諸公知罪過，甘心罰飲熟湯茶。

沈尹默這七碗茶，是學盧仝，第一碗是祝壽；第二碗談交情；第三碗用了日本人「無茶」與「苦茶」的典故，無茶就是沒有給客人倒茶，苦茶是給客人倒了很苦的茶，這兩者都屬於非常缺乏常識的事；第四碗茶說茶裡終生平等；第五碗說飲茶的傳統很悠久；第六碗講因果；第七碗是自嘲。

不過遊戲耳，不必當真哦。

周作人的茶友，也是新文化運動的急先鋒錢玄同和詩二首：

其一

但樂無家不出家，不皈佛教沒袈裟。

腐心桐選誅邪鬼，切齒綱倫打毒蛇。

讀史敢言無舜禹，談音尚欲析遮麻。

寒宵凜冽懷三友，蜜橘酥糖普洱茶。

其二

要是咱們都出家，穿袈是你我穿裟。

大嚼白菜盤中肉，飽吃洋蔥鼎內蛇。

世說專談陳酉鞣，藤蔭愛記爛芝麻。

羊羹蛋餅同消化，不怕失眠盡喝茶。

還是選與茶有關的部分說，錢玄同的意思是，喝茶要有人，喝茶要有茶點，吃飽了，不要緊，茶可以幫著消化。

林語堂和的是：

京兆紹興同是家，布衣袖闊代袈裟。

只戀什剎海中蟹，胡說八道灣裡蛇。

織就語絲文似錦，吟成苦雨意如麻。

別來但喜君無恙，徒恨未能與話茶。

林語堂真的想周作人了，也非常感謝他，因為周作人的茶詩，他的刊物賺了大把銀子。

胡適之和詩二首。

其一

先生在家像出家，雖然弗著沙袈裟。

能從骨董尋人味，不慣拳頭打死蛇。

吃肉應防嚼朋友，打油莫待種芝麻。

想來愛惜紹興酒，邀客高齋吃苦茶。

其二

老夫不出家，也不著袈裟。

人間專打鬼，臂上愛蟠蛇。

不敢充油默，都緣怕肉麻。

能乾大碗酒，不品小鐘茶。

胡適點出了周作人的嗜好與好客，不能酒，就喝茶。

周作人的紹興老鄉蔡元培來了興趣，一寫就是三首。

其一

何分袍子與袈裟，天下原來是一家。

不管乘軒緣好鶴，休因惹草卻驚蛇。

抴心得失勤拈豆，入市婆娑懶績麻。

園地仍歸君自己，可能親掇雨前茶。

其二

廠甸攤頭賣餅家，肯將儒服換袈裟。

賞音莫泥驪黃馬，佐鬥寧參內外蛇。

好祝南山壽維名，誰歌北虜亂如麻。

春秋自有太平世，且咬饃饃且品茶。

## 其三

新年兒女便當家，不讓沙彌袈了裟。

鬼臉遮顏徒嚇狗，龍燈畫足似添蛇。

六麼輪擲思贏豆，數語蟬聯號績麻。

樂事追懷非苦話，容吾一樣吃甜茶。

這首詩，蔡元培原注說：「吾鄉小孩子留髮一圈而剃其中邊者，謂之沙彌。《癸巳存稿》三，『精其神』一文引經了筵陣了亡等語，謂此自一種文理。」又云：「吾鄉小孩子選炒蠶豆六枚，於一面去殼少許，謂之黃。其完好一面謂之黑，二人以上輪擲之，黃多者贏，亦仍以豆為籌碼。」

最後交代：吾鄉有「吃甜茶，講苦話」語。

早有人看不慣這些文壇老人，廖沫沙以「野容」為筆名在《申報・自由談》上發表〈人間何世？〉一文，非常刻薄地說：「揭開封面，就是一副十六寸放大肖像，我還以為是錯買了一本摩登計聞呢？細看下款，才知道這是所謂『京兆布衣』知堂先生周作人的近影，並非名公巨人的遺像。那後幅還有影印的遺墨一般的親筆題詩……」

他也和了一首詩：

先生何事愛僧家？把筆題詩韻押衫。

不趕熱場孤似鶴，自甘涼血懶如蛇。

選將笑話供人笑，怕惹麻煩愛肉麻。

誤盡蒼生欲誰責？清談娓娓一杯茶。

這並非針對周作人一人，作者接著批評林語堂的〈發刊詞〉：「包括一切，宇宙之大，蒼蠅之微，皆可取材」。說逐篇讀下去，卻始終只見「蒼蠅」，不見「宇宙」。莫非又和近來的《論語》相似，俏批抹殺了正經，肉麻當做有趣；壓根兒語堂先生要提倡的是「蒼蠅之微」，而不是「宇宙之大」麼？

魯迅在寫給曹聚仁的信中，評價了周作人引發的這場論戰：「周作人自壽詩，誠有諷世之意，然此種微詞，已為今之青年所不憭，群公相和，則多近于肉麻，于是火上添油，遂成眾矢之的。」胡適之在書信裡，全文收了巴人諷刺周作人的幾首詩。魯迅出《阿Q正傳》的時候，署名就是「巴人」，不知道這位是不是他？

巴人說：「報載周先生壽辰自作詩兩首……唯愛其有『打油詩』風，特錄出請教打油詩鑑賞家胡適之先生。」

巴人「和韻五首」都有明確的標靶，刻薄到我手中的茶杯都差點掉了。

其一，刺彼輩自捧或互捧也。

幾個無聊的作家，洋服也妄充袈裟。
大家拍馬吹牛屁，直教兔龜笑蟹蛇。
《語絲》丟盡幾多醜，《論語》刊來更肉麻。
飽食談狐兼說鬼，「群居終日」品菸茶。

其二，刺從舊詩陣營裡打出來的所謂新詩人複作舊詩也。

失意東家捧西家，脫了洋服穿袈裟。
自愧新詩終類狗，舊詩再作更畫蛇。
痣留雖感美中恨，痣拔卻添滿面麻。
運到屁文香四海，運窮淡水也當茶。

其三，刺周作人冒充儒釋醜態也。

充了儒家充釋家，烏紗未脫穿袈裟。

既然非驢更非馬，畫虎不成又畫蛇。

出醜藩間乞祭酒，遮羞拍案拾芝麻。

救死沖饑棒錘飯，衛生止渴玻璃茶。

「卒之東郭墦間，之祭者，乞其餘」源自《孟子》的一個故事。

大意是齊國有一個人，家裡有一妻一妾，丈夫每次出門，都飯飽酒足回來，並誇耀說自己結識的都是有錢有勢的人。妻妾有疑惑，就跟蹤他。結果發現，丈夫在外面不過是吃那些墓地裡的祭品而已。

棒錘飯，說的是兩個饑餓交加的人，商量怎麼去飯店騙飯吃。甲乙兩人去飯館吃飯，吃了差不多，甲便走到乙的面前大喊遍尋你不見，原來逃到這裡，趕緊還錢。就這樣你追我趕，兩人都吃飽了飯。

玻璃茶，就是白開水，說其透明如玻璃。比起茶來，白開水只要一文錢，喝的人卻說這比較衛生，實際上是窮。棒錘飯、玻璃茶兩個故事，在底層社會頗為流行。

其四，刺疑古玄同也。

誰謂玄同疑古家，分明破袴當袈裟。

「禿頭」原是小和尚，乃竟誤為烏棒蛇。

不疑今來偏疑古，硬疑季康是李麻。

坐著團屎不知臭，卻疑清尿是清茶。

其五，刺劉半農博士也。

半罐槍手幾個大，騙得博士半罐茶。

介紹不曾半遮掩，半通面紅半肉麻。

半通文出半通手，半類畫虎半畫蛇。

半料博士半農家，半襲洋服半袈裟。

說劉半農博士論文半通不通。

到了一九四○年，周作人在淪陷區為日本人做事，樓適夷還重提了這場茶水戰，《聞某老人榮任

督辦戲和其舊作》有詩兩首：

其一

娘的管他怎國家，穿將奴服充袈裟。

低頭日日拜倭鬼，嘵舌年年本毒蛇。

老去無端發熱昏，從來有意學痹麻。

何妨且過督辦癮，橫豎無茶又苦茶。

其二

半為渾家半自家，本來和服似袈裟。

生性原屬牆頭草，誘惑難禁樹底蛇。

為羨老頭掙大票，未防吹拍肉如麻。

堪念最是廢名子，仍否官齋抹苦茶。

周作人的茶水詩，引發二十世紀三、四〇年代最大的一場茶水戰，也被稱為自由主義知識分子與左翼作家聯盟最大的一場交鋒。「五四」那一代知識分子，曾經革父輩的命，現在，等他們老去，

年輕人又來讓他們交出手中的「茶碗」。

這些詩作羅列起來很長，沒有耐心的讀者可以一笑而過。詩都是打油詩，今天讀起來毫無理解壓力，作為茶文化研究者的我們，卻驚喜地發現，這些首首帶茶的詩背後，有著名流們不一樣的飲茶習慣。

周作人後來多次說到這場爭論，在〈關于苦茶〉裡，他說：「去年春天偶然做了兩首打油詩，不意在上海引起了一點風波，大約可以與今年所謂中國本位的文化宣言相比，不過有這差別，前者大家以為是亡國之音，後者則是國家將興必有禎祥罷了。此外，也有人把打油詩拿來當做歷史傳記讀，如字的加以檢討，或者說玩骨董那必然有些鐘鼎書畫吧，或者又相信我專喜談鬼，差不多是蒲留仙一流人。這些看法都並無什麼用意，也于名譽無損，用不著聲明更正，不過與事實相遠這一節總是可以奉告的。」

好的一方面是，經過這次茶水戰，「且到寒齋吃苦茶」成了周作人丟不掉的標籤了。有人專門為他送來一包苦茶，因為這包苦得不能下口的「苦丁茶」，他又寫了一篇文章。不是茶的「苦丁茶」被當做茶品飲，也不是現在才有，在更漫長的時間裡，五色飲與五香飲都是茶的替代品。

周作人的意思是，茶尚且如此，不要揪著我不放了。

但說到底，在茶杯裡，真是有分歧很大的價值觀與生活觀。

# 梁實秋

## 知識分子喝茶有什麼講究？

冰心看梁實秋（一九〇三一一九八七），是朵花。色香味都有，才情趣俱全。

我們看梁實秋，是一杯茶。

在公園裡，一杯茶可以定終身。

在家裡，一杯茶可以盡孝道。

在客廳，一杯茶盡顯禮儀。

這個說不懂茶道的人，一生都以茶踐行生活。

到了晚年，他念念不忘的，是一杯茶，只是不知道，受他委託去看舊時地的兩位女兒，有沒有坐在父母曾坐過的地方喝一杯茶？

又有沒有一個人走過來，為她們付茶錢？

# 一道考高中生品味的題目

梁實秋在〈記黃際遇先生〉談到他們在青島大學教書的往事，青島「酒中八仙」幾位局中好友終日吃吃喝喝好不熱鬧，喝酒要喊出「酒壓膠濟一帶，拳打南北二京」的氣勢，吃茶要名茶薈萃，茶器要紅泥小火爐，走的正是功夫茶的精緻路數。

多年後，有一次，我看到高中語文課上出了道閱讀理解題，選的就是〈記黃際遇先生〉這篇。

第一題考的是理解力，選正確與否。其中一個選項是：A招待朋友喝茶，黃際遇先生用的是名茶「大紅袍」、「水仙」，這說明他日常生活過於奢侈。

出題者給出的標準答案解釋說，不能選A項，作者「用的是名茶『大紅袍』、『水仙』及「說明他日常生活過於奢侈」有誤，原文說的是「起碼是『大紅袍』、『水仙』之類」，這樣寫主要是為了說明他對喝茶的講究。

敢情這是考察學生的品味呐，出題者不僅瞭解茶，還瞭解茶的價位，但對高中生來說，要作出這樣的判斷恐怕是很難的，這非得是在茶人家庭中耳濡目染的人才會想得到「大紅袍」與「水仙」這類茶價格與品味的對應關係。

好比我們今天喝普洱茶，一說起碼是喝冰島與班章這樣的茶，也會嚇跑很多人，原因很簡單，太貴啦！

接下來的這題占6分。「黃際遇先生是位富有生活情趣的人，這在本文中體現在哪些方面？請簡要回答。」

出題人給出的答案：1講究喝茶或對吃（烹飪）很考究；（2分）2精通象棋，棋藝高超或用毛筆寫日記或書寫常用古體字；（2分）3詼諧風趣，友朋歡宴時笑話最多。（2分）

吃喝考究、象棋、毛筆字、古體字、詼諧風趣這些詞語一組合，黃際遇先生的名士形象也就呼之欲出了。

我上學那會兒，梁實秋出現在教材裡，還是資本家的「乏走狗」，他的品味是與人民作對。現在，人民要向他學習怎麼喝茶了。

## 青島酒中八仙

黃際遇是潮州人，他與梁實秋一樣，都是受楊振聲之邀，從別的地方到國立青島大學當教授，同期去的還有梁實秋的好友聞一多等人。天南海北的教授名士風雲際會，楊振聲就組了一個酒局，名曰：青島酒中八仙。成員有校長楊振聲、教務長趙太侔、外語系主任梁實秋、文學院院長聞一多、秘書長陳季超、教授黃際遇、總務長劉康甫（本釗），唯一的女性是詩人方令孺。

梁實秋回憶說，他們輪流在順興樓和厚德福兩處聚飲，三十斤一壇的花雕抬到樓上筵席之前，

每次都要喝光才算痛快。酒從薄暮時分喝起，起初一桌十一二人左右，喝到八時，就剩下八、九位，開始寬衣攘臂，猜拳行酒，夜深始散。「有時結夥遠征，近則濟南，遠則南京、北京，不自謙抑，狂言『酒壓膠濟一帶，拳打南北二京』，高自期許，儼然豪氣干雲的樣子。」

楊振聲善飲、豪於酒，他「尤長拇戰＊，挽袖揮拳，音容並茂」，「一杯在手則意氣風發，尤嗜拇戰，入席之後往往先打通關一道，音容並茂，咄咄逼人」。

趙太侔「有相當的酒量，也能一口一大盅，但是他從不參加拇戰」。

聞一多「酒量不大，而興致高。常對人吟歎『名士不必須奇才，但使常得無事，痛飲酒，熟讀《離騷》，便可稱名士』」。

黃際遇「每日必飲，宴會時拇戰興致最豪，嗓音尖銳而常出怪聲，狂態可掬」。陳季超喝酒「豁起拳來，出手奇快，而且嗓音響亮，往往先聲奪人，常自詡為山東老拳」。

劉本釗「小心謹慎，恂恂君子。患嚴重耳聾，但亦嗜杯中物，因為耳聾關係，不易控制聲音大小，拇戰之時呼聲特高，而對方呼聲，他不甚了了，只消示意令飲，他即聽命傾杯」。

方令孺「不善飲，微醺輒面紅耳赤，知不勝酒，我們亦不勉強她」。

梁實秋沒有說自己的酒態，可是，一個六歲就醉過酒的人，能差到那裡去？他的經典名言是「酒有別腸，不必長大」。青島往事，他總結說：「當年縱酒，哪裡算得是勇，真是狂。」重要的是，「自有令人低回的情趣在」。

年輕時沒有肆意過，老了後的回憶一定會大打折扣。不出出醜，又怎麼會有話題呢？

梁實秋說，我們看到的那些古代詩人畫像，一個個都是寬衣博帶，飄飄欲仙，好像不食人間煙火的樣子。比如，「輞川圖」裡的人物，在那裡弈棋飲酒，投壺流觴，哪個不是儒冠羽衣，意態蕭然。

可是，我們不要只慕摩詰當年，千古風流，我們也要體會他在苦吟時墮入醋甕裡的那副尷尬相，只是沒有人給他寫畫流傳罷了。同樣，我們憑弔浣花溪畔的工部草堂，遙想杜陵野老典衣易酒卜居茅茨之狀，吟哦滄浪，主管風騷，可是他在耒陽狂啖牛炙白酒脹飫而死的景象，一點也不雅觀呐。

不能只談好的一面，也要說說窘態，這樣才能構成所謂的情趣。

更何況，大醉後，還有醒酒之物呢。

----

\* 拇戰，酒令、酒拳的一種。

# 用功夫茶醒酒

大醉後，黃際遇會帶著梁實秋他們到一個老鄉的會所喝茶。黃際遇的老鄉是樟林的蟻興記老闆，主要經營的就是茶葉，他的商號開在青島鬧市區。兩位潮州人對吃喝都有要求，精緻的功夫茶著實讓這些大教授開了眼，多年後回想起來，都是滿室生香。

每次聚飲酪酊，輒相偕走訪一潮州幫鉅賈于其店肆。肆後有密室，茶具、茶具均極考究，小壺小盅有如玩具。更有變婉卯童伺候煮茶、燒菸，因此經常飽吃功夫茶，諸如鐵觀音、大紅袍，吃了之後還攜帶幾匣回家。

不知是否故弄玄虛，謂爐火與茶具相距以七步為度，沸水之溫度方合標準。與小盅而飲之，若飲罷遄自返盅于盤，則主人不悅，須舉盅至鼻頭猛嗅兩下。這茶最有解酒之功，如嚼橄欖，舌根微澀，數巡之後，好像是越喝越渴，欲罷不能。喝功夫茶，要有工夫，細呷細品，要有設備，要人服侍，如今亂糟糟的社會裡誰有那麼多的工夫？紅泥小火爐哪裡去找？伺候茶湯的人更無論矣。

梁實秋算是文人裡喝茶講究的人，但遇到功夫茶行家，一堆茶具，一系列動作，一套套喝茶方

式以及一群伺候喝茶的人，就真真敗陣下來了。他不服啊，就回家翻書，還真給翻出來了。「茶之以濃釅勝者莫過於功夫茶。《潮嘉風月記》氣味芳烈，較嚼梅花更為清絕。」

浙江紹興人俞蛟所記《潮嘉風月記》，是最早記錄功夫茶泡法的。其書裡說：

功夫茶烹治之法，本諸陸羽《茶經》。而器具更為精緻，爐形如截筒，高約一尺二三寸，以細白泥為之。壺出宜興窯者最佳，圓體扁腹，努嘴曲柄，大者可受半升許。杯盤則花瓷居多，內外寫山水人物極工緻，類非近代物。然無款識，製自何年，不能考也。爐及壺盤，各一。唯杯之數，則視客之多寡。杯小而盤如滿月。此外，尚有瓦鐺棕墊瓩扇竹夾，制皆樸雅。壺盤與杯，舊而佳者，貴如拱璧。

尋常舟中，不易得也。先將泉水貯鐺，用細炭煎至初沸，投閩茶於壺內，沖之。蓋定複遍澆其上，然後斟而細呷之。氣味芳烈，較嚼梅花更為清絕，非拇戰轟飲者得領其風味。余見萬花主人于程江月兒舟中題吃茶詩云：「宴罷歸來月滿闌，褪衣獨坐與闌珊。左家嬌女風流甚，為我除煩煮鳳團。小鼎繁聲逗響泉，蓬窗夜靜話聯蟬。一杯細啜清于雪，不羨蒙山活火煎。」蜀茶久不至矣，今舟中所尚者，惟武彝。極佳者，每片需白鏹二枚。六篷船中食用之奢，可想見焉。

不看不知道，一看嚇一跳。梁先生在〈喝茶〉裡，開篇就老老實實地交代，我是不懂什麼茶道的，也不通《茶經》，喝不到盧仝那種七碗下肚後就兩腋生風要成仙的感覺。即便是要裝，也裝不像啊。

那麼，梁實秋喝茶到底講不講究呢？按照茶界的標準看，也許沒講究到哪裡去。要是他的文章在當下寫出，就會像今年五月蔡瀾說中國茶道那樣，被茶人追著批評。蔡瀾不喜歡聞香杯，看不慣茶藝表演中泡一道就說一通陳詞濫調，他推崇潮州功夫茶與文人茶。

梁實秋踐行的，也是文人茶的傳統。他留洋回來，辦的第一份雜誌就叫做《苦茶》。

## 愛龍井，喜蓋碗

梁實秋的茶單上，國內名茶有不少：北平的雙窨、天津的大葉、西湖的龍井、六安的瓜片、四川的沱茶、雲南的普洱、洞庭湖的君山茶、武夷山的岩茶，甚至連不登大雅之堂的茶葉梗與滿天星隨壺淨的高末兒*，他都嘗試過。

不過，這裡有一個認知錯誤，沱茶也是雲南的，只是四川人比較喜歡喝，有了沱江水泡沱茶之說，可能傳到北京後，就變成了四川沱了。

梁實秋最得意的用獨家祕法製作的「玉貴茶」，是龍井和花茶拼配的產物。他父輩有一位旗人朋

友叫玉貴，精於茶飲，他的父輩去玉貴處，玉貴經常以一半香片和一半龍井混合沖泡，這種茶既有香片的濃馥，又有龍井的清苦甘甜。於是梁家也仿效並喜歡上了這種飲法，列為秘傳之物。

也不知是否受這種拼配法影響，還是英雄所見略同，一九二一年，揚州的富春茶社推出了一種全新的配方茶，他們用浙江龍井、安徽魁針，加上富春自己種植的珠蘭拼配出了聞名遐邇的「魁龍珠」。

這種茶有龍井的原味、珠蘭的清香、魁針的顏色，一泡在手，色香味俱全，且有「一壺水煮三省茶」的妙境，非常討人喜歡。

龍井當然是梁實秋的最愛。梁實秋喝茶，受其父影響特別大。他多次陪父親遊覽西湖，每次去西湖，他從不忘記和父親一起品龍井茶，而且經常選擇在平湖秋月處品賞。

梁實秋與郁達夫一樣，喜歡喝完龍井後，來一碗西湖藕粉。他把這種生活稱呼為「四美」，有美景，有善地，有佳茗，有美食。亭前楹聯說：「穿牖而來，夏日清風冬日日；捲簾相見，前山明月後

---

*　隨壺淨的高末兒，高末兒也稱高碎兒、茶芯兒、滿天星，就是高級花茶的碎屑。一般人可能以為高末兒就是花茶的茶渣和下腳料，其實不是。高末兒是花茶製作過程中剩下的碎葉，經過二次炒製而成，也有高下之分，高級的高末兒基本上全是茶心和芽頭，是高級花茶的精華，價格低廉。最細碎的高末兒又稱隨壺淨，意即茶葉屑太碎了，邊喝會邊隨著茶水流出，順便把茶壺洗乾淨了。

山山。」

梁實秋背井離鄉到了臺灣後，生活過得非常拮据。他把喝好茶當做是粗茶淡飯後的高級享受，非要從牙縫裡擠出錢來買上好的茶。他比好友聞一多南渡時的境況，實在好太多，從長沙到昆明，聞一路都在抱怨喝不到茶水，只有白開水應付。

在臺灣，梁實秋有一天路過一家茶店，他說要買上好的龍井。店主上下打量了他，拿了八元一斤的龍井給他看，梁實秋很不滿，於是店主便又換了十二元一斤的，他依舊不滿意。

店主勃然大怒，大聲叱責道：「買東西，看貨色，不能專以價錢定上下。提高價格，自欺欺人耳！先生奈何不察？」想必這是大教授首次自己買茶，直言店主憨直，深得己心。後來他多次路過這家茶店，發現茶店門庭若市，已成為業中之翹楚。梁實秋感慨地說：「此後我飲茶，但論品味，不問價錢。」這也是講究的一種吧，一分錢一分貨，茶貴有貴的道理。

## 客廳裡的喝茶學問

梁實秋小女兒梁文薔回憶說，在臺灣，他們經常坐在客廳裡喝茶閒聊，話題多半是「吃」。話題多半是從當天的菜餚說起，有何得失，再談改進之道，說到最後，總是懷念在故鄉北京時吃的做法地道的菜餚，然後一家人陷於惆悵的鄉思之情。

茶裡有故鄉味，當梁實秋細數那些來自大陸各地的名茶的時候，錦繡江山就在其中，以茶待客的傳統禮儀就在其中。

一九二九年，冰心和吳文藻婚後不久，梁實秋和聞一多去他們位於燕南園的新居拜訪，進門後先是樓上樓下走了一遭，環視一番，忽然兩人相視一笑，與主人說要出門一趟，馬上回來。等他們回來的時候，一人拿著一包茶，一人拿著一包菸。

家裡連茶與菸都沒有，怎麼會有家的樣子呢？這是居家的講究。不能讓來的人喝白開水啊！梁實秋非常在意待人接物，這與他出生在大戶人家有關，他說起自己在重慶的雅舍，為了方便麻友，還專門準備了麻將。三缺一的時候，自己還得上桌。

梁實秋說，在西方的家庭，很少有人會去別人家裡，因為他們的公共空間多，辦公有辦公的地方，娛樂有娛樂的場所。中國則不一樣，我們的客廳，可以用來辦公，用來打牌，用來喝茶聊天。

主人要照顧到每一位來賓，讓他們如沐春風，如回到自己家裡一樣舒服自在。

茶、菸、酒這些東西是萬萬不能少的，在他們家，梁夫人打牌的時候，他一定要在一邊伺候著喝茶。他父親在接待客人時，梁夫人也在一邊招呼客人喝茶。梁老爺非常滿意兒媳婦泡的茶，水溫與時間掌握得非常好，這需要用心，還需要長時間練習。

用茶、菸把客人伺候舒服了，他們才會看你舒服。

名醫周立桐經常被請到梁實秋家裡看病，這位飄著鬍鬚的老者總是昂首登堂直就後園的上座，

這時候送上蓋碗茶和水菸袋，老人拿起水菸袋，裝上菸草，突的一聲吹燃了紙媒兒，呼嚕呼嚕抽上三兩口，然後抽出菸袋管，把裡面燒過的菸燼吹落在他自己的手心裡，再投入面前的痰盂，而且投得準。這一套手法乾淨俐落。抽過三五袋之後，呷一口茶，才開始說話：「怎麼？又是哪一位不舒服啦？」每次如此，活靈活現。

客來敬茶，客走送茶。

從前官場有所謂端茶送客之說，主人覺得客人應該告退的時候，便舉起蓋碗碗請茶，一位訓練有素的豪僕在旁一眼瞥見，便大叫一聲「送客」，另有人把門簾高高打起，客人除了告辭之外，別無他法。

梁實秋感慨這種節約時間的良好習俗，今已不復存在。

「如果我在我的小小客廳之內端起茶碗，由荊妻稚子在旁嚶然一聲『送客』，我想客人會要疑心我一家都發瘋了。」遇到那種不願意走的人，只有一遍一遍地給他斟茶。

梁實秋談了個勢利眼出家人待客的故事，即「茶，泡茶，泡好茶，坐，請坐，請上坐」。這個故事主人公有好幾個版本，有說是蘇東坡，有說是鄭板橋，也有說是阮元。就以蘇東坡版本複述如下：

北宋元豐二年，東坡守杭，褐拜一寺院，未報家名。方丈曰：「坐，茶。」東坡領首恭謝。寒暄數語，方丈曰：「尊姓大名。」東坡曰：「鄙人蘇東坡。」方丈乍驚，大文豪也，曰：「請坐，上茶。」方丈近觀，秀才，曰：「請坐，上好茶。」別時，東坡書寫一副對聯贈予方丈：「坐，請坐，

請上坐！茶，上茶，上好茶！

在和尚那裡喝茶煩，在家喝茶也煩。客廳裡喝茶的世相，梁實秋觀察得極為細微。

夙好牛飲之客，自不便奉以「水仙」、「雲霧」，而精研茶經之士，又斷不肯嘗試那「高末」，「茶磚」。茶鹵加開水，渾渾滿滿一大盅，上面泛著白沫如啤酒，或漂著油彩如汽油，這固然令人惡心，但是如果名茶一盞，而客人並不欣賞，輕呷一口，盅緣上並不留下芬芳，留之無用，棄之可惜，這也是非常討厭之事。

所以客人常被分為若干流品，有能啟用平夙主人自己捨不得飲用的好茶者，有能享受主人自己日常享受的中上茶者，有能大量取用茶鹵沖開水者，饗以「玻璃」者是為未入流。至于座處，自以直入主人的書房繡閣者為上賓，因為屋內零星物件必定甚多，而主人略無防閑之意，于親密之中尚含有若干敬意，作客至此，毫無遺憾；次焉者廊前簷下隨處接見，所謂班荊道故，了無痕跡；最下者則肅入客廳，屋內只有桌椅板凳，別無長物，主人著長袍而出，寒暄就座，主客均客氣之至。在廚房後門佇立而談者是為未入流。我想此種差別待遇，是無可如何之事，我不相信孟嘗門客三千而待遇平等。

這其實就是說，在家裡，多備點茶，貴的、便宜的都要有，自己喝不喝沒有關係，重要的是給

來的人喝什麼。一碗茶湯見世相。

# 人間有味是清歡

《憶舊篇槐園夢憶：悼念故妻程季淑女士》是梁實秋紀念亡妻的，也是一部小小的自傳。書中多處言及茶事。

程季淑是徽州人，徽州就是今天的黃山市所轄大部，最近一段時間，因為要不要恢復古名，在網路上引發了很多熱議。

梁實秋與徽州人有緣，他用同樣的口吻寫胡適，寫程季淑。古徽州最出名的就是茶，許多人家都是世代以種茶為業。胡適家族是，程季淑也是。只不過，胡適家族南下去了上海，程季淑家族北上去了北京。

他們通過朋友相識時，都在上學。因為同好茶，約會的地點也多選在幽靜的茶館。他們定情的地方，是北京中山公園裡的四宜軒。四宜，取四季皆宜之意，「春有百花秋有月，夏有涼風冬有雪」。

四宜軒在水榭對面，從水榭旁邊的土山爬上去，下來再鑽進一個亂石堆成的又濕又暗的山

洞，跨過一個小橋，便是。軒有三楹，四面是玻璃窗。軒前是一塊平地，三面臨水，水裡是鴨。有一回冬天大風雪，我們躲在四宜軒裡，另外沒有一個客人，只有茶房偶然提著開水壺過來，在這裡我們初次坦示了彼此的愛。

現在我說事有湊巧的一天是在夏季，那一天我們在軒前平地的茶座休息，在座的有黃淑貞，我突然發現不遠一個茶桌坐著我的父親和他的幾位朋友。父親也看見了我，他走過來招呼，我只好把兩位小姐介紹給他。季淑一點也沒有忸怩不安，倒是我覺得有些局促。我父親代我付了茶資隨後就離去了。回到家裡，父親問我：「你們是不是三個人常在一起玩？」我說：

「不，黃淑貞是偶然遇到邀了去的。」父親說：「我看程小姐很秀氣，風度也好。」從此父親不時的給我錢，我推辭不要，他說：「拿去吧，你現在需要錢用。」父親為兒子著想是無微不至的。從此父親也常常給我勸告，為我出主意，我們後來婚姻成功多虧父親的幫助。

一九八七年，梁文薔到北京開會，受父親特別委託，專程到中山公園拍了許多四宜軒的照片。梁實秋看到照片時，還是不太滿足，說想要一張帶匾額的全景。梁文薔告訴他，四宜軒房屋尚在，可是匾額早已無影無蹤。不想父親有心結，梁實秋大女兒梁文茜又去四宜軒照了許多照片，託人帶到臺灣。梁實秋一見照片就忍不住落淚，只好偷偷藏起來，不敢多看。

梁實秋與程季淑新婚後第二天，一大早程季淑就爬起來忙碌，洗漱打扮換衣服，接著就是去沖

洗茶具、燒水、泡茶，等著給公公婆婆敬茶。「等父母起來，她就送過去兩盞新沏的蓋碗茶。這是新媳婦伺候公婆的第一幕。」新娘子敬茶的傳統非常久遠，現在許多地方還保留有這一傳統。在更早的時候，「茶禮」專門用來指婚聘之禮，而不是像現在變成普通的禮品了。

梁實秋不止一次談到自己父親梁咸熙喝茶非常講究，要用蓋碗，茶葉要好，泡的時間要適中，送茶的時間也要對。梁實秋開始非常擔心自己的妻子不能勝任，但父親滿意的態度讓梁實秋吃了定心丸，他誇獎程季淑是除梁母外泡茶最好的人。

除了泡茶，梁父還有許多特別要求，他洗臉要用大盆，直徑要在二尺以上，程季淑就真物色到那麼大的洋瓷盆。梁父還喜歡冷飲，程季淑自己製作各種各樣的飲料，她認為酸梅湯只有北京信遠齋出品的才夠標準。

梁咸熙是個秀才，是最早進入京師同文館學習的那批人。畢業後供職於警察局。而他祖父梁芝山則是舉人出身，官居四品。梁芝山在北京為家庭買了一個擁有三十多個房間的宅院——內務部街二〇號。裡面住了不少人，梁實秋是梁咸熙第四子，他們的兄弟姐妹有十四人之多。加上傭人，家裡常住人口就有近三十人了。這樣的大家庭，雖說有兩代人都喝了洋墨水，但舊式的規矩卻需雷打不動地遵守。

晨昏定省是不可少的禮節，每天早晨聽到裡院有了響動，梁實秋就要拉著小女兒到裡院去，到上房和東廂房分別向父母問安，小女孩還要每天把報紙送給祖父。

季淑每天早晨都要負責涮蓋碗茶，其間的難處是把握住時間，太早人晚都不成。每天晚上季淑還要伺候父親一頓宵夜，有時候要拖到很晚，我便躺在床上看書等她。每日兩餐是大家共用的，雖有廚工專理其事，調配設計仍需季淑負責，亦大費周章。家庭瑣事永遠沒完沒結，所謂家庭生活就是永無休止的修繕補苴。縫縫連連的事，會使用縫紉機的人就責無旁貸。對外的採辦或交涉，當然也是能者多勞。最難堪的是于辛勞之餘還不能全免於怨懟，有一回已經日上三竿，季淑督促工人撿煤球，擾及貪睡者的清眠，招致很大的不快。有人憤憤難平，季淑反倒夷然處之，她愛說的一句話是：「唐張公藝九世同居，得力於百忍，我們只有三世，何事不可忍？」

梁實秋喝茶時間是下午四時，他在西院南房翻譯寫稿，程季淑泡好茶就給他送來。到了晚上，妻子來檢查工作，梁實秋若是告訴她寫了三千多字，程季淑就翹起大拇指。所以程季淑也是梁實秋翻譯莎士比亞的許多稿子的第一個讀者。

梁文薔回憶，沒有母親的支持，父親是無法完成這一浩大工程的。梁實秋每譯完一劇，就將手稿交給程季淑裝訂。程季淑用古老的納鞋底的錐子在稿紙邊上打洞，然後用線縫成線裝書的樣子。

翻譯莎士比亞作品沒有收入，程季淑不在乎，她沒有逼迫丈夫去賺錢，而是全力以赴地支持梁實秋。梁文薔感慨地說：「這一點，在我小時候並沒有深深體會，長大結婚，有了家庭後，才能理解母秋。

親當年的不易。」

寫到這裡的時候，我的妻子也為我送來泡好的茶，也問，寫了多少了。她一樣是我許多稿子的第一個讀者，我寫稿有時候圖快，往往錯別字很多，她經常為我找到許多差錯。

才兩歲的周一一，看我們經常在客廳喝茶，也要跟著喝。一個人也會去茶桌前把玩瓷杯，把茶水從一個杯子倒到另一個杯子，接著又倒到下一個杯子，如此反覆，最後端起來，一口喝光。

童年飲食往往是一個人最深刻的記憶，蘇東坡說，人間有味是清歡，如是。

# 林語堂

## 茶文化傳播大使

林語堂（一八九五－一九七六）生在茶鄉，一生好茶，於他而言，茶不僅是一種飲品那麼簡單，更是生活的樂趣、人生意義的投射物。林語堂身體力行，雙語齊發，通過多種題材的文字，試圖促進東西方文化的交流，在互為他者的視域中，完成話語的投放和意義的解讀互動。

一九〇五年，林和樂離開坂仔村，前去鼓浪嶼念書。他先要坐小船到達五、六里外的小溪，改乘烏篷船前往漳州，再轉道廈門。有一天晚上休息時分，年僅十歲的和樂記下了當時的情景：船夫坐在船尾「點起菸管，呷著苦茶，在講慈禧太后幼年的故事」。

## 茶與女人

長大後的林和樂改名為林語堂，手執菸斗，笑容滿面，是他留給大眾最具衝擊力的印象。林語堂曾經在編輯室裡寫過十大戒條，其中第九條規定：「不戒癖好（如吸菸、啜茗、看梅、讀書等），並不勸人戒菸。」此時的他已經不滿足於聽故事，他也要講故事；不僅自己喝茶，還用文字描述感受，傳播喝茶文化。比如著名的「三泡說」：「嚴格地說起來，茶在第二泡時為最妙。第一泡譬如一個十二、三歲的幼女，第二泡為年齡恰當的十六女郎，而第三泡則已是少婦了。照理論上說起來，鑑賞家認第三泡的茶為不可複飲，但實際上，則享受這個『少婦』的人仍很多。」這樣的描述文字，易勾起讀者精微細緻的心理聯想，傳播力自然節節攀升。

以美女喻茶，林語堂自然不是第一人，他欣賞的蘇軾早就說過「從來佳茗似佳人」。第一個把泡茶與泡妞聯繫起來的，是明人馮開之。因為他事茶，取水、劈薪、烹燒、用茶……每每都親力親為，別人不解他為何如此操勞，他回答說，泡茶如美人，如古法書畫，豈宜落他人手？此妙論深得

人心，不僅張大復記了，許次紓也記了他們茶媲美佳人的發現：

風味乎。

若巨器屢巡，滿中瀉飲，待停少溫，或求濃苦，何異農匠作勞。但需涓滴，何論品嘗，何知

注欲小，小則再巡已終，甯使餘芬剩馥，尚留葉中，猶堪飯後供啜嗽之用，未遂棄之可也。

巡為婷婷嫋嫋十三餘，再巡為碧玉破瓜年，三巡以來，綠葉成陰矣。開之大以為然。所以茶

一壺之茶，只堪再巡。初巡鮮美，再則甘醇，三巡意欲盡矣。余嘗與馮開之戲論茶候，以初

茶近佳人，是愛情的催化劑，因為一杯茶水，彷彿愛與佳人唾手可得。甚至，在不可揣測的方

面，茶性與女性也有著驚人的一致。又有幾個人敢說，自己知曉茶、知曉女人的一切呢？她們都像

雲一樣飄逸，像霧一樣曼妙，又像星空一樣，看似觸手可及，可一旦你伸出山手，又發現這不過是癡

人一夢而已。

開茶館的朋友經常訴苦說，茶藝師流動很大，大部分原因是茶客把女茶藝師捲跑了。女人一近

茶，幾乎都會呈現出在其他場景不可見的曼妙氣質，讓人愛意頓生。茶在誘惑人，人也被茶蠱惑。

明代文壇領袖王世貞有〈題美人捧茶〉，寫得太充滿文人的惡趣味了，但阻擋不了人們的覬覦之心。

中泠乍汲，穀雨初收，寶鼎松聲細。

柳腰嬌倚，熏籠畔，斗把碧旗碾試。

蘭芽玉蕊，勾出清風一縷。

顰翠娥斜捧金甌，暗送春山意。

微泉露環雲髻，瑞龍涎猶自沾戀手指。

流鶯新脆低低道：卯酒可醉還起？

雙鬟小婢，越顯得那人清麗。

飲時須索先嘗，添取櫻桃味。

有了這些前輩玩家的加持，林語堂來個「三泡說」，實在不是什麼難事。

郁達夫在《遲桂花》中說喝茶喝得有性欲，魯迅乾脆來個「事後茶、茶後菸」，林語堂更加生猛，讓筆下的牡丹在富春江畔的桐廬喝茶調情一氣呵成，「孟嘉起身去把燈吹了。晶瑩的月光自窗外瀉入，比在山谷間更皎潔。孟嘉開始脫下長袍，抬頭一看，牡丹正把襪子和別的東西，一件一件脫下來，扔在床邊的地板上」。

# 林氏飲茶觀

林語堂總結喝茶，是從古人的妙論中尋找證據支撐，融入自己的感受後形成一套說法。他敬佩蘇東坡無茶不歡，寫茶的妙處，直接從明朝人吳從先、許次紓那裡找依據。自己講出來，卻更有普世意義，「只要有一只茶壺，中國人到哪兒都是快樂的」。具體的操作指南，他歸納了十條：

第一，茶葉嬌嫩，茶易敗壞，所以整治時須十分清潔，須遠離酒類香類等一切有強味的事物，和身帶這類氣息的人；

第二，茶葉須貯藏于冷燥之處，在潮濕的季節中，備用的茶葉須貯于小錫罐中，其餘則另貯大罐，封固藏好，不取用時不可開啟；

第三，烹茶的藝術一半在于擇水，山泉為上，河水次之，井水更次，水槽之水如來自堤堰，因為本屬山泉，所以很可用得；

第四，客不可多，且須文雅之人，方能鑑賞杯壺之美；

第五，茶的正色是清中帶微黃，過濃的紅茶即不能不另加牛奶、檸檬、薄荷或他物以調和其苦味；

第六，奶茶必有回味，大概在飲茶半分鐘後，當其化學成分和津液發生作用時，即能覺出；

第七，茶須現泡現飲，泡在壺中稍稍過候，即會失味；

第八，泡茶必須用剛沸之水；

第九，一切可以混雜真味的香料，須一概摒除，至多只可略加些桂皮或玳瑁花，以合有些愛好者的口味而已；

第十，茶味最上者，應如嬰孩身上一般帶著「奶花香」。

從這十條經驗中不難看出，擇水觀來源於《茶經》，儲藏茶葉的經驗在今天家庭存茶中也用得著；如何使用沸水、掌握出湯時間，也說得通；茶的顏色，和幾人一起喝茶，加不加其他東西，這些都屬於個人偏好。對於泡茶實操，林語堂也有自己的觀察：

茶爐大都置在窗前，用硬炭生火。主人很鄭重地扇著爐火，注視著水壺中的熱氣。他用一個茶盤，很整齊地裝著一個小泥茶壺和四個比咖啡杯小一些的茶杯。再將貯茶葉的錫罐安放在茶盤的旁邊，隨口和來客談著天，但並不忘了手中所應做的事。他時時顧著爐火，等到水壺中漸發沸聲後，他就立在爐前不再離開，更加用力地扇火，還不時要揭開壺蓋望一望。那時壺底已有小泡，名為「魚眼」或「蟹沫」，這就是「初滾」。他重新蓋上壺蓋，再扇上幾遍，那時壺中的沸聲漸大，水面也漸起泡，這名為「二滾」。這時已有熱氣從壺口噴出來，主人也就格

外地注意。到將屆「三滾」，壺水已經沸透之時，他就提起水壺，將小泥壺裡外一澆，趕緊將茶葉加入泥壺，泡出茶來。

這種沖泡方式叫功夫茶，流行於林語堂的家鄉漳州和僑鄉廈門，也是廣東潮州、汕頭和臺灣的主流泡茶法。功夫茶茶具，有「一罐、二爐、三炭、四扇、五鍋、六壺、七杯、八漏」的說法。其中杯子宜小不宜大，林語堂的說法是「比咖啡杯小一些」，至於「魚眼」、「蟹沫」、「初滾」、「二滾」、「三滾」這些說法，來源於古人的經驗觀察，是對水的講究。整個過程，有人總結為九道（據鄭啟五《到閩南喝功夫茶》）：

1　「白鶴沐浴」：用開水洗淨茶具。閩南功夫茶的茶杯特小，與北方喝白酒的小酒盅有幾分相似。

2　「觀音入宮」：把茶（常常是「鐵觀音」烏龍茶）放入茶具，放茶量約占茶具容量的五分，密度可觀。

3　「懸壺高沖」一詞很有力量，把滾開的水提高沖入茶壺或蓋甌，茶葉翻騰轉動，也意在溫茶和揚香。

4　「春風拂面」：用壺蓋或甌蓋輕輕刮去漂浮的白泡沫，使茶湯清新潔淨。

5 「關公巡城」：把泡好的茶湯依次巡迴注入並列的茶杯裡，旋轉的茶壺成了漫步城頭的「關公」。

6 「韓信點兵」：或許因為「關公巡城」時「走馬看花」，茶湯注入各杯不夠均勻，那就得依靠「韓信點兵」來「補台」，一點點把茶湯均勻地滴到各茶杯裡，達到濃淡均勻，香醇一致。

7 「鑑嘗湯色」：茶藝小姐把熱茶端給您了，可您千萬別急著喝，更不能「一口悶」，要先看茶，好好鑑賞杯中茶湯透亮的顏色。

8 「細聞幽香」：聞聞烏龍茶的香氣，最是那上品「鐵觀音」，似天然馥郁的蘭花香、桂花香，香氣淡淡，卻讓人心曠神怡。

9 「品啜甘霖」：這下您可以開喝了，但要不緊不慢，趁熱細啜，邊啜邊嗅，淺斟細飲。一杯入口，齒頰留香，喉底回甘（這是烏龍茶特別是「鐵觀音」的特點），心曠神怡，別有情趣。

概括說來，功夫茶沖泡，即「一水、二洗、三沖、四泡」，水要不生不老，洗是燙壺洗杯，沖的要領是「高沖低泡」，至於「關公巡城」、「韓信點兵」云云，自然是從文化流變上找自信，在技術層面，只是把茶壺裡剩下的茶水倒盡罷了。功夫茶對茶的品質是很講究的，茶葉需上好的福建烏龍茶或潮州鳳凰茶。這註定是一種精緻的飲茶方式，也是林語堂雅致生活的重要內容。

# 菸、酒、茶共性

抽菸和飲茶，並稱林語堂兩大嗜好。他曾經戒菸，沒有成功，寫文章辯解。他總結的「飯後一支菸，賽過活神仙」，引發了無數吸菸者的共鳴。喝茶亦如是，他不僅身體力行，一樣喜歡總結，上升為一種觀念，一種生活態度，「我認為文化本來就是空閒的產物。所以文化的藝術就是悠閒的藝術」。

他喜歡蘇東坡，還寫了一本書向他致敬，稱讚他「是個秉性難改的樂天派，是悲天憫人的道德家，是黎民百姓的好朋友，是散文作家，是新派的畫家，是偉大的書法家，是釀酒的實驗者，是工程師，是假道學的反對派，是瑜伽術的修練者，是佛教徒，是士大夫，是皇帝的秘書，是飲酒成癮者，是心腸慈悲的法官，是政治上的堅持己見者，是月下的漫步者，是詩人，是生性詼諧愛開玩笑的人」。

在蘇東坡身上，林語堂完成了自己身上某些特質的投射：詩人、樂天派、作家、工程師、成癮者、政治上的堅持己見者、生性詼諧愛開玩笑的人。林語堂嗜茶，抽菸，寫散文，寫小說，費盡心思發明打字機，發明牙膏，信仰白由。而這種投射的重要意義在於：如何在一個不完美的環境中，去信仰一種完美的人性，或者去塑造一種接近完美的人格。

蘇東坡寫過《葉嘉傳》，將茶葉提高到「隱—仕—隱」循環的華夏物質精神的高度。林語堂寫

《蘇東坡傳》又何嘗不是另一部《葉嘉傳》。

林語堂比蘇東坡更有優勢的地方在於他能在中英雙語中自由切換。在他的語境中，「詼諧愛開玩笑」可以換成另一個更簡潔的詞彙：幽默，這是林語堂對"humor"一詞的中文表達。在生活中，他也不時展現幽默。在國外，林語堂說，世界大同的理想生活，就是住在英國鄉下，裝美國水電氣管子，請中國廚師，娶日本太太，找法國情人。在國內，林語堂說：「紳士的演講，應當是像女人的裙子，越短越好。」這些契合人性的比喻，都能看出「三泡說」的影子。

有人說林語堂是對外國人講中國文化，對中國人講外國文化。雖然不免有弦外之音，卻也道出了林語堂身處兩種文化環境中的現實處境，當然，這也是他的一大優勢。他崇尚儒家的中庸哲學，看重清朝人李密庵寫的半字歌。林語堂說：「捧著一把茶壺，中國人把人生煎熬到最本質的精髓。」

林語堂還歸納出了菸、酒、茶的共性：

這三件事有幾樣共同的特質：第一，它們有助于我們的社交；第二，這幾件東西不至于一吃就飽，可以在吃飯的中間隨時吸飲；第三，都是可以藉嗅覺去享受的東西。它們對于文化的影響極大，所以在餐車之外另有吸菸車，飯店之外另有酒店和茶館，至少在中國和英國，飲茶已經成為社交上一種不可少的制度。

# 茶與交友

林語堂的「朋友圈」中，好茶者比比皆是，如魯迅、胡適、周作人、梁實秋、郁達夫。郁是浙江人，和妻子王映霞住在杭州。有一次，林語堂從上海到杭州遊玩，與郁氏夫妻等數人遊山玩水，喝茶聊天，甚是痛快。「翌日同達夫映霞秋原同遊一日。此所謂遊一日，倒不如說談一日，蓋遊翁之意不在山也。我們同遊城隍山紫陽峰，再由柳浪聞鶯上艇，上西冷飲茗。在山上，在湖上，在王飯兒，在西冷四照閣，所談真是無所不至，所包括的有福建美人、中國建築、西溪蘆薈。私相計議紫陽山上衿江帶湖的小築，西湖啖雞飲酒的和尚，嘉興畫唱《心經》夜唱小調的尼姑，蘇小妹的惡謔，林黛玉的評詩，文學的遺產，達夫的藏書，人情世故，明哲保身，等等。」

這樣廣泛的聊天話題已經令人咋舌，但最妙的還是傍晚時分的那段才子間的幽默對話：「到了傍晚，始出西冷，雇舟歸來。在夕陽彩照雲天映紅之時，達夫感歎之下唱著『落霞與孤鶩齊飛』，秋原改為『映霞與孤鶩齊飛』，我和曰『秋原共長天一色』。於是大家放聲狂笑，舟幾覆。」

「菸、酒、茶的適當享受，只能在空閑、友誼和樂于招待之中發展出來。因為只有樂于交友、擇友極慎、天然喜愛閒適生活的人士，方有圓滿享受菸、酒、茶的機會。」林語堂還強調享受這三樣東西，要有適當的同伴、心境和氣氛。這次西湖之行，玩得那麼開心，正是具備了他所說的這些要素。

相反的例子也在杭州。一次林語堂上虎跑，先是對遊人擺拍喝茶照不滿意，隨之有僧人向他推銷茶葉，搞得他興致全無，「於是決心不飲虎跑茶」，連帶著這裡的「茅廁」、「茶壺」也成了「和尚的機巧發明」。

虎跑有二物：遊人不可不看，一、茅廁，二、茶壺，都是和尚的機巧發明。虎跑的茶可不喝，這茶壺卻不可不研究。歐洲和尚能釀好酒，難道虎跑的和尚就不能發明個好茶壺（也許江南本有此種茶壺，但我卻未看過）。茶壺是紅銅做的，式樣與家用茶壺同，不過特大，高二尺，徑二尺半，上有兩個甚科學式的長囱。壺身中部燒炭，四周便是盛水的水櫃。壺耳、壺嘴俱全，只想不出誰能倒得動這笨重茶壺。我由是請教那和尚。和尚拿一白鐵鍋，由缸裡把涼水下去，開水自然外溢，而且涼水必下沉，熱水必上升，但是我真無臉向他講科學名詞了。這種取開水法既極簡便，又有出便有入，壺中水常滿，真是周全之策。

點泉水，倒入一長囱，登時有開水由壺嘴流溢出來了。我知道這是物理學所謂水平線作用，

這樣的龐然大物放在景區，也許很恰當，但一定不符合林語堂對飲茶的審美要求。他是喝慣了精緻功夫茶的人，選茶、擇水、用器都是有講究的。這次獨遊，並沒有朋友相陪，心境與氣氛更是被破壞殆盡，對虎跑茶沒什麼好印象，也在情理之中。當然，比起豐子愷描述的那些在西湖因茶被

騙的遊人來說，他算是幸運的了。

在茶友圈，快樂的趣事很多，不快樂的事自然也存在。儘管四川人、浙江人都有「吃講茶」（「吃品茶」）的習俗，但很多事卻不是通過茶就能解決的。喝茶背後的指向是生活態度、人生觀和價值觀。處理不當，友誼的小船說翻就翻。

一九二九年八月，北新書局老闆李小峰請客，魯迅、林語堂、郁達夫等好友一起在南雲樓吃飯。席間兩人因一件小事鬧翻。一九三二至一九三三年間，魯迅與林語堂再掀筆墨官司。一九三四年，好友結婚，兩人都是賓客，魯迅一見到林語堂夫婦，便轉身出門，甚至拒絕與之同席。一九三五年四月，魯迅在雜誌上發表文章，全文只有三句話：「辜鴻銘先生讚小腳；鄭孝胥先生講王道；林語堂先生談性靈。」這個排比句諷刺之深，比打林語堂三個耳光還厲害。當然，林語堂可能是那個時代洞察魯迅最深刻的人之一：

魯迅與其稱為文人，不如號為戰士。戰士者何？頂盔披甲，持矛把盾交鋒以為樂。不交鋒則不樂，即使無鋒可交，無矛可持，拾一石子投狗，偶中，亦快然于胸中，此魯迅之一副活形也。德國詩人海涅語人曰，我死時，棺中放一劍，勿放筆。是足以語魯迅。魯迅所持非丈二長矛，亦非青龍大刀，乃煉鋼寶劍，名字宙鋒。是劍也，斬石如棉，其鋒不挫，刺人殺狗，骨骼盡解。于是魯迅把玩不釋，以為嬉樂，東砍西刨，情不自已，與紹興學

童得一把洋刀戲刻書案情形，正復相同，故魯迅有時或類魯智深。故魯迅所殺，猛士勁敵有之，僧丐無賴，雞狗牛蛇亦有之。魯迅終不以天下英雄死盡，寶劍無用武之地而悲。路見瘋犬、癲犬及守家犬，揮劍一砍，提狗頭歸，而飲紹興，名為下酒。此又魯迅之一副活形也。

然魯迅亦有一副大心腸。狗頭煮熟，飲酒爛醉，魯迅乃獨坐燈下而興歎。此一歎也，無以名之。無名火發，無名歎興，乃歎天地，飲聖賢，歎豪傑，歎司閣，歎佣婦，歎書賈，歎果商，歎點者、狡者、愚者、拙者、直諒者、鄉愚者；歎生人、熟人、雅人、俗人、尷尬人、盤纏人、累贅人、無生趣人、死不開交人，歎窮鬼、餓鬼、讒鬼、牽鑽鬼、串熟鬼、邋遢鬼、白蒙鬼、摸索鬼、豆腐羹飯鬼、青胖大頭鬼。于是魯迅復飲，俄而額筋浮脹，睚眥欲裂，鬚髮盡豎；靈感至，筋更浮，眥更裂，須更豎，乃磨硯濡毫，呵的一聲狂笑，復持寶劍，以刺世人。火發不已，歎興不已，于是魯迅腸傷，胃傷，肝傷，肺傷，血管傷，而魯迅不起，嗚呼，魯迅以是不起。

一九三六年，魯迅去世。是年，林語堂受友人邀請，前去美國。

三十年後，林語堂從美國到臺灣定居。那時，他的好友郁達夫死在異國已然十幾年，巴金正和老友方令孺在西湖喝茶聊天。一九六八年，林語堂獨自一人在位於陽明山的家中彈琴。次年舉辦結婚五十年慶祝會。又過了七年，林語堂去世，葬在自家後花園。

# 傳播茶文化

後人提到林語堂，多言及他是雙語作家、著作等身，林語堂也自評道「兩腳踏東西文化，一心評宇宙文章」。林語堂不僅喝茶，還依靠雙語優勢，在西方世界傳播中國文化和中國茶。這類著作有《吾國與吾民》、《生活的藝術》，以及長篇小說《京華煙雲》和《紅牡丹》等，都是先有英文版，再翻譯成中文出版的。因之，有人評價林語堂輸出中國文化的貢獻，至今無人可比。學者陳子善的觀點是：美國人認林語堂，英國人認熊式一、蔣彝，法國人認盛武。

這幾人中，林語堂的名氣是最大的。他向美國人介紹中國文化，自信而從容。他認為「英國和中國的最大分別，便是：英國文化更富于丈夫氣，中國文化更富于女性的機智。中國從英國學到一點丈夫氣總是好的，英國從中國多學一點對生活的藝術以及人生的緩和與瞭解，也是好的。一種文化的真正試驗並不是能夠怎樣去征服和屠殺，而是你怎樣從人生獲得最大的樂趣，至于這種簡樸的和平藝術，例如養雀鳥、植蘭花、煮香菇以及在簡單的環境中能夠快樂，西方還有許多東西要向中國求教呢」。

這些觀點，與他對菸、酒、茶的看法和生活態度保持了高度一致。也解釋了林語堂創作的路徑。「凡是藝術品，都是心手俱閑時慢慢生產出來的。」《吾國與吾民》有一部分是他在盧山避暑時寫的，那是在一九三四年，他的《人間世》辦得熱鬧，《論語》也搞得起勁，抽空寫美國人賽珠珠期

待的中國題材作品，正是張山來說的「能忙人之所閑者，始能閑人之所忙」。

這樣的生活態度和創作路徑，也影響到了林語堂的視域。他主張西方向中國學習生活的藝術。

但對茶葉影響世界歷史進程的觀察，戰地記者蕭乾顯然更加敏感。蕭乾寫道「茶葉還成了美國人抗英的獨立戰爭的導火線，這就是歷史上有名的『波士頓事件』。一七七三年十二月十六日，美國市民憤于英國殖民當局的苛捐雜稅，就裝扮成印第安人，登上開進波士頓港的英輪，將船上一箱箱的茶葉投入海中，從而點燃起獨立運動的火炬」。

二戰期間，蕭乾在對英國的觀察中發現，英國人雖然從中國盜取茶葉種子，大量進口中國茶，但主導飲茶生活的，註定還是本國文化。改變歷史的大事不是隨時都在發生的。作為一種健康飲料，茶葉以無與倫比的優越性進入千家萬戶。一九三九年，在英國，到處冒著炮火，「如此艱難的情況下，居民每月的配給還包括茶葉一包」。英國人照樣開茶會，蕭乾的解釋是：

這裡就表現出英國國民性的兩個方面。一是頑強：儘管四下裡丟著卍字型大小炸彈，茶會照樣舉行不誤。正如位于倫敦市中心的國家繪書館也在大轟炸中照常舉行「午餐音樂會」一樣，這是在精神上頂住希特勒淫威的表現。另一方面是人際關係中講求公道。每人的茶與糖配給既然少得那麼可憐，赴茶會的客人大多從自己的配給中掐出一撮茶葉和一點糖，分別包起，走進客廳，一面寒暄，一面不露聲色地把自己帶來的小包包放在桌角。女主人會瞟上一

眼，微笑著說：「您太費心啦！」

戰爭也不能改變人們根深蒂固的生活習慣。英國式茶生活與中國雖然不同，卻證明了茶文化的傳播、溝通與交流的必要性，也反襯出林語堂力圖傳達的中國式生活理念的價值所在。直到今天，這都是中國式茶生活最強勁而持久的魅力所在。在它的自然進程中，茶葉所達到的疆域和影響，遠比想像中的大。

蕭乾是蒙古人，過的卻是漢人生活，在茶裡放糖和牛奶這件事，他最初很不習慣，後來才發現喝錫蘭紅茶，非加糖、奶不可。他還觀察到英國茶會上的規矩：茶壺始終出女主人掌握。而「主持茶會真可說是一種靈巧的藝術。要既能引出大家共同關心的題目，又不讓桌面膠著在一個話題上。待一個問題談得差不多時，主人會很巧妙地轉換到另一個似是相關而又別一天地的話料兒上，自始至終能讓場上保持著熱烈融洽的氣氛。茶會結束後，人人彷彿都更聰明了些，相互間似乎也變得更為透明」。

他的茶友中，包括羅賓遜夫人、李約瑟和羅素。他和導師戴迪・瑞蘭茲在公寓中飲茶時，談到了吳爾芙。這位名作家曾經有一個中國茶友叫冰心。

蕭乾還說，在中國對世界的貢獻中，「茶葉理應占有它的位置」。如果放在更廣闊的歷史背景中去討論這個問題，回到「茶葉戰爭」的語境，則是：英、美等國因茶而富強，晚清卻因茶走向衰

亡；早在一九三五年，吳覺農和胡浩川就對中國茶葉復興做了規劃。更近一些，中國茶業在發展中，將「立頓」作為解讀的對立面；直到二○一二年，瑞典漢學家還在追問：不喝茶的中國人還是中國人嗎？

這些問題概括起來，核心指向都是：今天的中國如何更好地融入世界和影響世界。也許，茶文化更有持久的滲透力。關注歷史進程固然重要，生活理念的普及更是重中之重。中國人喜歡清茶，英國人要加糖加奶，種種差異之間折射的其實是文化的衝突與融合。

二○一四年四月一日，習近平在比利時布魯日歐洲學院發表重要演講，指出：「中國是東方文明的重要代表，歐洲則是西方文明的發祥地。正如中國人喜歡茶而比利時人喜歡啤酒一樣，茶的含蓄內斂和酒的熱烈奔放，代表了品味生命、解讀世界的兩種不同方式。但是，茶和酒並不是不可兼容的，既可以酒逢知己千杯少，也可以品茶品味品人生。中國主張『和而不同』，而歐盟強調『多元一體』，中歐要共同努力，促進人類各種文明之花競相綻放。」

此後，在巴西，在蒙古，在北京 APEC 高峰會期間，茶都是作為一個重要的元素出現。茶文化獨有的包容、內斂、平和特質頗具東方色彩，成為中國文化的重要元素。國家元首在國際會議上以茶文化借喻東方文化，把茶當做和平的使者，對於反思茶文化、塑造中國茶文化新形象、促進茶文化以及茶產業的復興，有著深遠的影響。

這些講話也將吸引更多的國際目光聚焦中國茶文化，成為中國茶業在國際舞臺上充分展示的契

機。也讓我們更加迫切地感受到，茶界更需要像吳覺農、林語堂這樣的人才，他們所做的工作和貢獻，任何時候，對行業本身來說，都意義重大。林語堂的優勢是：人望、才情高和傳播力強。

二〇一五年，是林語堂誕辰一二〇週年。是年六月，第七屆海峽論壇·第二屆海峽（平和）茶會在林語堂的家鄉漳州市平和縣舉行。閩茶「鐵三角」：大紅袍、鐵觀音、白芽奇蘭悉數亮相，其中，「白芽奇蘭」就是林語堂家鄉茶的當家品種，如今，林語堂家鄉茶業產值已達數十億元。

# 聞一多

## 喝茶是過日子的最低標準

聞一多（一八九九—一九四六）把喝茶看成生活中最重要的事情。茶是生活的尺度，沒有茶的日子簡直沒辦法過。

在美國留學時，他向家裡乞討茶。在青島的時候，他找梁實秋、黃際遇蹭茶。在聯大南遷路上，他把沒有茶喝的日子列為最苦的日子。一旦喝上茶，他便大呼過上了開葷的好日子。到了昆明，他找陳夢家蹭茶，找葉公超蹭茶⋯⋯

歷史學家何炳棣說，近人出書，研究得最多的是胡適之，第二個便是聞一多，資料之多、之廣，令人歎為觀止。聞一多這個人，早期非常有趣，流傳於世的故事非常多。

今天我們主要講講他著名的「三He」。一He是喝酒；二He是他的口頭禪「呵呵」；三He就是喝茶。

## 豪邁喝酒

聞一多在青島教書的時候，是著名的青島「飲中八仙」成員，酒局召集人為國立山東大學校長楊振聲，其他幾位酒友分別是梁實秋、趙太侔、陳季超、劉康甫、鄧仲存及方令孺。

「八仙」常聚常醉，酒令與划拳並舉，文采與學問共話，讓到當地拜訪的名流壓力很大。胡適參加過「八仙」的酒局，簡直被嚇壞了，不得不祭出戒酒的大招。

帶著酒味上課，是這些「大仙們」的常態，聞一多常說那句古老的話，「痛飲酒，熟讀《離騷》，方得為真名士」。他上課的時候，還經常吸菸，時不時邀請學生一起參與。聞一多也有聞香嗜好，他有一個黃銅小香爐，時常帶在身邊。有一次，他與梁實秋惜別，兩人靜坐焚香。

名士們總有一個喝酒與抽菸的理由，當然，有酒有肉又有友，是好日子的第一標準，也是快樂神仙的一大標準。

# 小聲呵呵

有一次，梁實秋和聞一多從山東大學冷清的教室前面走過，無意中看見黑板上有一首新詩。這樣寫道：

聞一多，聞一多，
你一個月拿四百多，
一堂課五十分鐘，
禁得住你呵幾呵？

聞一多平常上課說話時喜歡夾雜「呵呵……」之聲，「呵呵」現在被線民評為最高冷的一個常用詞，無話找話時，無話可說時，都以「呵呵」代之。實在懶到不行，就發個圖片了事，我們現在這麼幹，一定沒有想到聞一多那麼多年前就這麼幹了。

當時配「呵呵教授」的還有一幅畫，畫上畫著一隻烏龜、一隻兔子，旁邊寫著「聞一多與梁實秋」。見狀，聞一多很嚴肅地問梁實秋：「哪一個是我？」梁實秋沒有正面回答，只說了一聲：「任你選擇！」

# 茶是過日子的最低標準

聞一多老家湖北浠水也是產茶地，這或許是他嗜茶的一個原因。也或許，他喝茶受好友梁實秋的影響更多。

來自茶鄉的冰心回憶說，他們家喝上茶，就完全是受到聞一多與梁實秋的影響。

一九三〇年的夏天，他同梁實秋先生到我們燕京大學的新居來看我們。他們一進門來，就揮著扇子，滿口嚷熱。我趕緊給他們倒上兩玻璃杯的涼水，他們沒有坐下，先在每一間屋子裡看了一遍，又在客廳中間站了一會，一多先生忽然笑著說：「我們出去一會兒就來。」我以為他們是到附近別的朋友那兒去了，也沒有在意。可是不多一會兒，他們就回來了，一多先生拿出一包菸來，往茶几上一扔，笑著說：「你們新居什麼都好，就是沒有準備茶菸待客，以後可記著點！」說得我們還不慣喝茶，家裡更沒有準備待客的菸。一多先生給我們這個新成立的小家庭，建立了一條菸茶待客的「風俗」。

喝茶這件事，從陸羽時代開始，就是人帶人流行起來的。

聞一多在青島大學的時候，學校的第八校舍上有一個套房，內外兩間，由聞一多住，樓下的套

房由黃際遇住。黃際遇是潮州人，飲食非常講究，就連美食大家梁實秋都非常佩服。黃先生有位富豪老鄉，梁實秋與聞一多就跟著他蹭吃蹭喝。

自己愛茶，還影響周邊的人喝茶。有像聞一多、梁實秋、周作人、胡適這樣的愛茶人，才有民國時期的名士飲茶之風，在酒氣沖天的時代，飲茶即是一股清風。

我的好友羅軍是飲茶的傳播者，他給自己也給朋友定了一個任務，每年影響三個不喝茶的人。讓不喝茶的人愛上茶，是一件頗有成就感的事情，這也是我寫茶的最大動力之一。

其實回頭看看，我們每年又豈止是影響了三個人啊！

飲茶有癮，不喝就難受。

日本入侵後，從青島大學到西南聯大任教的聞一多帶著師生一路南下，過著衣不遮體、食不果腹的日子，日子艱難到連喝口茶水都是奢侈。

南遷至長沙的時候，聞一多給妻子高孝貞訴苦。

在聞一多寫於一九三七年十月二十三日的一封信裡，聞一多只是說不方便飲用茶水。

十月二十六日所寫的信就完全是另一番面貌了。

「早上起來，一毛錢一頓的早飯，是幾碗冷稀飯，午飯晚飯都是兩毛一頓，名曰兩菜一湯，實只水煮鹽拌的冰冰冷冷的白菜蘿蔔之類，其中加幾片肉就算一個葷……至于茶水更不必提了。公共的地方預備了幾瓶開水，一壺粗茶，渴了就對一點灌一杯，但常常不是沒有開水就是沒有茶。自己未嘗

不想買一個茶壺和熱水瓶，但買來了也沒有用，因為並沒有人給你送開水來。」

開水與茶，不可兩得。在今天看來，簡直難以想像，聞一多說：「原來希望到南嶽來，飲食可以好點，誰知道比長沙還不如。還是一天喝不到一次真正的開水＊。至于飯菜，真是出生以來沒有嘗過的。飯裡滿是沙，肉是臭的，蔬菜大半是奇奇怪怪的樹根草葉一類的東西。一桌八個人共吃四個荷包蛋，而且不是每天都有的。……今天和孫國華（清華同事，住北院）上街，共吃了廿個餃子，一盤炒雞蛋，一碗豆腐湯，總算開了葷。」

一九三七年十一月十六日，在致高孝貞的信中，聞一多說自己終於喝上了茶。「我這裡一切都好，飲食近也改良了。自公超來，天天也有熱茶喝，因他有一個洋油爐子。」葉公超時任西南聯大外文系主任兼北大外文系主任，是一位過日子非常講究的教授。當然，也比天天哭窮的聞一多腰包鼓。

南遷昆明途中，師生記錄了許多沿途的當地民歌，其中就有採茶歌。

聞一多「喊茶」也有更早的紀錄。

一九二二年十月二十八日，他在家書裡講，自己所讀的美國學校不錯，但大家日子過得寒酸。

「我們三人每天只上飯館吃一次飯，其餘一頓飯就買塊麵包同一盒乾魚，再加上一杯涼水，塞上肚子便完了。」

在一九二三年五月七日的家書裡，聞一多已經受夠了喝涼水的日子，忍不住要討茶了。

久不嘗中國茶，思念至極。此處雖可買，然絕無茶味也，今夏來美同學經滬時，望託帶泰豐罐頭茶葉數罐。如一人不便攜帶，即託必經芝城者數人若孔繁祁、万重、吳景超、梅貽寶或顧毓琇者皆可也。

梁實秋到美國後，與聞一多講，你在異鄉沒茶喝，在國內的郭沫若則是以茶充饑。留美學生中，胡適之開始也是以涼水伴西餐，過了很長一段沒有茶喝的日子，一年後，其日記中才有喝龍井、會老友的記載。

回國後就不一樣了，社團學派多，他們隔三差五就在一起茶敘，談文學，聊思想，討論中國的未來。這些文人雅集，被日本入侵全部打散，喝茶從此變得艱難。

一九三八年六月二十七日，聞一多在給高孝貞的信裡再次吐槽沒有茶吃。有茶吃，就算開葷！

快一個月了，沒有吃茶，只吃白開水，今天到夢家那裡去，承他把吃得不要的茶葉送給我，回來在飯後泡了一碗，總算開了葷。本來應該戒菸，但因菸不如茶好戒，所以先從茶戒起。

———

*開茶，一般指普洱茶的開茶，即還原初製茶（盡量保持條索完整）的過程。

你將來來了，如果要我戒菸，我想，為你的原故，菸也未嘗不能戒。

高孝貞到昆明後，自己製作香菸滿足丈夫的需求。她對丈夫說：「你一天那麼辛苦勞累，別的沒有什麼可享受的，就是喝口茶、抽根菸這點嗜好。為什麼那麼苛苦自己，我不同意，再困難也要把你的菸茶錢省出來。」後來沒錢時，高孝貞在農村集市上購買了一些嫩菸葉，噴上酒和糖水，切成菸絲，再滴幾滴香油，耐心地在溫火上略加乾炒，製成一種色美味香的菸絲。聞一多把它裝在菸斗裡，試抽幾口非常滿意，讚不絕口，常常美滋滋地向朋友介紹：「這是內人親手為我炮製的，味道相當不錯啊！」

想必在以下這段場景中，聞一多抽的就是夫人菸！

七點多鐘，電燈已經亮了，聞一多穿著深色長衫，抱著幾年來鑽研所得的大疊大疊的手稿抄本，昂然走進教室。學生們起立致敬又坐下之後，聞一多也坐下了；但並不馬上開講，卻慢條斯理地掏出紙菸匣，打開來對著學生和藹地一笑：「哪位吸？」學生們笑了，自然不會有誰真的接受這紳士風味的禮讓。于是，聞一多自己點了一支，長長地吐出一口煙霧後，用非常舒緩的聲腔念道：「痛——飲——酒——，熟讀——《離騷》——，方得為真——名——士！」

## 茶館小調

昆明茶館滋養了很多人，汪曾祺、何炳棣等西南聯大的學生多有回憶泡茶館的美好經歷，這是茶館的一面。茶館的另一面，卻是另一種世態。流行昆明的〈茶館小調〉，展現了茶館在政治空間擠壓下的世道與人心。與老舍的《茶館》傳達的意思一樣：莫談國事。

晚風吹來天氣燥呵，

東街的茶館真熱鬧，

樓上樓下客滿座呵，

「茶房！開水！」叫聲高，

杯子碟兒叮叮噹噹

叮叮噹噹叮叮噹噹

瓜子殼兒辟辟拍啦

辟辟拍啦滿地拋呵

有的談天，有的吵，

有的苦惱，有的笑！

有的談國事呵，

有的就發牢騷。

只有那茶館的老闆膽子小，

走上前來細聲細語說得妙，

細聲細語說得妙：

諸位先生！生意承關照，

國事的意見千萬少發表，

談起了國事容易發牢騷呵，

引起了麻煩你我都糟糕，

說不定一個命令你的差事就撤掉，

我這小小的茶館貼上大封條，

撤了你的差事來不要緊呵，

還要請你坐監牢。

最好是今天天氣哈哈哈哈哈！

喝完了茶來回家去，

睡一個悶頭覺，

睡一個悶頭覺（唔）

哈哈哈哈！哈哈哈哈！

滿座大笑，

老闆說話太蹊蹺，

悶頭覺睡夠了，

越睡越糊塗呀，

越睡越苦惱呀，

倒不如乾脆大家痛痛快快的談清楚，

把那些壓迫我們，

剝削我們，不讓我們自由講話的混蛋，

從根鏟掉！

倒不如乾脆大家痛痛快快的談清楚，

把那些壓迫我們剝削我們不讓我們自由講話的混蛋，

從根鏟掉！

〈茶館小調〉流傳甚廣，王笛在專著《茶館：成都的公共生活和微觀世界：一九〇〇─一九五〇》

裡，把小調的署名權給了聞一多。雲南大學中文系已故教授趙仲牧就在昆明茶館裡聽過〈茶館小調〉。他回憶說：

一九四九年十二月以前，有些茶鋪貼上「休談國事」的條幅，〈茶館小調〉也應運而生，但怎能禁止得了大學生和知識階層談論「國事」和「天下事」。十二月以後，青雲街茶舍裡的條幅不見了，〈茶館小調〉也過時了，但暢談「國事」和「天下事」卻另有一種無形的禁忌。

來昆明報考雲南大學的趙仲牧，親歷著名的「一二‧一」運動。一九四六年七月十一日李公樸遇刺後，聞一多於七月十五日在雲大至公堂做紀念李公樸的演講，即「最後一次演講」，趙仲牧當時就在現場。

〔李聞事件〕給青雲街西頭的茶客帶來一股憤怒激昂的情緒。一九四八年八月，我是即將畢業的高中生，隨同一批大學生搬進會澤樓，行李鋪在樓板上，大家席地而睡。最初氣氛並不緊張，可以自由出入，白天三三兩兩走出東大門，逛逛街，或者步入校門外的茶鋪，喝杯清茶，小聲地談論時局。

對青雲街以及周邊的茶館，趙仲牧後來總結說：「由于讀書人卻步，青雲街西頭的茶舍生意清淡，任其自生自滅。」多年後，他從瀋陽回到昆明，這一帶的茶館更是少得可憐。即便是零星存在的茶館，也早已物是人非。

我這一代和上代的知識分子，歷經了無數次的戰爭：軍閥混戰，北伐戰爭，抗日戰爭，大軍過江入滇。又歷經了無數次的政治運動：思想改造，反右鬥爭，「拔白旗」，「反右傾」，「文大革命」……老一代凋零了，一九五八年劉文典故去，張若銘輕生。「文革」中湯鶴逸、葉德均、江逢僧相繼謝世，劉堯民挨批鬥後因心血管病突發而死，李廣田投身于蓮花池……校園內和青雲街頭再也看不見他們的身影了。中學和大學的同班同學，由于「階級鬥爭為綱」和歷次政治運動，英年早逝者有之，壯年棄世者也有，嘗盡人生坎坷者更是不乏其人。進入九〇年代，連我輩也垂垂老矣。青雲街的石頭路面和西頭的茶舍，已不知去向。

近些年來，得益於普洱茶的時興，翠湖周邊又開了許多茶館。我也經常會與友人去那裡喝喝茶，看看書，去那些先生曾經走過的地方緬懷一番，那個時代形成的風範，令人無比嚮往。

在聞一多老家浠水的聞一多紀念館周邊，有「清泉梵響」、「陸羽茶泉」、「羲之墨沼」、「風頂當空」等浠水八景之中的四景，也算是為這位愛茶人留了念想。

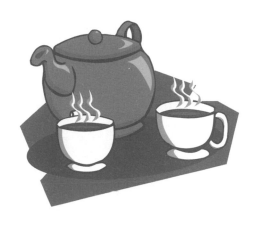

# 郁達夫
## 人間有茶便銷魂

郁達夫（一八九六─一九四五）自己愛喝茶，還要讓筆下人物走到哪兒都有茶喝。

他端起茶杯，筆下人物也端起茶杯。

他放下茶杯，筆下人物也放下茶杯。

他喝完茶出門，故事也到了尾聲。

別人寫茶的清淡，他寫茶的欲望。

別人寫泡茶館的閒適，他寫泡茶館之人的懶散。

別人寫山中茶的野趣，他寫山中茶的逍遙。

# 杭州四美

上月途經杭州，由陳玉興兄做東，到西湖邊的湖畔居吃茶。此地可賞西湖最佳景，去年聚會也是在湖畔居。話事人＊樓明兄天天在這裡接客，他又一次為我們斟茶沖藕粉講典故，走了還不忘送東西，龍井太貴，不好意思拿，倒是帶了點西湖藕粉回家，當早點吃了幾回。

當時同在的馮皓感慨地說，從一個產好茶的地方，去到另一個產好茶的地方。從雲南到江南，我來往的愈發頻繁。原因也無他，江南依舊是中國當下茶與茶人最活躍的區域。

在座有位仁兄是富陽人，見我是位寫茶的作家，便說起他家鄉的名人郁達夫。的確，郁達夫不僅是一位作家，還是一位茶人，當然，也愛藕粉。

賞西湖，坐茶室，飲龍井，吃藕粉，被生活大家梁實秋總結為「四美」，在杭州，這「四美」是許多人的生活常態，只是少了梁實秋、郁達夫他們的影響力罷了。

一九八三年，病中的巴金來到杭州，當喝著龍井茶，聞到桂花香時，他用四川話大聲說：「這就是郁達夫《遲桂花》寫到的場景啊。」

說著，她就走近了桌邊，舉起茶碗來請我喝茶。我接過來喝了一口，在茶裡又聞到了一種實在是令人欲醉的桂花香氣。掀開了茶碗蓋，我俯首向碗裡一看，果然在綠瑩瑩的茶水裡散點

著有一粒一粒的金黃的花瓣。則生以為我在看茶葉，自己拿起了一碗喝了一口，他就對我

說：

「這茶葉是我們自己製的，你說怎麼樣？」

「我並不在看茶葉，我只覺這觸鼻的桂花香氣，實在可愛得很。」

「桂花嗎？這茶葉裡的還是第一次開的早桂，現在在開的遲桂花，才有味哩！因為開得遲，所

以日子也經得久。」

「是的，我一路上走來，在以桂花著名的滿覺隴裡，倒聞不著桂花的香氣。看看兩旁的樹

上，都只剩了一簇一簇的淡綠的桂花托子了，可是到了這裡，卻同做夢似地，所聞吸的盡是

這種濃豔的氣味。老翁，你大約是已經聞慣了，不覺得什麼罷？我……我……」

說到了這裡，我自家也忍不住笑了起來。則生儘管在追問我，「你怎麼樣？你怎麼樣？」到

了最後，我也只好說：

「我，我聞了，似乎要起性欲衝動的樣子。」

《遲桂花》是郁達夫寫的小說，他在裡面說喝茶喝得有性欲，簡直是發前人之所未發。小說閃回的場景，是郁達夫患肺病，從上海到杭州療養，他選在了盛產龍井的翁家山，喝著龍井，把小說寫了，與王映霞把戀愛也談了。這方面，他真正是對得起自己讀過的那些才子佳人小說。

在郁達夫的小說裡，茶房是出現得比較頻繁的詞語。茶房就是開水房之類的，旅社都有，只是別人往往淡化了茶，只談開水。但郁達夫不一樣，他不僅自己愛喝茶，還要讓筆下人物走到哪兒都有茶喝。他端起茶杯，筆下人物也端起茶杯。他放下茶杯，筆下人物也放下茶杯。他喝完茶出門，故事也到了尾聲。

一九二六年十一月四日，郁達夫記事：「寫完《迷羊》三〇〇〇，去茶樓飲茶。」

在廣州擔任中山大學教授及出版部主任期間，郁達夫三天兩頭去茶樓喝茶，陸園、水亭、西關十八甫、寶漢茶寮、城隍廟、妓院……喝茶會友，喝茶消愁……

一九二七年到上海，生活有所改善。

一九二七年一月一日，郁達夫記事：「在家燒煮龍井。」

一月三日，「起火燒茶，寫了三頁文章」。郁達夫心情不錯，抄了一首詞：

起火燒茶，聽低聲賣花。留住賣花人問，紅杏下，是誰家？兒家花肯賒，卻憐花瘦些。花瘦關卿何事，且插朵，玉搔斜。

五日，起火煮茶，看稿。

十五日，約王映霞喝酒吃茶。那是他一生中最煎熬也最快樂的日子。

## 富陽茶蟑螂

郁達夫的老家浙江富陽是一個產茶地，出過不少名茶。

當地民謠這樣唱：

富陽江之魚，富陽山之茶。魚肥賣我子，茶香破我家。採茶婦，捕魚夫，官府拷掠無完膚。富陽山，何日摧！富陽江，何日枯？山摧茶亦死，江枯魚始無。于戲，山難摧，江難枯，我民不可蘇！

誰不說家鄉好。只有富陽江的茶與魚，好到讓官員年年霸占。在他們的大肆掠奪下，守著茶與魚的民眾既靠不了山，也依不了江。在民不聊生的現實下，魚與茶再也不是驕傲。

郁達夫家靠近江邊，在一個停靠碼頭上，這裡開有茶館。他幼年時，經常到茶館喝茶玩耍，是一個標準的熊孩子。這讓他的老母親很著急，學不了孟母，只有給他訓誡：要好好讀書，不得入茶

店做「蟑螂」。

蟑螂，這裡特指一些百姓，他們「既無恒產，又無恒業，沒有目的，沒有計劃，只同蟑螂似地在那裡出生，死亡，繁殖下去」。

郁達夫說，「蟑螂」不外乎在兩處地方：一處是三個銅子一碗的茶店，一處是六個銅子一碗的小酒館。他們在那裡從早晨坐起，一直可以坐到晚上排門的時候；討論柴米油鹽的價格，傳播東鄰西舍的新聞，為了一點不相干的細事可以爭論半天。

在富陽這個小縣城裡，茶店、酒館有五、六十家之多。「蟑螂，就家裡可以不備面盆手巾，桌椅板凳，飯鍋碗筷等日常用具，而悠悠地生活過去了。離我們家裡不遠的大江邊上，就有這樣的兩處蟑螂之窗。」

「坐對當窗木，看移三面陰」，一個人可以靜觀光陰一寸寸移動，在文學家看來是不得了的閒情逸致。

這是茶館裡的懶人，郁達夫不喜歡。他更喜歡當閒人，像段成式那樣閒得發慌，數著樹影玩，子佳人在側，寫詩歌、小說都多了動力。「杭州自古是佳麗的名區，而西湖又是可以比得西子的銷魂

## 三城茶館

郁達夫從家鄉到了杭州後，非常喜歡那裡，在大自然裡喝茶、飲酒、讀書。有好風景看，有才

之窟」，鄉下人的志忑，慢慢被美好的景致打散了。

「我從鄉下人初到杭州，而又同大觀園裡的香菱似的，剛在私私地學做詩詞，一見了這一區假山盆景似的湖山，自然快活極了，日日和那位老秀才及第二位哥哥喝喝茶，爬爬山。」翁家山有好龍井，是詩人最喜歡去的地方。

杭州的茶館也是極好的。「湧金門外臨湖的頤園二雅園的幾家茶館，生意興隆，座客常常擠滿。而三雅園的陳設，實在也精雅絕倫，四時有鮮花的擺設，牆上門上，各有詠西湖的詩詞屏幅聯語等貼的貼掛的掛在那裡。並且還有小吃，像煮空的豆腐乾、白蓮藕粉等，又是價廉物美的休閒食品。」

今天去杭州逛茶館，許多地方都保留了民國時期的擺設，有些甚至比以前更加精緻。上海則不同，「洋場米貴，狹巷人多，以我這一個窮漢，夾雜在三百六十萬上海市民的中間，非但汽車、洋房、跳舞、美酒等文明的洪福享受不到，就連吸一口新鮮空氣，也得走十幾里路」。所以，郁達夫筆下的〈上海的茶樓〉也是不同的。

上茶館裡去解決的事情。第一是是非的公斷，即所謂吃茶；第二是拐帶的商量，女人跟人逃走，大半是借茶樓為出發地的；第三，總是一般好事的人去消磨時間。所以上海的茶樓，若沒這一批人的支持，營業是維持不過去的，而全上海的茶樓總數之中，以專營這一種營業的茶店居五分之四；其餘的一分，像城隍廟裡的幾家，像小菜場附近的有些，總是名副其

實，供人以飲料的茶店。

我去蘇州的時候，轟懷宇帶我逛了許多茶館，後來我寫了〈蘇州喝茶的形態〉。所住地方為玄妙觀對面的一家酒店，我後來才知道，我去過的那些喝茶的地方，隨園啊，玄妙觀啊，郁達夫也去過。郁達夫在蘇州遊歷時，剛開始抱怨找不到吃飯處，卻發現一家「錦帆榭」的茶館有著不俗的氣場，就到那裡喝茶。不過，這都不是蘇州最有名的茶館。蘇州最有名的茶館有三個：雅聚、望月、玉樓春。有人作了副上聯：「雅聚玉樓春望月」。那麼多年過去了，茶館訪客換了一波又一波，下聯還是沒有人對出。現在的蘇州隨園主人，是「蘇州病人」，他就住在平江路，終日飲酒吃茶。

郁達夫在玄妙觀發現了一些自己覺得有趣的現象：

我只覺得玄妙觀裡的許多茶館，是蘇州人的風雅的趣味的表現。

早晨一早起來，就跑上茶館去。在那裡有天天遇見的熟臉。對于這些熟臉，有妻子的人，覺得比妻子還親而不狎，沒有妻子的人，當然可把茶館當作家庭，把這些同類當作兄弟了。大熱的時候，坐在茶館裡，身上發出來的一陣陣的汗水，可以以口中咽下去的一口口的茶去填補。

茶館內雖則不通空氣，但也沒有火熱的太陽，並且張三李四的家庭內幕和東洋中國的國際閒

談，都可以消去逼人的盛暑。天冷的時候，坐在茶館裡，第一個好處，就是現成的熱茶。除

茶喝多了，小便的時候要起冷痙之外，吞下幾碗剛滾的熱茶到肚裡，一時卻能消渴消寒。貧

苦一點的人，更可以藉此熱饑。若茶館主人開通一點，請幾位奇形怪狀的說書者來說書，風

雅的茶客的興趣，當然更要增加。有幾家茶館裡有幾個茶客，聽說從十幾歲的時候坐起，坐

到五六十歲死時候止，坐的老是同一個座位，天天上茶館來一分也不遲，一分也不早，老是

在同一個時間。非但如此，有幾個人，他自家死的時候，還要把這一個座位寫在遺囑裡，要

他的兒子天天去坐他那一個遺座。

近來百貨店的組織法應用到茶業上，茶館的前頭，除香氣烹人的「火燒」、「鍋貼」、「包

子」、「燒山芋」之外，並且有酒有菜，足可使茶客一天不出外而不感得什麼缺憾。像上海

的青蓮閣，非但飲食俱全，並且人肉也在賤賣，中國的這樣文明的茶館，我想該是二十世紀

的世界之光了。所以盲目的外國人，你們若要來調查中國的事情，你們只須上茶館去調查就

是，你們要想來管理中國，也須先去徵得各茶館裡的茶客的同意，因為中國的國會所代表

的，是中國人的劣根性無恥與貪婪，這些茶客所代表的倒是真真的民意哩！

不過這樣的牢騷話，很快就在隨園被吃茶美人的姿態打散了，當然，以茶撩妹，是一個根深蒂

固的傳統，只不過在郁達夫身上，更明顯一些。在福州，他不也是吃完茶，就去看福州女孩那白花

花的大腿去了麼。

蘇州人把坐茶館這種行為，形象地比喻成「孵茶館」，意思就是茶客像老母雞孵蛋一樣，坐在那裡一動不動。

范煙橋在《茶煙歇》裡總結說：「蘇州人喜茗飲，茶寮相望，座客常滿，有終日坐息于其間不事一事者。雖大人先生亦都紆尊降貴入茶寮者，或目為群居終日，言不及義。其實則否，實最經濟之交際場、俱樂部也。」

聶懷宇把茶引發的種種現象稱為「文化經濟聯合體」，和范煙橋所說其實是一個意思。

郁達夫偏愛綠茶，尤其是龍井。對其他茶，他飲用得少。郁達夫說武夷山茶用來醒酒醒腦最好，這是私人經驗，郁達夫這樣常醉之人，少不了用茶水沖刷身體。胡適之醒酒的經驗是，晚上沖壺茶涼著，醒來猛喝。梁實秋的醒酒經驗是別人教授的，酒後吃泡功夫茶，全身通泰。

閩茶半出武夷，就是不是武夷之產，也往往借這名山為號召。鐵羅漢，鐵觀音的兩種，為茶中柳下惠，非紅非綠，略帶赭色；酒醉之後，喝它三杯兩盞，頭腦倒真能清醒一下。其他若龍團玉乳，大約名目總也不少，我不戀茶嬌，終是俗客，深恐品評失當，貽笑大方，在這裡只好輕輕放過。

# 茶中逍遙

我特別喜歡郁達夫的一篇小文〈半日的遊程〉，真正是有宋人唐庚「山靜似太古，日長如小年」的妙境，唐庚亦是愛茶人，寫有〈鬥茶記〉。

等老翁將一壺茶搬來，也在我們邊上的石條上坐下，和我們攀談了幾句之後，我才開始問他說：「久住在這樣寂靜的山中，山前山后，一個人也沒有得看見，你們倒也不覺得怕的麼？」

「怕啥東西？我們又沒有龍連（錢），強盜綁匪，難道肯到孤老院裡來討飯吃的麼？」我們一面喝著清茶，一面只在貪味著這陰森得同太古似的山中的寂靜，不知不覺，竟把擺在桌上的四碟糕點都吃完了，老翁看了我們的食欲的旺盛，就又推薦著他們自造的西湖藕粉和桂花糖說：「我們的出品，非但在本省口碑載道，就是外省，也常有信來郵購的，兩位先生沖一碗嘗嘗看如何？」

「真靜啊！」

大約是山中的清氣，和十幾里路的步行的結果吧，那一碗看起來似鼻涕，吃起來似泥沙的藕粉，竟使我們嚼出了一種意外的鮮味。等那壺龍井芽茶，沖得已無茶味，而我身邊帶著的一

封綰盤牌也只剩了兩支的時節，覺得今天是行得特別快的那輪秋日，早就在西面的峰旁躲去了。谷裡雖掩下了一天陰影，而對面東首的山頭，還映得金黃淺碧，似乎是山靈在預備去赴夜宴而鋪陳著濃妝的樣子。我昂起了頭，正在賞玩著這一幅以青天為背景的夕照的秋山，忽所見耳旁的老翁以富有抑揚的杭州土音計算著賬說：「一茶，四碟，二粉，五千文！」

我真覺得這一串話是有詩意極了，就回頭來叫了一聲說：

「老先生！你是在對課呢，還是在做詩？」

他倒驚了起來，張圓了兩眼呆視著問我：

「先生你說啥話語？」

「我說，你不是在對課麼？三竺六橋，九溪十八澗，你不是對上了『一茶四碟，二粉五千文』了麼？」說到了這裡，他才搖動著鬍子，哈哈的大笑了起來，我們也一道笑了。付賬起身，向右走上了去理安寺的那條石砌小路，我們倆在山嘴將轉彎的時候，三人的呵呵呵呵的大笑的餘音，似乎還在那寂靜的山腰，寂靜的溪口，作不絕如縷的迴響。

一旦入了城，在茶館「莫談國事」是那一代人共有的認知：

臉上畫著八字鬍鬚，身上穿著披開的洋服，有點像外國人似的革命黨員的畫像，印在薄薄的

有光洋紙之上，滿貼在茶坊酒肆的壁間，幾個日日在茶酒館中過日子的老人，也降低了喉嚨，皺緊了眉頭，低低切切，很嚴重地談論到了國事。

# 陶行知

## 鮮為人知的茶葉教育

著名教育家陶行知（一八九一─一九四六）在推廣生活即教育時，在曉莊鄉村師範學校有過一段鮮為人知的茶葉實踐。

一百年前，陶行知在哥倫比亞大學求學，師從杜威等名師。一九一七年回國後，在國立東南大學任教授。十年後，他脫下西裝，告別城市，來到郊區，穿上布衣草鞋，創辦了曉莊鄉村師範學校。

學校所在地，有一片茶園，陶行知將其改造後命名為「中心茶園」，之後這個中心茶園便成為學校的重要活動，列入曉莊鄉村師範學校的二十六項重要事務之中。中心茶園裡設有書報、棋牌，為師生，也為當地農民服務，有點今天所謂社區茶館的意思，陶行知親自指導。

在中心茶園，陶行知寫了一副流傳至今的對聯：「嘻嘻哈哈喝茶／嘰嘰咕咕談心」。在當時，那裡經常出現的情景是，西裝革履的訪客對面坐著一位蓑衣斗笠的農夫。距離彈琴人不遠處，真有好多牛馬豎著耳朵聽。陶行知請牛聽琴，還與牛同眠。

校舍不足，學生被分配到農家，陶行知也經常在農家住，有一次他醒來發現身邊睡著一頭牛。因為牛是農家之友，沒有牛，我們哪裡來的飯吃呀？」

他對牛有感情，說：「吾鄉稱績溪人為績溪牛，人以為侮辱，我以為尊敬。

老百姓在家喝茶，都是單獨行為，把農民與學生集中在一起喝茶，就不一樣了。晚飯後，茶會鑼鼓聲一響，農夫、學生、老師從四面八方匯集到茶館，學生教農民識字，農民教學生生產知識。

來這裡喝茶的莊稼人，把自己的務農調子哼出來，陶行知稍微整理，就變成了校歌。

曉莊鄉村師範學校的校歌〈鋤頭歌舞〉是這麼唱的：

手把個鋤頭鋤野草呀！鋤去野草好長苗呀！綺呀海，雅荷海。鋤去野草好長苗呀！綺呀海，雅荷海。鋤頭底下有自由呀！綺呀海，雅荷海。鋤頭底下有自由呀！

五千年古國要出頭呀！鋤頭底下有自由呀！綺呀海。

雅呀海，綺荷海。

天生了孫公做救星呀！喚醒鋤頭來革命呀！綺呀海，雅荷海。喚醒鋤頭來革命呀！雅荷海，綺呀海。革命的成功靠鋤頭呀！鋤頭鋤頭要奮鬥呀！綺呀海，雅荷海。鋤頭鋤頭要奮鬥呀！

雅荷海，綺呀海。

這首歌很有生命力，一九九〇年，在鄉村都還有人哼哼呢。

在曉莊鄉村師範學校，與教學相關的二十六項重要事務裡，還有「耕牛比賽」、「鐮刀舞表演」、「蓑衣舞表演」。為此，陶行知還寫了一副對聯：「和馬牛羊雞犬豕做朋友／對稻粱菽麥黍稷下功夫」。

南京北郊的曉莊以前叫「小莊」，陶行知改了一個字，他還把「老山」改為「勞山」，取勞力上勞心，日出而作之意。他的招生條件也蠻切合農村實際，要「拿得起鋤頭的男人，倒得了馬桶的女生」，那些倒得了馬桶的女生後來連蛇都敢捉。

他不歡迎少爺、小姐、小名士、書呆子、文憑迷。

學校廚房被陶行知命名為「食力廳」，他還將廁所稱為「黃金世界」，把圖書館命名為「書呆子莫來館」，把禮堂稱呼為「犁宮」……

我們沒有教室，沒有禮堂，但我們的學校是世界上最偉大的，我們要以宇宙為學校，奉萬物為宗師。藍色的天是我們的屋頂，燦爛的大地是我們的屋基。我們在這偉大的學校裡，可以得著豐富的教育。

陶行知是徽州歙縣人，而徽州是中國最重要的茶產地，對家鄉的土特產──茶，他非常喜歡。

陶行知說：「我們徽州的土產本來不錯，你看朱晦庵、江慎修、戴東原諸位鄉先賢，哪一位不是土產」、「譬如茶葉是家鄉的土產，我們徽州人是沒有不喜歡喝徽州茶的」。

陶行知在一九二七年寫有〈給徽州同鄉的公開信〉，裡面熱情地謳歌「我們徽州，山水靈秀，氣候溫和，人民向來安居樂業，真可謂之世外桃源」。他稱徽州是東方瑞士，要求徽州人起來為徽州做一個通盤的籌劃，建設和保護徽州萬年不拔之基，「不辜負新安大好山水」。

明清以來，徽州取代了江南，成為中國茶業的重鎮。陶行知寫過一首〈毛峰茶詩〉：「茶吞黃山雲霧質，水吐漕溪草木香。來客若是玉川子，多喝一碗又何妨。」

同是徽州人的胡適是茶商之子，他與陶行知不僅是同鄉，還同年出生，在美國讀同一個學校，且都是杜威的學生，當然也都是茶迷。胡適在美國讀書期間，多次寫信回家請母親幫忙寄茶葉，只是不知道有無與陶行知分享。

但陶行知這個名字，與胡適有關。陶行知最早叫「陶知行」，這個名字來源於王陽明的「知行合

一〕學說。「社會即學校」、「生活即教育」則來源於杜威的「學校即社會」、「教育即社會」。但胡適建議他說，你善於顛倒概念，為何不叫「陶行知」呢。胡適則自己把「胡適之」的「之」去掉。

後來，陶行知寫了〈行是知之始〉，從此更名為「陶行知」。

陶行知愛喝茶，也喜歡用茶來喻物。他要求解放兒童時間時說：「現在一般學校把兒童的時間排得太緊，一個茶杯要有空位方可盛水。」

陶行知很看好茶館教育，多次說茶館對教育的影響。

社會即學校，要利用一切可能的資源來提高人民的知識水準。

「有這種思想，便可利用廟宇、茶館和每一個可能空的地方作為讀書班、討論群組，等等。我們的原則是盡可能少占用房屋。那個地方沒有房間可利用，就可以到樹蔭下去學習。較大集會可以在露天舉行。

這個天然的大禮堂，實在是非常宏偉壯麗的。青天當做我們的屋頂，祖國的大地當做我們的地板，燦爛的群星守護著的月亮，則是為我們服務的明燈。」

有人不解，一個大教授，怎麼跑到鄉村去與農民打成一片，而不是在大學做教育？陶行知說，中國以農業立國，農村人口占全國的八五％。平民教育是到民間去的運動，就是到鄉下去的運動。

他的宏願是，「改造一百萬個鄉村」，「為三萬萬四千萬農民燒心香」。

隨時隨地教育，「大眾教育用不著花幾百萬幾千萬來建造武漢大學那皇宮一般的校舍。工廠、農

村、店鋪、家庭、戲台、茶館、軍營、學校、廟宇、監牢都成了大眾大學的數不清的分校。客堂、灶披、曬台、廁所、亭子間裡都可以辦起讀書會、救國會、時事討論會。連墳墓也可以做我們的課堂」。

陶行知為一家茶館撰寫的對聯為：「為農民教育之樞紐／是鄉村社會的中心」。也因為，茶館有著流動的民眾。

「在這些地方，每次我們都遇得著一大群的人，今天的一群不見得就是昨天的一群。也有茶迷、戲迷是天天上同一的茶館，進同一的戲園而且還有一定的時候。我們也要抓住這些地方施以有意義的教育。車站上的展覽，碼頭上的壁報，電影院的新知識的插片，茶館裡說書的革新，戲園裡小丑說白的諷刺，市集上的公共演講表演，都是流動教育的可以行動的例子。」

王笛寫有《茶館》一書，討論了一九〇〇至一九五〇年成都茶館對民眾的影響，唐德剛與汪曾祺都談到抗戰期間他們在重慶與昆明茶館學習的情景，這些都印證了陶行知的茶館教育可行。

陶行知這種獨特的教育方式，在今天已找不到蹤影，也不知道今天的曉莊鄉村師範學校裡那片中心茶園還在不在？

# 汪曾祺
## 我的學問都來自泡茶館

魯迅是冷峭的高山，不經歷滄桑世事難以明瞭。胡適是開滿鮮花的平原，讓人隨時隨地都能從他那裡獲得如沐春風之感。汪曾祺（一九二〇－一九九七）是精緻的園林，有小橋流水、亂石橫空、修竹茅屋、野菜清茶、鍋碗瓢盆，讓人覺得親切。他一生慢悠悠的，畫幾幅畫，寫幾個字，炒幾個小菜，喝口濃茶，寫寫文章。多少年之後，我們才知道，這叫小日子了。

# 泡茶館，做學問

江南人馮時可入雲南時，看滇西清泉，感歎此地蒼山洱海為絕美之境，但寺無好茶，辜負了大好的日月。同是江南人，徐霞客則在雲南發現了獨特的飲茶風範。徐霞客是一六三八年農曆五月初十進入雲南的，近兩年時間裡，他東至曲靖，西至騰衝，北到麗江，南到建水，中到昆明（他寫有〈遊太華山記〉，太華山又稱碧雞山，昆明人習慣稱西山，今山上有徐霞客雕像）。四十多萬字的《徐霞客遊記》，有四○％的篇幅留給了雲南，在十三篇〈滇遊日記〉中，徐霞客多次提到其在「茶房」中度過，以及與僧俗多人喝茶的經歷。

一六三九年三月十三日的大理感通寺，杜鵑盛開，鮮豔燦爛，「中庭院外，喬松修竹，間以茶樹」，正是採茶時節。徐霞客的運氣一向不錯，他喝到了大名鼎鼎的「感通茶」，他的評價是「茶葉頗佳」。同年八月十一日，在鳳慶龍泉寺，他不僅喝到了好茶，還吃到茶點雞㙡松子。八月十四日，也在鳳慶，梅姓老人煎太華茶款待他。至今滇紅之鄉鳳慶還流傳著他與駱家大小姐美麗的愛情故事。多年後，他的同鄉人汪曾祺，在茶裡找到了另一個樂園。他直言不諱地說，自己的學問與才情是在昆明茶館裡泡出來的。

泡茶館對聯大學生有些什麼影響？答曰：第一，可以養其浩然之氣。聯大的學生自然也是賢

愚不等，但多數是比較正派的。那是一個污濁而混亂的時代，學生生活又窮困得近乎潦倒，但是很多人卻能自許清高，鄙視庸俗，並能保持綠意蔥蘢的幽默感，用來對付惡濁和窮困，並不頹喪灰心，這跟泡茶館是有些關係的。第二，茶館出人才，並不是窮泡，除了瞎聊，大部分時間都是用來讀書的。聯大圖書館座位不多，宿舍裡沒有桌凳，看書多半在茶館裡。聯大同學上茶館很少不挾著一本乃至幾本書的。不少人的論文、讀書報告，都是在茶館寫的。有一年一位姓石的講師的「哲學概論」期終考試，我就是把考卷拿到茶館裡去答好了再交上去的。聯大八年，出了很多人才。研究聯大校史，搞「人才學」，不能不瞭解解聯大附近的茶館。第三，泡茶館可以接觸社會。我對各種各樣的人、各種各樣的生活都發生興趣，都想瞭解瞭解，跟泡茶館有一定關係。如果我現在還算一個寫小說的人，那麼我這個小說家是在昆明的茶館裡泡出來的。

汪曾祺是一九三九年進入西南聯大讀書的，然而他曉課的時間比上課的時間多。學生曉課，有損老師尊嚴，系主任朱自清比較上火，經常點名，事後還會嚴厲批評曉課的學生。文學教授聞一多則睜一隻眼閉一隻眼，期末考試，照樣給汪曾祺高分，因為他確實有才。有一次，汪曾祺給人代寫文章交差，聞一多不知情，大聲評價說，這文章比汪曾祺寫得都好。

曉課的原因，一是為了讀書，二是為了喝茶。這種生活，昆明人叫「坐茶館」，汪曾祺按照北方

叫法稱之為「泡茶館」，「持續長久地沉浸其中，像泡泡菜似的泡在裡面」。泡茶館是聯大學生對當地茶生活的命名。因為他們往往在茶館待的時間更長，更久。

「從西南聯大新校舍出來，有兩條街，鳳翥街和文林街，都不長。這兩條街上至少有不下十家茶館。」汪曾祺住在民強巷，離他很近的一家茶館叫「廣發茶社」，是廣東人開的，他經常去，印象深刻，所以記得字號。

另一家茶館則是蔡元培、魯迅、周作人的紹興老鄉開的。汪曾祺等人囊中羞澀時，常打發學生中的紹興小老鄉去找店老闆借錢，到手之後，直奔南屏電影院。進入昆明茶館的，除了聯大學生，還有相士、「馬鍋頭」，做小買賣的商販，以及「唱圍鼓」的。與胡適、陳獨秀等人「打茶圍」不同，汪曾祺觀察昆明茶館裡的「唱圍鼓」和舒新城觀察成都茶館裡的「打圍鼓」表演的背後，都指向生存的壓力，茶館要藉此招徠生意，表演者要從中抽取利錢，維持生計。

在西南聯大，只有沈從文的課，汪曾祺從不逃，而沈氏對他也青睞有加，親自指導其小說寫作，幫忙聯繫發表文章，求人提供飯碗，師生間因此引出了一段佳話。在茶館裡，喝茶讀書之外，順手寫個文章，自然不在話下。

張恨水的《啼笑因緣》和巴金的《憩園》都是在茶泡中誕生的，汪曾祺說：「我這時才開始寫作，我的最初幾篇小說，即是在這家茶館裡寫的。茶館離翠湖很近，從翠湖吹來的風裡，時時帶有水浮蓮的氣味。」他說的這家茶館在文林街，大學二年級時，他常跟兩個外文系的同學泡在這家茶

館，「有時整整坐一上午，彼此不交語」。

抗戰時期，學生泡茶館似乎是一個常態。跟汪曾祺同年出生的唐德剛在重慶沙坪壩讀書時，也泡茶館，四年大學，他說「有一半的時間是在茶館裡喝『玻璃茶』喝掉的」。唐德剛觀察下的茶館生活如在眼前：

那些茶館都是十分別致的。大的茶館通常台前爐上總放有大銅水壺十來只；門後離邊，則置有溺桶一排七八個。在水壺與溺桶之間川流不息的便是這些蓬頭垢面、昂然自得的、二十歲上下的「大學者」、「真名士」。那種滿肚子不合時宜的樣子，一個個真都是柏拉圖和蘇格拉底再生，稍嫌不夠羅曼蒂克的，便是生不出蘇、柏二公那一大把鬍子。諸公茶餘溺後，伸縮乎竹椅之上，打橋牌則「金剛鑽」、「克魯伯」，紙聲颼颼；下象棋則過河卒子，拚命向前……無牌無棋，則張家山前，李家山后；飲食男女，政治時事……糞土當朝萬戶侯！乖乖，真是身在茶館，心存邦國，眼觀世界，牛皮無邊！

這群泡茶館的人看起來一副閒得發慌、虛度光陰的樣子。但唐德剛後來總結說：「筆者在海外教書，算來也二十多年。所參與的各種民族，各式各樣的學術討論會，也為數不少。但是那些『會』就很少比我們當年沙坪壩上的茶館 seminar 更有才氣，更富智慧。」

他認為當年那些才氣縱橫的沙坪壩舊友，本質上也是精英。唐德剛在這段茶館生活中，就總結出一大套治學方法，他頗為自得地說：「筆者之所以不憚煩，把自己這篇上不得台盤的茶館作文，也重敘了一大遍的道理，主要的是我覺得，我們那時沙坪壩茶館裡一群二十上下的臭皮匠所談的『學問』，似乎已經突破了胡適之先生所宣導的『治學方法』的框框了。」

唐德剛當年選修「文字學」，從一個「縣」字出發，最後寫出一篇〈中國郡縣起源考──兼論封建社會之蛻變〉，頗受顧頡剛的看重，顧氏也曾對他勉勵有加，要他「多治商史」。唐德剛是有本錢寫此文的，他晚年專攻口述史，成為一代大家，在史學上的成就自然非胡適可比。

# 昆明後聯大時期的茶館

林徽因描述昆明茶館道：

這是立體的構畫，
描在這裡許多樣臉
在順城腳的茶鋪裡
隱隱起喧騰聲一片。

各種的姿勢，生活

刻劃著不同方面：

茶座上全坐滿了，笑的，

皺眉的，有的抽著旱茶。

西南聯大舊址在今雲南師範大學，穿過一二一大街，走過文化巷，就到茶館林立的文林街，再

往下走，就是青雲街及翠湖周邊區域，雲南大學正門也在這裡。

比汪曾祺他們晚十年到昆明上學的趙仲牧等一批新學子，在雲南大學延續了西南聯大學生泡茶

館的風氣。

從一九四九年到一九五三年，整整四個年頭，除了偶爾涉足街東頭的茶鋪，聽聽滇戲清唱

外，街西頭幾家茶舍我幾乎是每日必到的常客。

大學生對「泊來品」頗感興趣，橋牌是泊來品，是一種高雅的智力遊戲，橋牌之戲是當時大

學生酷愛的娛樂之一。茶舍裡的小方桌很適合四個人圍坐打橋牌，兩開間的鋪面，往往在同

一時間擺開了好幾個橋牌的戰場。現代打橋牌用漢語叫牌，那時習慣用英語叫牌。下午或傍

晚，假如你在雲大東門外閒逛，老遠即可聽見 "one spade"（一鏟）、"two diamond"（兩個金

剛石）⋯⋯的聲浪，可算是四十年代末和五十年代初青雲街的一大特色。街西頭忽高忽低的洋叫牌聲，同街東頭震耳欲聾的滇劇鑼鼓聲，一洋一土，遙相呼應，形成了很有趣的文化反差。

趙仲牧說，青雲街西頭的茶舍是校園的擴展和課堂的延伸。雲大中文系的教授劉文典帶著濃重的地方口音在茶舍裡講解溫（庭筠）、李（商隱）詩。劉堯民講《詞與音樂》，張若銘談紀德。他感歎說：「抗戰後期和五十年代初期，青雲街的茶舍成了當時文化訊息的集散地。」

泡茶館的風險也是那代人共有的認識。汪曾祺觀察下的正義路茶館、老舍觀察下的北京茶館、聞一多的〈茶館小調〉，都有同一個警示：莫談國事。

趙仲牧回憶說：「一九四九年十二月以前，有些茶鋪貼上『休談國事』的條幅，〈茶館小調〉也應運而生，但怎能禁止得了大學生和知識階層談論『國事』和『天下事』。十二月以後，青雲街茶舍裡的條幅不見了，〈茶館小調〉也過時了，但暢談『國事』和『天下事』卻另有一種無形的禁忌。」

趙仲牧先生在青雲街茶館參與了「一二・一」運動的討論，又去聽了聞一多最後一次演講，他說「『李聞事件』給青雲街西頭的茶客帶來一股憤怒激昂的情緒」。但後來的茶館，「青雲街西段的氣氛變了，茶館和店鋪全都提前關門，街上靜悄悄不見一個人影。昏黃的路燈下，雲大東大門內外全是軍警和便衣，任何人均不准進也不准出，我只好離開青雲街。第二天凌晨，槍聲大作，眾多軍

警圍攻會澤院。『九・九』整肅事件之後，學生有的回家，有的下鄉，有的進了『夏令營』。青雲街西段的茶客稀少了，談笑聲和叫牌聲暫時歸於寂靜」。

又過了這麼多年，今天的學子還會上茶館嗎？

## 茶客汪曾祺

汪曾祺在大理寫過一副對聯：「蒼山負雪／洱海流雲」，給武夷山招待所寫的對聯則是「四周山色臨窗秀／一夜溪聲入夢清」，一派恬淡閒適。

這樣的地方，總是讓人忍不住要喝茶。楊麗萍、葉永青、野夫、普明一千人，在這裡玩出了一個下午茶。二〇一四年，我們受到邀請，來到大理辦了一場茶會，用高腳杯喝萃取的茶膏，彈吉他的是周雲蓬，講段子的是野夫。

汪曾祺喝茶不挑，青茶、綠茶、花茶、紅茶、沱茶、烏龍茶都入得口，喝茶的頻率也很高，一天要換三次葉子。但他對茶的品級是有要求的，好的留著喝，差的則用來煮茶葉蛋。他曾經謙虛地說自己對茶是外行，卻總結了一套標準，以為「濃、熱、滿三字盡茶理」。看起來，他年輕時泡茶館，多少也學了幾招。何況他喝茶是家傳的。

汪曾祺小時候觀察祖父用宜興砂壺泡龍井，再用細瓷小杯分茶飲用。那時，祖父一邊教讀《論

語》，一邊分茶給他喝。

一九四七年，汪曾祺在杭州喝過一次龍井之後，才知道水對於茶的重要性。這使他想起在昆明喝茶的愉快時光，「騎馬到黑龍潭，疾馳之後，下馬到茶館裡喝一杯泉水泡的茶，真是過癮」。他還批評鹽城的水不好，要接雨水存在缸裡以備泡茶之用。還說菏澤的水最不好吃，沒法泡茶喝。這大概跟胡適和聞一多在國外沒茶喝的感受一樣。照他的描述，這菏澤水還不如聞一多喝的白開水。汪曾祺不喜歡花茶，只喜歡老舍家的花茶。他還在蘇州東山「雕花樓」喝過新採的碧螺春，在湖南桃源喝過擂茶。

汪曾祺說「茶可入饌，製為食品」，這可能是他精通廚藝的一種自然聯想。不僅如此，他還動手煮過茶粥，自以為很好喝。但他覺得茶葉烤鴨子，有茶香而無茶味。想來，這跨界也不是那麼容易的。所以，茶歸茶，美食歸美食，汪曾祺自然很清楚界線在哪裡。

做菜要實踐。要多吃，多問，多看（看菜譜），多做。一個菜點得試燒幾回，才能掌握鹹淡火候。冰糖肘子、乳腐肉，何時炆軟入味，只有神而明之，但是更重要的是要富于想像。想得到，才能做得出。我曾用家鄉拌薺菜法涼拌菠菜。半大菠菜（太老太嫩都不行），入開水鍋焯至斷生，撈出，去根切碎，入少鹽，擠去汁，與香乾（北京無香乾，以熏乾代）細丁、蝦米、蒜末、薑末一起，在盤中摶成寶塔狀，上桌後淋以麻醬油醋，推倒拌勻。有餘姚作家嘗

後，說是「很像馬蘭頭」。這道菜成了我家待不速之客的應急的保留節目。有一道菜，敢稱是我的發明：塞肉回鍋油條。油條切段，寸半許長，肉餡剁至成泥，入細蔥花、少量榨菜或醬瓜末拌勻，塞入油條段中，入半開油鍋重炸。嚼之酥碎，真可聲動十里人。

魯迅是冷峭的高山，不經歷滄桑世事難以明瞭。胡適是開滿鮮花的平原，讓人隨時隨地都能從他那裡獲得如沐春風之感。汪曾祺是精緻的園林，有小橋流水、亂石橫空、修竹茅屋、野菜清茶、鍋碗瓢盆，讓人覺得親切。有時，就連我在雲南曼松村吃清燉土雞時，也總覺得老汪就在我們身邊。

汪曾祺不但是美食家，動手能力也很強，炒得一手好菜。歷史上有名的廚子都厲害，汪曾祺情迷美食，實在活得通透。有些年，汪曾祺被江青拉去寫革命樣板戲，老汪順帶發明了一句「人走茶涼」，真是洞若觀火。當時做菜的廚師巴結江青，做涼拌小蘿蔔時，把皮給削了，江青批評他，小蘿蔔去皮煞風景，老汪的觀點是「蘿蔔去皮，吃起來不香」。

# 巴金
## 茶館裡的新舊中國

巴金（一九〇四－二〇〇五）的祖籍是茶區浙江，本人出生在茶館甲天下的成都。從文化傳統到生活習慣，一生都與茶息息相關。如同他被譽為「二十世紀的良心」一樣，巴金一生，堅貞執著，一百年風雨無阻，始終是一杯溫暖的茶。

# 娶了功夫茶高手當太太

二十世紀三、四〇年代，巴金已經是名震上海灘的青年作家。一九三六年，巴金與通信多時的女讀者蕭珊見面了。那是在上海新亞飯店，巴金選擇了一個包間，點了杯茶，慢慢品著，靜靜地等待她的出現。這次愉快的見面之後，經過八年的愛情長跑，巴金與蕭珊在貴陽結為夫妻，從此相伴一生。

在那一代人中，巴金年高德勳又平易近人，口碑極佳。冰心喝茶需要聞一多、梁實秋來推動，茶具也是周作人送的。巴金不僅從小就喝茶，還娶了個擅長泡茶的太太，可謂珠聯璧合。巴金夫婦待客，不僅有美食，更有好的茶水，讓許多人記憶一生。

作家汪曾祺就參加過一次這樣的茶聚。後來，他動情地追憶道：「一九四六年冬，開明書店在綠楊村請客。飯後，我們到巴金先生家喝功夫茶。幾個人圍著淺黃色老式圓桌，看陳蘊珍（蕭珊）表演：濯器、熾炭、注水、淋壺、篩茶。每人喝了三小杯。我第一次喝功夫茶，印象深刻。這茶太釅了，只能喝三小杯。在座的除巴先生夫婦，有靳以、黃裳。一轉眼，四十三年了。靳以、蕭珊都不在了。巴老衰病，大概沒有喝一次功夫茶的興致了。那套紫砂茶具大概也不在了。」

就在汪曾祺念叨這事不久，一九九一年，巴金與許四海又喝起了功夫茶，沈嘉祿的文字為我們還原了當時的場景：「四海就用他常用的白瓷杯放入臺灣朋友送給巴金的崠頂烏龍＊，方法也一般，

味道並不見得特別。然後他又取出紫砂茶具，按潮汕一帶的沖泡法沖泡，還未喝，一股清香已從壺中飄出，再請巴金品嘗，巴金邊喝邊說『沒想到這茶還真聽許大師的話，說香就香了』。又一連喝了好幾盅，連連說好喝好喝。」當時，許四海還送了巴金一只自製仿曼生壺*。

曼生壺是清代砂壺工藝的巔峰之作，許四海是當代製壺大師，這禮物送得再貼切不過了。從明代始，紫砂壺與茶越來越搭。在審美和功能上，紫砂壺與茶是天造地設的一對。泡功夫茶，紫砂壺也是首選茶具。紫砂壺用以泡茶，前人總結了七大優點（《中國陶瓷史》）：

其一，用以泡茶不失原味。「色香味皆蘊」，使「茶葉越發醇郁芳沁」；

其二，壺經久用，即使空壺以沸水注入，也有茶味；

其三，茶葉不易霉餿變質；

其四，耐熱性能好，冬天沸水注入，無冷炸之虞，又可文火燉燒；

其五，砂壺傳熱緩慢，使用提攜不燙手；

---

* 崠頂烏龍，「崠頂」是山頂的意思，源自客家話，後來寫成凍頂。

* 陳曼生（一七六八—一八二二），字子恭，浙江錢塘人，將紫砂與「詩書畫印」完美融合，製作的「曼生十八學士壺」被紫砂界奉為經典。

其六，壺經久用反而光澤美觀；

其七，紫砂泥色多變，耐人尋味。

## 夫妻齊心來買茶

冰心說：巴金最可佩服之處，就是他對戀愛和婚姻的態度的嚴肅和專一。「他對蕭珊的愛情是嚴肅、真摯而專一的，這是他最可佩之一。」巴金一生的愛情，只和一個叫蕭珊的女人有關。

跟魯迅和許廣平類似，巴金與蕭珊也是老夫少妻，但是這並不妨礙他們夫妻相濡以沫，恩愛如常。魯迅需要少妻維護、包容他的壞脾氣，蕭珊也是巴金的保護傘：

在那些年代，每當我落在困苦的境地裡、朋友們各奔前程的時候，她總是親切地在我耳邊說：「不要難過，我不會離開你，我在你的身邊。」

對於一個身處困境的男人來說，沒有比這句話更溫暖、更堅韌、更有力量的了。小他十三歲的少妻不僅在精神上給予巴金最長情的陪伴，還把他的日常生活打理得井井有條。每一個看起來平淡如水的日子，都凝聚了一個普通妻子的溫情。只是在身患癌症、進入手術室之前，她才對他說了一

句這樣的話：「我們要分別了！」

蕭珊陪伴巴金二十八年後，撒手人寰。這讓他十分傷心，晚年寫下多篇回憶蕭珊的文章。在喝茶的日子裡，他一定會想起蕭珊一九五九年在福建買茶的往事。福建是冰心、盧隱、林徽因、林語堂、鄭振鐸的家鄉。蕭珊在旅程中寫信給巴金：「我這次買了不少鐵觀音，本來在福州購了一斤半，不算太好，到了泉州有好的，我在招待所買了一斤，後來李國炯又送我半斤，誰知道臨行前，地委張書記又送我們每人一斤，那是出國的，所以我旅行包裡全是茶葉了。」

功夫茶高手沖泡出口鐵觀音，也不枉這一門精緻茶藝。信上那一句略帶調皮的「李先生」，讓人想起張恨水在炫耀他的茶生活：年輕弟弟們，你還用我向下寫嗎？

早在一九五八年，巴金去北京開會期間，兩人就在書信中討論過買紅茶的事。是年一月二十七日，在寫給蕭珊的信中，巴金說自己買了半斤滇紅和一聽*印度咖啡，他問蕭珊是否要買祁門紅茶。蕭珊回信說，她也買了紅茶，是在百貨公司買的，有兩種價，一種九角，一種五角，每樣買了六兩，買不買祁門紅茶，讓巴金作主。一週後，蕭珊在信中又說：「北京有好紅茶，不妨再帶點來。」收到蕭珊的信後，巴金又覆信稱「茶葉只買了半斤，白糖還沒買。星期天去過一趟，要排隊。這兩

* 一聽，tin，數量單位，約易開罐大小。

天特別忙，連去百貨大樓的時間都沒有。臨行前只要能抽出工夫，會去買的。」

一九七二年八月十三日，蕭珊與世長辭，去世前一直念叨著巴金的名字。「她的滿頭黑髮鋪撒在停屍床上。她那肝腸寸斷的李先生穿著不整潔的白襯衫站在她的旁邊。」而蕭珊的骨灰，一直放在巴金的臥室裡，陪伴著他度過那些喝茶、寫作、譯書的日子，直至二〇〇五年。巴金說：「這並不是蕭珊最後的歸宿，在我死了以後，將我倆的骨灰合在一起，那才是她的歸宿。」

# 杭州喝茶情結

蕭珊是浙江人。浙江名勝中，以杭州西湖為勝，所謂三秋桂子，十里荷香，上有天堂，下有蘇杭。差不多與巴金同時代的很多人都在西湖喝過茶。顧頡剛年輕時在杭州買過茶，還有過關於過「雅生活」的暢想。魯迅、胡適、周作人、郁達夫、林語堂、張恨水、李叔同、豐子愷、馬一浮、蘇曼殊等人都在西湖喝過茶。

巴金祖籍浙江嘉興，這是魯迅把他引為小老鄉的原因。一九三〇年十月，巴金第一次遊西湖，此後數年間，他幾乎年年都會去杭州西湖。巴金摯愛在杭州喝茶，不僅因為牽動了其家鄉情愫，更重要的是，這裡有他和妻子共同的回憶：

我記起來了：十六年前也是在這個時候，我和蕭珊買了回上海的車票，動身去車站之前，匆匆趕到白堤走了一大段路，為了看一樹桃花和一株楊柳的美景，桃花和楊柳都比現在的高大得多。樹讓挖掉了，又給種起來，它們仍然長得好。可是蕭珊，她个會再走上白堤了。

方令孺好友梁實秋總結在西湖喝茶的好處，道是善地、美景、佳茗、美食四美俱全。在豐子愷的觀察中，在白堤喝茶還是安全的。有了蕭珊和朋友們的陪伴，巴金這茶喝得更是有情有味。

六十年代中從六〇年到六六年我每年都到杭州，但是我已經沒有登山的興趣了。我也無心尋找故人的腳跡。頭一年我常常一個人租船遊湖，或者泡一杯茶在湖濱坐一兩個小時，在西湖我開始感到了寂寞。後來的幾年我就拉蕭珊同去，有時還有二三朋友同行，不再是美麗的風景吸引著我，我們只是為了報答一位朋友的友情。一連幾年都是方令孺大姐在杭州車站迎接我們，過四五天仍然是她在月台上揮手送我們回上海。

巴金夫婦一生溫暖了很多人，也被很多人溫暖著。在朋友們身上，他真正讓一杯清茶上升到了「君子之交淡如水」的境界。一九六一年，巴金來到西湖，與老友方令孺一起過端午節，喝茶敘舊：

同方令孺大姐在一起，我們也只是談一些彼此的情況，去幾處不厭的地方（例如靈隱、虎跑或者九溪吧），喝兩杯用泉水沏的清茶。談談、走走、坐坐，過得十分平淡，現在回想起來，也沒有什麼值得提說的事情，但是我確實感到了友情的溫暖。

方令孺是青島「飲中八仙」中唯一的女性，另外七人分別是楊振聲、趙太侔、梁實秋、聞一多、陳季超、黃際遇、劉康甫。這些人中，黃際遇是美食家，梁實秋和聞一多都是好茶的生活家。

二十世紀八〇年代，巴金去到杭州，喝著龍井、賞著桂花，情不自禁地說道：「這就是郁達夫在《遲桂花》中寫到的情景啊……」這種情景，郁達夫一九三二年在杭州時說得很清楚，「說著，她就走近了桌邊，舉起茶碗來請我喝茶。我接過來喝了一口，在茶裡又聞到了一種實在是令人欲醉的桂花香氣。掀開了茶碗蓋，我俯首向碗裡一看，果然在綠瑩瑩的茶水裡散點著有一粒一粒的金黃的花瓣」。

《遲桂花》也是魯迅在上海時，經常向人提起的名字。其時，上海故人中，愛妻已逝，故友零落，巴金著輪椅在杭州魯迅的塑像前，如同一尊新立的雕像。同樣的沉默，發生在五十年前的上海，在《家》（發表時名為《激流》，一九三三年發表單行本時，才改為《家》）發表的第二天，巴金聽到大哥（小說人物覺新的原型）自殺的消息。「我的小說星期六開始在報上發表，而報告你的死訊的電報星期日就到了。」

# 舊成都茶生活

在巴金身上，上海的「新」和成都的「舊」是人們觀察他文學遺產的重要切入點。時間點是一九二三年，他離開成都，前去上海、南京等地學習。最有力的證據就是他的代表作《家》、《春》、《秋》，大哥的自殺，似乎更加坐實了巴金與舊社會的決裂。小說中，與巴金一樣，覺慧最後離開了那個四世同堂的舊家庭，去追求他的理想。

巴金出生的年代，正是舊成都茶館生活的鼎盛時代。崔顯昌總結說，舊成都有三多，即「閑人多、茶館多、廁所多」。據崔氏所說，當地二百多條街，有四百多家茶館。二十世紀二〇年代，湖南人舒新城從南京前去成都教書，舊成都茶館業的繁榮熱鬧讓這個外鄉人特別震撼，直言若非親眼所見，很難相信：

茶館雖然多，可是店面又並不小，最小的都有三四間門面，大的常十餘間以至數十間。座位大概為竹製的靠椅，每家總可容座客數十以至數百。以這樣大的店面，這樣多的座位，你以為各店決不會滿座的──我不親歷其境，也要作如是想──可是事實上，無論那一家自日出至日暮都是高朋滿座，而且常無隙地。

不要小看這竹製靠椅，它是舊成都茶館中的茶座設置一大特色。「椅子以四川盛產的楠竹為之。其椅腳的高矮、坐墊的軟硬、椅背、扶手的角度和寬窄均很注意。茶桌一般及膝高，恰與坐時手的高度相宜，取飲甚便。」成都人在椅桌上不含糊，茶葉、用水、茶具也有自己的標準。他們喜歡喝茉莉花茶，但擅長做生意的店老闆，會在不同的季節準備好杭菊、沱茶等，以應對不同的客人。茶具則是蓋碗。成都平原受地形限制，按照陸羽用水的標準，無泉水可用，只好用江水和地下水。在當時，很多店鋪都會特別掛出一個「河水香茶」的粉牌[*]，用來招徠客人。作家李劼人總結說：

成都平原，地下水非常豐盛，一般掘井到八市尺便見水了。掘得深的，不過一丈到一丈四尺。百把人，只要一口淺井，隨你如何使用，如何浪費，它總不會枯竭。但它也只能供你作為洗濯使用。因為它含的鹵質和其他有害健康的雜質很多，勉強用來煮飯烹菜，已經不大衛生，若用來泡茶或當白開水喝，更不行。所以當時每條街上兼賣熱水和開水的茶鋪，都要在紗燈上用紅黑相間的宋體字標明是河水香茶。河水，就是圍繞成都城的那條錦江的水。每天有幾百上千數的挑水夫，用一條扁擔兩只木桶，從城門洞出來，下到河邊，全憑肩頭把河水運進城。

取水需要耗費大量的人力、物力，所以，較之茶葉、茶具和座椅，這泡茶用水，可算是十分難

得了。有如此舒服的椅子，茶葉、用水、茶具也頗有講究，難怪茶館裡人滿為患。那麼，都是些什麼人泡在茶館裡呢？

坐在這些地方的客人，並無衣服襤褸的所謂下等社會的人，除了極少數時髦女子外，幾全為長衫隊裡的分子，而且以壯年居多數。他們大概在生活上是不生什麼問題的，既非求學之年，又無一定之業，於是乃以茶館為其消磨歲月之地。

泡茶館可不像在家裡喝茶，是要付出經濟代價的，在茶館中，花費如何呢？

在茶館裡坐一日，若僅只喝一壺茶，所費不過一百或二百文──合大洋三分或六分──就是吃一頓麵也不過費三四百文，再加一二百文的點心，每日也不過費大洋二角。

在茶館喝茶付錢雖然是天經地義之事，但收錢對於茶館的堂倌來說，卻不容易應對，這是一份

──────

\* 粉牌，塗有白漆的木牌。

靠真本事吃飯的差事。他們既要精通「提壺斟水」，又要善於察言觀色，「起眼看人」。收錢時，尤其顯功夫，要分情況對待，同一夥人叫著「我付錢」，但有的是真心想付，有些人是做樣子，你要去判斷，「收真不收假」。如果是老主顧和生面孔一起，要懂得照顧熟客，維護他的利益，生面孔有不確定性，收一回算一回，即「收生不收熟」。窮人和富人在一起，當然收富人的。在實際操作中，因為顧客秉性各異，即使是熟客，也會發生一些突發情況，一個訓練有素、懂得隨機應變的茶倌可就發揮大作用了。至於「提壺斟水」，更是硬功夫，不是一天兩天就能練出來的：

一把銅壺裝滿水有十來斤，整天提在手上滿堂穿花，在應對茶客的同時還得賣點「手彩」：老遠甩個「仙人過渡」；從茶客頭上弄個險，但又滴水不灑叫「雪花蓋頂」；桌上的茶碗剛斟滿，手上的茶碗又從水頭上巧妙地切入，來個「金蟬脫殼」；左右手各執一壺同時斟一碗，叫做「二龍戲珠」；水滿手不停，么拇指輕輕一勾，茶蓋子便穩穩地扣上碗口，名曰「海底撈月」等等。

這些人在茶館裡，各自經濟實力不同，消費內容不同，目的也不相同：

上焉飲于斯食于斯，且寢于斯；下焉只飲不食，寢而不處。上焉者于飲食之餘，或購閱報

紙，討論天下大事；或吟詠風月，誦述人間韻事；或注目異性，研究偷香方法。

舊成都茶館林立，是很多川籍作家共同的記憶符號。以茶相伴，在茶館中揮筆寫出好作品，似乎是那個時代的作家們的共同習慣。李劼人的小說是以他在成都的生活經歷為素材寫成的，書中全部茶館、街道和公園都是實名。張恨水居住在北京時，經常出入中山公園，寫出了影響巨大的長篇小說《啼笑因緣》。巴金與蕭珊在貴陽結婚後，也經常出入於當地一家茶館，後來寫出了小說《憩園》。巴金的代表作《家》、《春》、《秋》，也是取材於他在成都的生活經歷。

## 茶館生態圈

郁達夫看不起家鄉那些懶散的「蟑螂」，李劼人不喜歡「無本事吃閒飯的人」，但這兩類人偏偏都寄居在浙江和成都的茶館中。如果換一個視角，從功能的角度來探討舊成都茶館，更能說明事情的本質。李劼人認為，茶鋪在成都人的生活中具有三種作用：各業交易的市場；集會和評理的場所；作為中等收入以下人家的客廳或休息室。

當時民居場地有限，家裡來了客人，往往招呼一聲「走，口子上吃茶」，便是去日常待客之街。茶館作為評理的場所，往往兩方之間產生矛盾了，在不進衙門的情況下，多選擇在茶館，請有身

分、有地位或德高望重者主持講和，叫「講茶」。舊時人們可資娛樂的方式有限，作為集會場所，茶館往往也是看戲的好地方，「打圍鼓」是那時成都人的娛樂項目之一。

作為交易市場，這也許才是成都茶館高朋滿座的一個核心因素，小商販們進出茶館，叫賣一些零食、紙菸和瓜子，唱戲的或固定在某個茶館或流動於不同的茶館，最後都是為了換取生存所需的經濟收入。

為了某種共同利益，商販們往往聚集於某個固定的地方，形成某種組織，以求互通消息，或謀取集體行動之便。對此，崔顯昌有著清晰具體的概括：

舊成都的三百六十行，多以某茶館為中心，形成其有形或無形的「同業公會」。屆時聚會，瞭解行情，洽談業務，這就是俗稱的「幫口」。幫口各據茶館。如春熙路的「飲濤」屬「金銀幫」，東大街的「包館驛」屬「棉紗幫」。南門火巷子屬「米糧幫」，安樂寺屬「紙菸幫」和「西藥幫」，中山街屬「鴿子幫」，百老匯屬「雀鳥幫」，安順橋頭及天燈巷口屬「布殼幫」等。茶館幾乎成了各幫口的辦公室。

由於歷史原因，四川袍哥*的勢力在那時可以說滲透於每一個茶館，使得成都茶館平添了一分現實的江湖色彩。「茶館既是地方上軍、政、紳、商各界人士常涉之地，很自然地成了袍哥碼頭的聯絡

處。」袍哥是游離於正常社會秩序之外的特殊群體，又參與塑造正常的社會秩序。

成都人的茶館生活是愜意的，「有座、有茶、有趣」，有座和有茶，都易得，但有趣的氛圍卻是成都獨有的。二十世紀二〇年代，親自體驗過舊成都茶館生活的舒新城總結說：「這許多的男女在茶館戲園中度日子，你將以為這樣地耗費時間與金錢，未免太可惜！你如果這樣想，你之愚蠢真不可及。你要知道錢是以流通而見效用的，用錢又以能滿足欲望為最有價值……他們的欲望既在此，每日用去幾文自然是『得其所哉！』……我深幸能于此時得見這種章士釗所謂農國的生活，更深願四川的朋友善享這農國的生活。」

歷史學家王笛後來觀察舊成都茶館，他對舒新城的這段評價，給予了正面回應：「顯然，他很欣賞而且試圖為這種生活方式辯護，當時西化的精英對成都茶館的批評日趨尖銳，認為人們在那裡浪費時間和錢財。像舒新城這樣著名的教育家和新知識分子對茶館進行辯護，應該說是一個異數，特別是當時新文化運動正如火如荼地進行，抨擊傳統、擁抱西方正在成為一種時髦。」

在成都茶館氛圍中長大的巴金，對二十世紀三、四〇年代的廣州茶館，也有一分細緻的觀察……

---

「廣州人一天總有大部分的時間消磨在茶館裡面。許多人一天總要進三次茶館。在習慣上規定的飲茶時間內，每個茶樓裡都沒有空座位。每一張桌子上都有人在高談闊論。每隔幾分鐘夥計就端了一籠點心出來，高叫著走過每張桌子，各人便可以盡量地隨意挑選他愛吃的點心。但這時間一過，茶館裡又變得像沙漠般的荒涼了。」廣州人吃早茶的習慣一直延續到今天，而成都茶館生活，也從未改變。

## 巴金的茶友圈

舊成都的生活經歷給了巴金豐富的創作素材，但在更廣闊的意義上，他也因茶結緣，收穫了溫暖一生的友情。他曾說：「友情一直在攪動我的心。過去我說過靠友情生活。我最高興同熟人長談，沏一壺茶或者開一瓶啤酒，可以談個通宵。」

他與朋友們相聚，喝茶也是常有之事，即使是在蝸居上海的清貧日子裡，巴金夫婦也表現出了恰當的待客之道。比如曹禺就經常去他們家蹭飯，他們的友誼也延續了幾十年。在巴金晚年生病住院的日子裡，年過古稀的曹禺夫婦趕來陪他過除夕。「文革」過後，巴金還很懷念「兩人一起遊豫園，走累了便在湖心亭喝茶」的日子。

川籍作家中，很多人都與巴金交好，外地作家中，不少人與他相交一生。在我的印象中，在四

川籍好茶的作家中，李劼人不得不提。他不僅擅長寫小說，還曾經在成都指揮街開過飯館，李劼人開的飯館名叫「小雅」，取「雅俗共賞，小大由之」之意，廚師和跑堂主要是他們夫妻兩人，菜做得很有特色，很多人慕名前去吃飯。二十世紀五〇年代，日本人桑原武夫（一九〇四-一九八八）*在他的飯館吃過一次飯，三十年後還念念不忘。

李劼人比巴金年長十幾歲，他生性幽默，跟巴金又是好友，有一次去北京參加人民代表大會遇到巴金，順口就說：「老巴，把你的『標點符號』拿點來吃嘛！」與兩人都有交情的沙汀解釋說，這是說巴金著作多，稿費多，可以拿點出來聚餐。李氏是五四運動後，現代文學史上寫歷史小說的名家。他的「大河小說」三部曲：《死水微瀾》、《暴風雨前》、《大波》就是以日常生活和風俗為題材。李劼人除了寫作，還開辦實業，坊間相傳他賺了很多錢，一個軍閥連長就動了歪腦筋，派人把他八、九歲大的兒子綁架了。最後，在袍哥大爺的幫助下，花錢消災，才把人救了出來。李劼人把這些放到小說中，而成都茶館在李氏筆下，更是活色生香，是老成都的「特景」。

一九六二年，巴金得到李劼人去世的消息，在日記中寫道：「我也難找像他那樣的朋友。」

一九八七年，巴金回到家鄉成都，九十二歲的張秀熟、八十三歲的巴金及沙汀、艾蕪、七十三歲的

* 桑原武夫，日本的法國文學、文化研究者。

馬識途一起品茶過中秋。同年十月，巴金與張、沙、馬等人專程拜謁李劼人故居，並在留言簿上寫下一行小字：「一九八七年十月十三日，巴金來看望劼人老兄，我來遲了！」

著名記者、作家、翻譯家蕭乾與巴金的交往超過六十年，一直視他為摯友和畏友。一九三六年，《大公報》派蕭乾去上海籌備相關工作，負責編輯天津、上海兩地的《大公報・文藝》，巴金對他的工作十分支持。當地有一家廣東人開的「大東茶室」，巴金、蕭乾和其他文藝界人士經常在這裡聚會，大紅袍搭配小籠包，邊吃邊聊，互相支援稿件。蕭乾一生自承受益於巴金甚多，很懷念那段「沏一壺茶，順手從手推車上撿幾件點心，就可以泡上大半天」的快意生活，以至於後來蕭乾把巴金招待失意朋友吃飯的飯局叫做「大東茶室」。

一九三二年，巴金與沈從文相聚於上海西藏路「一品香」旅社，兩杯清茶下肚之後，兩個性情都有些木訥的青年名作家相談甚歡，引為摯友。巴金還幫沈從文解決了書稿出版的問題，讓他預先領取到稿費。囊中充足，買好了禮物之後，沈從文到蘇州拜見張兆和父母的大事也很順利。

一九三三年，沈從文與張兆和在北京結婚，成就了一段良緣。後來沈在家書中總結說：「我行過許多地方的橋，看過許多次數的雲，喝過許多種類的酒，卻只愛過一個正當最好年齡的人。」「文革」中，沈從文受到衝擊，做起研究文物的工作來，巴金堅持前去看望他，老友相見，依舊是一杯清茶在手。

在上海時，巴金是魯迅看重的青年作家，他後來進入出版領域後，也像前輩們一樣，著重發現

和培養種子選手。曹禺的代表作《雷雨》是他一手發掘並發表的，蕭乾、臧克家、劉白羽等人的處女作都是在巴金手上出版的。後來，巴金寫過多篇懷念魯迅的文章。而新雅茶室的場景，在蕭乾等人的記憶中上升為一代人的美好回憶。

一九三六年的上海，巴金的茶友還有魯迅、戴望舒、鄭振鐸、葉聖陶等人。但等到抗戰勝利後，巴金一家人重返上海原居地霞飛坊五十九號時，只有年幼的周海嬰時不時幫他敲碎新買的茶磚。巴金晚年曾說，一生喝過兩次好茶，兩次都是在上海的文藝會堂，兩次都是喝毛峰，一共付了一角錢。他日常生活中愛喝沱茶、紅茶。一生中，雲霧、毛尖、龍井、香片喝過，烏龍茶、枸杞茶、白糖茶也喝過。二○○五年，上海，沒有成都茶館的氛圍，很多老友已經凋零。巴金去世前，只能吸吮流汁。他生前最後一次喝的茶是菊花茶。

# 李叔同

## 結社與雅集

李叔同（一八八〇－一九四二）完美詮釋了如何去過像一杯清茶般的有意義的生活，過絢爛的生活也許很容易，把日子過得平淡反而需要用一生的時間去打磨。悲欣交集，既是自我認同，也是智慧的表達。

一九一八年，一個杭州教師遁入空門，削髮為僧，將一生剖為兩半。從此，塵世的歸於塵世，佛祖的歸於佛祖。他的前半生，叫李叔同，後半生叫弘一法師。一世人生，兩份精彩。在他那個時代，大概沒有人比他做得更好。叫李叔同的前半生，他是走路都掉才華的牛人；叫弘一法師的後半生，他是精研律宗的慈悲僧人。李叔同的才華和成就，無數次被人提起，佛門高僧的修為也受到許多人推崇。在佛教界深孚眾望的趙樸初評價他「無數珍奇耀世眼，一輪明月照天心」。今天，我們重點來說他與茶的故事。

# 天津茶業

天津人愛喝茶，天津的茶業像其他行業一樣，很繁榮。在李叔同出生前的一八五七年，後來名動津門、影響及至全國的茶葉鋪「正興德記」被正式命名。在全盛時期，每年銷售茶葉三三〇多萬斤，利潤二十萬元，成為天津茶業的一面旗幟。

天津人有喝茉莉花茶的傳統。正興德記就嚴格把控花茶的品質，先用安徽六安茶、浙江毛峰茶及黃山和街源烘青進行原料拼配，按三三四的比例混合後，最後在冰心的家鄉福州加花熏製。這樣做出來的茶銷量非常大，毛利在二〇%左右。正興德記也賣紅茶、龍井、普洱茶和烏龍茶。

二〇一四年天津茶博會期間，我們與當地朋友白阿姨、劉岱岳兄、劉氏昆仲（忠雄、忠傑）聊

起茶葉市場。他們說，近幾年福建茶在天津很受歡迎，而普洱茶才剛興起。但從天津的傳統來說，這些茶不過是又回到天津人的日常生活中罷了。

名士趙元禮觀察天津，說「七十二沽沽水闊，一般風味小江南」，他的前輩們說得更直接，「十里魚鹽新澤國，二分煙月小揚州」。漁鹽之利給天津帶來了巨大的繁榮。津門李家的財富積累與鹽業息息相關。這樣的人家，琴棋書畫詩酒茶，自然不在話下。天津河北區的海河河畔有一條「糧店街」。昔年，糧店街是天津糧食的集散地。李家發跡後，買下河東糧店後街六十二號（新牌六十號）作居所。

這是一個田字形的四合院。一八八〇年，李叔同就出生在這裡。其父李筱樓是進士，與張愛玲的外祖父李鴻章是同科舉人（光緒二十七年，一八四七年），也是好友，曾做過吏部主事，後來辭官經商。李叔同出生時，父親已經六十八歲，而母親才二十歲。他是李家活下來的第三個兒子，小名「三郎」。一八九七年，李叔同與俞氏小姐喜結連理。俞家住天津芥園廟附近的青龍胡同，也經營茶葉，實力雖不及「正興德記」穆家，卻也算得上當地名家。俞家在茶葉行當中，以守信著稱，李叔同家裡日常喝的西湖龍井，就是俞家的茶葉店按時供應的。

一九〇〇年，一個德國士兵到糧店前街一家水鋪要開水沖咖啡未果，引發了一場意外的衝突。

一九〇二年，天津海關道唐紹儀與奧國駐津副領事簽訂了《奧租界設立合同》十三條，包括李家所在地糧店後街等占地面積一〇三〇畝的區域劃歸奧匈帝國。徐鳳文先生撰文回憶說：「租界當局在東

浮橋（今金湯橋）附近修建了領事館，重修了與東浮橋連接的大馬路，紅牌有軌電車開通後奧租界大馬路一帶頗為繁華，沿大馬路一線商店、戲院、茶園、菜市場、飯館鱗次櫛比。」二○○三年，李叔同舊居被拆除。後來，政府在海河邊重新修建李叔同舊居紀念館。館內陳列著茶壺、茶盞、茶盤和青花蓋碗。據說，李叔同年輕時，手書過一首茶詩：

茶，

香葉，嫩芽。

慕詩客，愛僧家。

碾雕白玉，羅織紅紗。

銚煎黃蕊色，碗轉曲塵花。

夜後邀陪明月，晨前命對朝霞。

洗盡古今人不倦，將至醉後豈堪誇。

這首詩的作者是唐人元稹，從詩的形式來說，人們常叫它寶塔詩。冰心曾經寫過此類詩嘲笑老公吳文藻。李叔同自小就受到過很好的教育，研讀中國傳統詩詞，並學會了算術和外文。十七歲時，還跟隨天津名士趙元禮學習過詩詞，後來兩人成為忘年交。李叔同得空就會上趙家讀書學習，

累了，兩人就在一起促膝長談，品茶論文。有良師指導，學業自然更上一層樓。這從李叔同留下的詩詞，可以得到印證：

長亭外，古道邊，芳草碧連天。晚風拂柳笛聲殘，夕陽山外山。

天之涯，地之角，知交半零落。一觚濁酒盡餘歡，今宵別夢寒。

十八歲那年，因時局動盪和家族內部原因，李叔同伴隨母親前往上海。李家有產業在上海，可以就近照顧。在上海，李叔同結識了很多朋友，與許幻園等人義結金蘭，還考入蔡元培當校長的南洋公學繼續深造。他的茶友中，還有大名鼎鼎的黃炎培。期間，李叔同寫了一首詠山茶花的詩：

瑟瑟寒風剪剪催，幾枝花放水雲隈。

淡妝寫出無雙品，芳信傳來第二回。

春色鮮鮮勝似錦，粉痕豔豔瘦于梅。

本來桃李羞同調，故向百花頭上開。

「天涯五友」之一的許幻園頗有資財，上海城南草堂便是他名下產業之一。李叔同陪伴母親寄居

上海的最後歲月，就是在這座豪宅中度過的。「五友」之一的張小樓有個女婿叫李公樸，後來被特務暗殺於昆明。憤怒的聞一多為他發表了「最後一次演講」，也死於非命，給茶館「莫談國事」的警告標語染上了悲壯的色彩。一九〇五年，李母病逝，李叔同東渡日本求學。期間專注於音樂、繪畫和戲劇。他創辦戲劇社，男扮女裝，扮演《茶花女》女主角瑪格麗特。事後，李叔同寫下〈茶花女遺事〉演後感賦：

東鄰有兒背佝僂，西鄰有女猶含羞。

蟪蛄寧識春與秋，金蓮鞋子玉搔頭。

拆度眾生成佛果，為現歌台說法身。

孟斿不作吾道絕，中原滾地皆胡塵。

李叔同演出《茶花女》是為了籌集善款，義不容辭，演出本身也展現了他極高的藝術修為，甚得當時日本戲劇界人士的稱讚。事後賦詩，則大有「同是天涯淪落人」之慨，因為「中原滾地皆胡塵」，是指祖國正災難深重。李叔同在日本時，還畫過一幅水彩畫，叫「山茶花」，並配有半闋〈減字木蘭花〉：「回闌欲轉，低弄雙翅紅暈淺。記得兒家，記得山茶一樹花。」一九一一年，李叔同從日本回國，曾短暫回到天津出任教職，並於一九一二年春回到上海。期間，李叔同還不時喝番茶

（日本綠茶），這是在日本留學期間養成的習慣。

## 南社雅集

南社兩畸人，這是南社創始人柳亞子說的，指的是李叔同和蘇曼殊。

一九○七年，柳亞子召集社友人在蘇州虎丘雅集，商議成立南社事宜。一九○九年，南社正式成立，這是一個反抗清政府的社團組織。在柳亞子的帶領下，從一九○九年到一九二三年新南社成立之前，舉行了十幾次雅集，通常的流程就是喝大酒、吃大餐、茶話、拍照、出集子。南社社員從十幾人發展到上千人，網羅了上海、蘇州、杭州的眾多文人。

一九一二年，李叔同離開天津來到上海，成為南社社員。是年三月十三日，他參加了南社的第六次雅集，題寫了南社社員通訊錄的封面文字。他同期成為《太平洋報》主筆，編輯畫報副刊。蘇曼殊也隸屬於這個報紙陣營，他的自傳體小說《斷鴻零雁記》就是由李叔同編輯發表的。一九一六年，李叔同參加了南社的第十五次雅集，依舊是吃飯、茶話、拍照、出集子。一九一二年五月，《南社叢刊》第五期就發表了李叔同的〈滿江紅‧民國肇造志感〉，為李叔同關注時事、直抒胸臆的絕唱：

皎皎昆侖，山頂月，有人長嘯。看囊底、寶刀如雪，恩仇多少。雙手裂開鼮鼠膽，寸金鑄出民權腦。算此生不負是男兒，頭顱好。

荊軻墓，咸陽道；轟政死，屍骸暴。盡大江東去，餘情還繞。魂魄化成精衛鳥，血華濺作紅心草。看從今、一擔好山河，英雄造。

第十五次雅集是在上海愚園舉行的，李叔同還是負責題寫通訊錄封面文字。但早在四年前的秋天，報紙停辦之後，他就赴杭州教書去了。這次趕回來，除了南社這個組織的原因，更多或許是由於他對上海友人的感情。遙想當年，「天涯五友」是何等快活自在，風頭之勁，一時無二，還有那些在「上海書畫公會」品茶讀畫的日子。

一九二六年，弘一法師回到上海，曾經專程去城南草堂舊址看過，但昔日豪宅已經被五金店商人買下，變成了「超塵精舍」。

李叔同在浙江省立第一師範學校教書，培養了很多人才，包括：豐子愷、劉質平、潘天壽、曹聚仁、吳夢非、李鴻梁、呂伯攸等。在杭期間，李叔同多次暢遊西湖，過著悠閒的茶生活。直至他出家為僧，從兒時就養成的喝茶習慣，一直伴隨著他。

# 弘一法師

顧頡剛一九一一年去杭州遊玩時，對西湖迷戀不已，還有來此定居的想法，「俟此生天職既畢，再謀結廬，庶不有負於此勝爾」。他曾於一九一二年北上，去濟南慶商茶園喝茶聽戲。是年，李叔同從上海去到杭州，教書育人。林語堂、胡適、郁達夫、巴金等人都去喝過茶的西湖，在李叔同看來，另有一番情趣。教書期間，李叔同、夏丏尊、姜丹書三人夜遊西湖，李叔同作〈西湖夜遊記〉記之：「乃入湖上某亭，命治茗具。又有菱芰，陳粲盈几。短童侍坐，狂客披襟，申眉高談，樂說舊事。」

一九一三年，李叔同寫信給南社友人陸丹林，引用袁宏道（號石公）〈西湖遊記〉中的詞句來描述自己的感受，並特別提到治印七枚、端州舊硯和曼生壺：

昨午雨霽，與同學數人泛舟湖上。山色如娥，花光如頰，溫風如酒，波紋如綾。才一舉首，不覺目酣神醉。山容水態，何異當年袁石公遊湖風味？惜從者棲遲嶺海，未能共把西湖清芬為悵耳。薄暮歸寓，乘興奏刀，連治七印，古樸渾厚，自審尚有是處。從者屬作兩鈕，寄請法政。或可在紅樹室中與端州舊硯，曼生泥壺，結為清供良伴乎？著述之餘，盼復數行，藉慰遐思！春寒，惟為道自愛，不宣。

西湖喝茶，更是李叔同一生的美好記憶，「在景春園樓下，有許多茶客，都是那些搖船抬轎的居多，而在樓上吃茶的，就只有我一個人在上面吃茶，同時還憑欄看看西湖的風景」。昭慶寺旁的茶館、湖心亭也是李叔同常去吃茶的地方。某次，為了避開某名人演講，他乾脆約了夏丏尊去湖心亭吃茶。那次，夏氏說了一句，「像我們這種人，出家做和尚倒是很好的」，夏說這話，也許只是針對此事有感而發，但李叔同聽者有意，認為這是他出家的一個遠因。教書期間，李叔同帶著茶等物品到虎跑寺實踐了從報紙上讀到的斷食方法。根據他的《斷食日誌》記載：

十一月廿二日，決定斷食。

到虎跑攜帶品……日記紙筆書，番茶，鏡。

十二月一日，晴，微風，五十度。斷食前期第一日。

三日，晴和，五十二度。……飲梅茶二杯。

六日，晴暖，晚半陰，五十六度。……三時醒，心跳胸悶，飲冷水橘汁及梅茶一杯。……八時半飲梅茶一杯。

九日，晴，寒，風，午後陰，四十八度。……自今日始不飲梨橘汁，改飲鹽梅茶二杯。

十五日，晴，四十九度。……擁衾飲茶一杯，食米糕三片。……又食米糕飲茶，未能調和，胃不合，終夜屢打嗝兒，腹鳴。

十六日，晴，四十九度。……七時半起床。晨飲紅茶一杯，食藕粉、芋。

十七日，晴暖，五十二度。……擬定今後更名欣，字叔同。

斷食期間，李叔同飲過的茶有番茶、紅茶、梅茶、鹽梅茶等數種，吃過的食物有粥、青菜、芋、米湯、米糕、藕粉等，水果則有梅、桔、梨、橘、香蕉、蘋果等，有時是喝水果汁。據他自己的說法，斷食後，精神比以往更好，而這次斷食也是他出家為僧，從此開始了屬於弘一法師的生活，主要在浙江和福建兩地活動。一九一八年，李叔同出家為僧，從此開始了屬於弘一法師的生活，他的學生呂伯攸回憶說：「虎跑寺有泉水，清冽而稱……戊午仲夏，業師李叔同（即弘一法師）先生披剃于該寺。余曾偕學友數人，一度往訪。師出龍井茶，汲該寺泉水，烹以餉余等。」至一九二六年，兩人尚有書信往來。

李叔同晚年，在泉州度過，直到一九四二年圓寂，世壽六十二歲。從茶的角度來說，他生在茶銷區天津，終於茶鄉福建，彷彿宿命般，與茶保持了不間斷的關係。離泉州不遠的產茶區漳州，就是林語堂的家鄉。林語堂評價他：「李叔同是我們時代裡最有才華的幾位天才之一，也是最奇特的一個人，最遺世而獨立的一個人。」

## 蘇曼殊

### 傳奇茶僧

蘇曼殊（一八八四─一九一八）像一顆劃過天際的流星，燃燒得過於快速。但那瞬間綻放的絢爛提醒我們，按照你的本性去生活，如同喝茶一般，不僅是解渴，還展現了浪漫氣質。隨性吃茶去，多情乃佛心。

郁達夫說，杭州的特產有兩樣，即夏天的蚊子和廟裡的和尚。其中一個和尚叫蘇曼殊。郁達夫好茶，好吃藕粉，蘇曼殊也有同好，他們還都愛美人。郁達夫跟王映霞坦白：「我簡直可以為你而死。」蘇曼殊則說「還卿一缽無情淚，恨不相逢未剃時」。

## 糖僧蘇曼殊

與朋友通信，蘇曼殊有時署名「糖僧」，他好食糖果、暴飲暴食是出了名的。一九一二年，蘇曼殊寫信給某君，言及「日食摩爾登糖三袋，此茶花女酷嗜之物也」。送糖給蘇曼殊，那是正中他下懷，「今得廣州書，復承遠頒水晶糖女兒香各兩盒，以公拳摯之情，尤令山僧感懷欲泣」。朋友邵元沖送過不少糖給他，蘇去信答謝：「摩爾登糖二百三十七粒，夾沙酥糖十合，紅豆酥糖十合，敬領拜謝。」

糖果之外，蘇曼殊對菸、酒、茶同樣喜愛，生病時，還用鴉片進行治療。他在杭州寫信給劉半農說，閒得無聊，只得抽呂宋菸解悶。他還和柳亞子抱怨：「歐洲大亂，呂宋菸餅乾都貴，摩爾登糖果自不待言。」在另一封信中，又說「恐不能騎驢子過蘇州觀前食紫芝齋粽子糖，思之愁歎」。蘇曼殊還發明了一種新式吃法，「以中華腐乳塗麵包」，認為腐乳可媲美外國牛油。但他認為：「牛乳不可多飲，西人性類牛，即此故。」有人總結說：「曼殊的貪吃，固然是他的天真爛漫；實則這樣的縱

欲無度，底裡總不免帶有自殘的意味。

蘇曼殊曾經三次出家，又三次還俗。當僧人時，他是「行雲流水」孤僧」、「芒鞋破缽無人識」。日常生活中的僧俗之別，在他那裡，沒有嚴格的界限，穿著袈裟出入妓院「吃花酒」，也是常有的事。柳亞子在《蘇曼殊全集》中回憶說：「我們的同吃花酒，就在此時，大概每天都有飯局，不是吃花酒，便是吃西菜，吃中菜，西菜在嶺南樓和粵華樓吃，中菜在杏花樓吃，發起人總是曼殊。」

一九一〇年五月，蘇曼殊寫信給高天梅，信末說了一段喝醉酒的趣事，「前夕，商人招飲，醉臥道中，卒遇友人扶歸始覺。南渡以來，惟此一段笑話耳」。南社一向有雅集的傳統，吃大餐、喝大酒、茶話、拍照、出集子。蘇曼殊寫的詩，多在《南社叢刊》上發表。一九一一年十一月，他寫信給柳亞子，念念不忘的還是美食和相約雅集：

昨夕夢君，見勝上蔣虹字腿，嘉興大頭菜，棗泥月餅，黃爐糟蛋各事，喜不自勝；比醒則又萬緒悲涼，倍增歸思。「壯士橫刀看草檄，美人挾瑟請題詩」，遙知亞子此時樂也。如臘月病不為累，當檢燕尾烏衣典去，北旋漢土，與天梅、止齋、劍華、楚傖、少屏、吹萬並南社諸公，痛飲十日；然後向千山萬山之外，聽風望月，亦足以稍慰飄零。亞子其亦有世外之思否耶？

## 茶僧蘇曼殊

在茶史上，飲茶對於僧人有特殊意義，而僧侶群體對於飲茶文化的傳播，也有非常重要的影響。蘇曼殊的父親叫蘇傑生，今廣東珠海人。蘇傑生年輕時在日本橫濱經商，壯年之際將茶葉生意做得風生水起，名重一時。蘇曼殊出生在日本，一生經歷堪稱傳奇。他精通多種語言，又集多項才能於一身。在其日常生活中，茶是一個自然的存在。在《燕子龕隨筆》中，蘇曼殊坦言：「余年十七，住虎山法雲寺。小樓三楹，朝雲推窗，暮雨捲簾，有泉，有茶，有筍，有芋。師傅居羊城，頻遣師見饋余糖果、糕餅甚豐。」

蘇曼殊描述的這種生活環境和氛圍，與他齊名的弘一法師和八指頭陀都有過深刻的體驗。有泉有茶有方法，即可進入陸羽推崇的境界。除此之外，蘇曼殊還有糖果和糕餅作茶點。他在詩中寫道：「丈室番茶手自煎，語深香冷涕潸然。」這裡的番茶，李叔同在虎跑寺過斷食生活時，也曾帶去飲用過。番茶是日本茶中比較親民的一種，等級不高，「原料取老葉或較硬的葉片，大致呈現扁平狀。原料來源有兩種，一是採摘硬化之後的茶葉進行製造，另一種是粗製茶在加工成最後的成品前所挑剩的部分」。也有人認為，日本各地製作的特色茶，統稱為番茶。打個比方，這個特色茶，就像如今雲南各個山頭產的茶，可以統稱為「山頭茶」。日本的京番茶有煙熏味，和下關沱一樣。

因為喝茶的原因，蘇曼殊對茶文字更加敏感。他曾經將《採茶詞》編入《文學因緣》這本書

中。這組《採茶詞》是寫胡適家鄉徽州茶區的完整的系列組詞，有三十首之多。原詞是精通文墨的徽州人寫的，採用竹枝詞這種通俗易懂的形式，可以最大限度地傳播徽州茶。根據後世學者的研究，組詞作者本身就是一位徽州茶商，與外國人打交道時，曾將此詞抄寫在精美的紙張上送人，後被翻譯成英文介紹到國外，「《採茶詞》亦見Williams（威廉斯）所著The Middle Kingdom（《中國總論》），係Mercer（默瑟）學士所譯」。

在《文學因緣》中，蘇曼殊把組詞與李太白、白居易、林黛玉等人的詩放在一起，可能反映了他的一種審美趣味。從茶文化交流角度看，他對這組詞的偏好，為我們留下了解讀徽州茶的密碼。他曾經有過一次靠近徽州的機會，最後卻停留在離祁門很近的安慶教書，跟他一起喝茶的人叫鄭桐蓀，此人的家鄉地處太湖流域，這裡出產名茶碧螺春。

## 徽州茶因緣

徽商從事的行業中，茶業是四大支杜之一。胡適一家數代生存所需費用，全部是開店販賣家鄉茶葉所得。

我家在一百五十年前，原來是一家小茶商。祖先中的一支，曾在上海附近一個叫川沙的小

鎮，經營一家茶葉店。根據家中的紀錄，這小店的本錢原來只有銀洋一百元（約合制錢十萬文）。這樣的本錢實在是太小了。可是先祖和他的長兄通力合作，不但發展了本店，同時為防止別人在本埠競爭，他們居然在川沙鎮上，又開了一家支店。

後來他們又從川沙本店撥款，在上海華界（城區）又開了一個支店。在太平天國之亂時，上海城區被擄掠和焚毀；川沙鎮亦部分受劫。先父對這場災難，以及先祖和家人在受難期間，和以後如何掙扎，並以最有限的基金復振上海和川沙兩地店鋪的故事，都有詳盡的記錄。這實在是一場很艱苦的奮鬥。

據一八八〇年（清光緒六年）的估計，兩家茶葉店的總值大致合當時制錢二百九十八萬文（約合銀元三千圓）左右。這兩個鋪子的收入便是我們一家四房，老幼二十餘口衣食的來源。

從明朝開始，徽州茶總體上分屬綠茶、紅茶兩個體系。紅茶主產區在祁門一帶；徽州其他五縣，則主產綠茶。綠茶分為外銷茶和本莊茶兩大類。胡適家在上海出售的茶葉，主要是績溪名茶「金山時雨」。在徽州茶的發展過程中，商人和文人群體的作用舉足輕重。文人對茶的審美趣味，會影響到茶葉作為商品在市場上的流通與銷售。胡適成名後，胡氏家族中人炮製出「博士茶」，要藉他的名號打廣告，胡適回信說，代言家鄉茶可以，代言「胡博士茶」不行。

胡適一生鍾愛徽州茶，在國外留學時，多次寫信回家要茶。徽州茶中，松蘿茶一度成為中國綠

茶的代名詞，而松蘿茶在技術層面上的貢獻，除了徽州外，在傳播過程中，還影響到福建、湖南等茶區。這組竹枝詞最有價值的就是松蘿山採茶場景：

曉起臨妝略整容，提籃出戶露方濃。

小姑大婦同攜手，問上松蘿第幾峰？（第二首）

工夫那敢自蹉跎，尚覺儂家事務多。

焙出乾茶忙去採，今朝還要上松蘿。（第二十首）

途中姐妹勞相問，笑指前村是妾家。

手挽筠籃鬢戴花，松蘿山下採山茶。（第二十一首）

「七山二水一分田」的徽州，男性早早外出謀生，做了「徽駱駝」，採茶工作全部由女性承擔。從徽商群體的角度來考慮，商業資本形成的過程中，勞動資本是「商業資本最原始的形態之一」。從徽州茶業的形態來考察，女性群體不僅承擔了採茶工作，受制於氣候，種植茶樹的農家婦女還要完成部分茶葉的初製。對此，《採茶詞》中有非常形象的描述：

縱使愁腸似桔槔，且安貧苦莫辭勞。

只圖焙得新茶好，縷縷旗槍起白毫。（第十九首）

西山日落東山雨，道是多晴卻少晴。（第二十三首）

乍暖乍寒屢屢變更，焙茶天色最難平。

但從鮮葉到成為商品的茶葉，中間還需特定的加工、包裝和運輸等環節，等運到上海，進入郁達夫觀察下的茶館、豐子愷描述中陪吃茶的上海紅燈區時，不知多少人倒過手，費了多少人力、物力。但對蘇曼殊這種手散、花錢如流水的人來說，吃花酒，喝徽州名茶，實在算不得什麼。

曼殊得錢，必邀人作青樓之遊，為瓊花之宴。

曼殊于歌台曲院，無所不至，視群妓之尤如桐花館，好好，張娟娟等，每呼之侑酒。

這些行為，都不是從小當過運茶童子的八指頭陀和一生喝茶的弘一法師所能為的。蘇曼殊在杭州期間，還與馬一浮有過交往，兩人喝茶聊天，都很敬佩對方。馬一浮是浙江紹興人，當年與魯迅、周作人兄弟一起參加科考，以第一名的成績力壓周氏兄弟，一生也好茶，是李叔同、豐子愷師

徒的摯交。蘇曼殊、魯迅之間還鬧過一次烏龍，說是魯迅寫過一首懷念蘇曼殊的詩，云：「我來君寂居，喚醒誰氏魂？飄萍山林跡，待到他年隨公去。」後來，魯迅發表聲明打假，說此詩不是他作的。從實際情況來看，大約也輪不到魯迅來懷念蘇曼殊，他們連喝一杯茶的交情都沒有。

## 魂歸茶區西湖

一九一八年，魯迅發表〈狂人日記〉。是年，蘇曼殊在上海廣慈醫院病逝，李叔同出家為僧。

巧的是，李叔同和蘇曼殊的小名都叫「三郎」，對母親的感情都很深。蘇曼殊一生雖然短暫，只活了三十五歲，卻交遊廣闊。他跟以柳亞子為中心的「南社」群體固然多有交集，跟孫中山、馮自由、陳少白亦有交往。在蘇曼殊去世之前，蔣介石不僅給蘇曼殊送醫藥費，還把他接到上海的寓所，讓妻子陳潔如照顧他。

蘇曼殊逝世之後，殯葬方案經孫中山首肯，最後才歸葬於杭州西湖，他的墓距離弘一法師紀念塔很近，兩人在上海時，曾為同事，喝過番茶。蘇曼殊寫過關於名妓蘇小小的詩：「何處停儂油壁車，西泠終古即天涯。搗蓮煮麝春情斷，轉綠回黃妄意賒。玳瑁窗虛延冷月，芭蕉葉捲抱秋花。傷心怕向妝台照，瘦盡朱顏只自嗟。」蘇曼殊同情蘇小小，沒想到卻跟她做了鄰居，兩人在西湖的墓

相距很近，大約可以從容約茶了。袁枚跟蘇小小認過鄉親，還有蘇東坡也在杭州當過官。如此，大約得找一處敞亮的茶館，才能容得下這許多人。

# 豐子愷
## 有生命的菸、酒、茶

成年後，大概沒有人像豐子愷（一八九八—一九七五）那樣實踐自己的生活理念，與菸、酒、茶相伴一生。他是真的溺愛她們，為此還為她們建設了絕妙的共存空間——緣緣堂。這是一個靈與肉完全調和的藝術品。

當戰亂開始，豐子愷被迫離開這個完美空間時，也沒有放棄對菸、酒、茶的熱愛，他只是輕輕地拿起畫筆，記錄那些充滿生活趣味的喝茶場景和意境。

# 四次喝酒情境

關於豐子愷本人的酒生活，他不必擔心有人比他描述得更好。金聖歎講不亦快哉三十三則，林語堂有二十四快事，中年徐霞客回憶一生經歷，總結了八次令他心醉神迷之事，豐子愷也有四次難忘的喝酒情境。

第一次在日本，「有一片平地，芳草如茵，柳陰如蓋，中間設著許多矮榻，榻上鋪著紅氈毯」，喝正宗黃酒，酒友「老黃愛調笑，看見年輕侍女，就和她搭訕，問年紀，問家鄉，引起她身世之感，使她掉下淚來。于是臨走多給小帳，約定何日重來。我們又彷彿身在小說中了」。

第二次在上海城隍廟，「兩斤酒，兩碗『過澆麵』，一碗冬菇，一碗十景」，這「過澆麵」的澆頭是分開裝的，因為口語的差異，也叫做「過橋麵」。豐子愷和老黃成了素菜館的熟客，堂倌一見兩人，就叫：「過橋客人來了，請坐請坐！」

第三次在桐廬，與盛姓老翁對酌。「他的鼓凳裡裝著棉絮，酒壺裹在棉絮裡，可以保暖，斟出來的兩碗黃酒，熱氣騰騰。酒是自家釀的，色香味都上等。」兩人聊天，用花生米下酒，說的是老人的孫子，豐子愷用空話安慰老人，蹭喝了不少酒。

第四次在杭州，與朱姓釣蝦者同飲。兩人曾數次到岳墳吃酒，豐子愷是一斤酒配一盆花生，此人也叫一斤酒，兌三、四隻蝦。蝦是他自己釣的，在酒店現加工。豐子愷「看他吃菜很省，一隻蝦

要吃很久」，由此斷定其是真酒徒，後來一問，還是仰慕他的讀者。

## 三友：菸、酒、茶

豐子愷一生有四位良友：菸、酒、茶和唱機。「四友」經常出現在各種小畫中，只簡練的幾筆，照例有植物、蘆簾上捲，一彎新月點綴著窗戶的夢、兩把竹椅、一張小桌、上置一把茶壺、四個茶杯。按照宋人的審美邏輯，是梅花提升了整個喝茶意境（「尋常一樣窗前月，才有梅花便个同」）。豐子愷題為：「人散後，一鉤新月天如水。」

這詞也是宋人寫的，全詞為：「楝花飄砌，簇簇清香細。梅雨過，萍風起。情隨湘水遠，夢繞吳山翠。琴書倦，鷓鴣喚起南窗睡。密意無人寄，幽恨憑誰洗？修竹畔，疏簾裡。歌餘塵拂扇，舞罷風掀袂。人散後，一鉤新月天如水。」天兒熱，又有雨，睡了個午覺，就搞了點娛樂活動，消消暑氣，最後淡淡地交代一句「人散後，一鉤新月天如水」，留下無盡的想像空間。

仔細想來，他們肯定是喝了茶的，茶可解暑。對那時的文人階層來說，大概沒有人能抵擋「琴棋書畫詩酒茶」的誘惑，也沒有人願意主動放棄，因為這些都是他們的社交媒介，更何況，那還是一個精巧的飲茶時代。楊萬里推崇家鄉的雙井茶，瞧不上「日鑄茶」和「建溪茶」。蘇軾煎茶用個水

都死摳燒水聲。當皇帝的趙佶乾脆寫了一本《大觀茶論》，總之是想指導別人點茶的意思。

豐子愷享受這種茶聚過程，他覺得寫一本操作指南，實在是大煞風景，就選擇了繪畫，以記錄那些喝茶的日子。那時，他在白馬湖春暉中學任教，與夏丏尊、葉聖陶、朱自清、朱光潛、匡互生、劉薰宇、劉叔琴等人共事。大家住得也近，屋子連著屋子，就輪流買酒，互相請客，一起喝茶閒談。一九二四年，這幅漫畫發表在朱自清、俞平伯合辦的雜誌《我們的七月》上，是豐子愷的成名作。

鄭振鐸沒有參加這次聚會，只得賞畫過癮，「雖然是疏朗的幾筆墨痕，畫著一道捲上的蘆簾，一個放在廊邊的小桌，桌上是一把壺，幾個杯，天上是一鉤新月，我的情思卻被他帶到一個詩的仙境，我的心上感到一種說不出的美感」。朱光潛的邏輯在於：「所謂領略，就是能在生活中尋出趣味。好比喝茶，渴漢只管滿口吞咽，會喝茶的人卻一口一口細啜，能領略其中風味。」

從器物的角度來說，這套壺杯，酒也喝得，茶也喝得，憑主客的興趣和環境選擇。豐子愷一生最愛紹興黃酒，朱光潛觀察他，「酒後見真情，諸人各有勝概，我最喜歡子愷那一副面紅耳熱，雍容恬靜，一團和氣的風度」。豐子愷的看法是，「做人好比喝酒：酒量小的，喝一杯花雕酒已經醉了，酒量大的，喝花雕酒才能過癮。文藝好比是花雕，宗教好比是高粱。弘一法師酒量很大，喝花雕不能過癮，必須喝高粱。我酒量很小，只能喝花雕，難得喝一日高粱而已。但喝花雕的人，頗能理解喝高粱者的心」。大約，這就是一個素心人對另一個素心人的洞察與理解，以酒作

喻，再恰當不過了。

同樣的心境，延續到抽菸上，豐子愷的看法，既不功利，也無機心，他只是自覺每樣物品都有它的生命。有一次，他新點了一支香菸，在痰盂上敲菸灰時，用力重了，整支菸就「溺死在污水裡了」，覺得「比丟棄兩個銅板肉痛得多」，豐子愷解釋說：

因為香菸經過人工的製造，且直接有惠于我的生活。故我對于這東西本身自有感情，與價錢無關。兩角錢可買二十包火柴。照理，丟掉兩角錢同焚去二十包火柴一樣。但丟掉兩角錢不足深惜，而焚去二十包火柴人都不忍心做。做了即使別人不說暴殄天物，自己也對不起火柴。

## 緣緣堂生活

緣緣堂是豐子愷魂牽夢縈的生活空間，承載了他太多的情感和寄託。他相信環境支配文化，從建築到陳設，每一個細節都要達其所想，「構造用中國式，取其堅固坦白。形式用近世風，取其單純明快。一切因襲、奢侈、煩瑣、無謂的佈置與裝飾，一概不入。全體正直、高大、軒敞、明爽，具有深沉樸素之美」。

修建期間，有朋友要送豐子愷一個黑人捧茶盤的擺件，他委婉地拒絕了。依照宋人王禹偁的觀

察，「彼齊雲、落星、高則高矣；井、麗譙、華則華矣。止于貯妓女、藏歌舞，非騷人之事，吾所不取」。豐子愷則認為以黑人為俑不人道，兩人的態度取向是一致的。緣緣堂區額是馬一浮題寫的，中堂老梅是吳昌碩畫的，壁間對聯是弘一法師手書的佛經。

豐家世居石門灣，親友故舊甚多。緣緣堂落成後，五年間，豐子愷一家度過了一段非常愉快的時光。平時裡，與親友們「清茶之外，佐以小酌，直至上燈不散」。而一年四季，生活於緣緣堂，又另有妙趣，豐子愷在〈告緣緣堂在天之靈〉中，對這種生活的追憶，像畫卷一般徐徐展開：

春天，兩株重辦桃戴了滿頭的花，在你的門前站崗。門內朱欄映著粉牆，薔薇襯著綠葉。院中的秋千亭亭地站著，簷下的鐵馬丁東地唱著。堂前有呢喃的燕語，窗中傳出弄剪刀的聲音。這一片和平幸福的光景，使我永遠不忘。

夏天，紅了的櫻桃與綠了的芭蕉在堂前作成強烈的對比，向人暗示「無常」的至理。葡萄棚上的新葉把室中的人物映成青色，添上了一層畫意。垂簾外時見參差的人影，秋千架上常有和樂的笑語。門前剛才挑過一擔「新市水蜜桃」，又挑來一擔「桐鄉醉李」。堂前喊一聲「開西瓜了！」霎時間樓上樓下走出來許多兄弟姊妹，傍晚來一個客人，芭蕉蔭下立刻擺起小酌的座位。這一種歡喜暢快的生活，使我永遠不忘。

秋天，芭蕉的長大的葉子高出牆外，又在堂前蓋造一個重疊的綠幕。葡萄棚下的梯子上不斷

地有孩子們爬上爬下。窗前的几上不斷地供著一盆本產的葡萄。夜間明月照著高樓，樓下的水門汀好像一片湖光。四壁的秋蟲齊聲合奏，在枕上聽來渾似管弦樂合奏。這一種安閒舒適的情況，使我永遠不忘。

冬天，南向的高樓中一天到晚曬著太陽，溫暖的炭爐裡不斷地煎著茶湯。我們全家一桌人坐在太陽裡吃冬春米飯，吃到後來都要出汗解衣裳。廊下堆著許多曬乾的芋頭，屋角裡擺著兩三壇新米酒，菜廚裡還有自製的臭豆腐乾和霉千張。星期六的晚上，孩子們陪我寫作到夜深，常在火爐裡煨些年糕，洋灶上煮些雞蛋來充充冬夜的饑腸。這一種溫暖安逸的趣味，使我永遠不忘。

緣緣堂，無論季節怎樣變化，豐子愷「永遠不忘」，「冬天，屋子裡一天到晚曬著太陽，炭爐上時聞普洱茶香」。一九三八年一月，緣緣堂毀於戰亂。但在這一年前的十一月二十一日，豐子愷就帶領家人逃難至他鄉，「只要一閉眼睛，就看見無處不是緣緣堂」，因為它是一件靈與肉完全調和的藝術品。

八年間，豐子愷輾轉於浙江、江西、湖南、廣西、貴州、四川等省份的多個城市，既過現實生活，也琢磨趣味。昔年，王禹偁被發配到黃州，辦公之餘，「被鶴氅衣，戴華陽巾，手執《周易》一卷，焚香默坐，消遣世慮。江山之外，第見風帆沙鳥，煙雲竹樹而已。待其酒力醒，茶煙歇，送夕

陽，迎素月」，過得也很快樂。當唐德剛在沙坪壩泡茶館時，豐子愷也在那裡搭建了「沙坪小屋」。

從一九四二年到一九四六年，豐子愷一家在「炒米糖開水」、「鹽茶雞蛋」的叫賣聲中度過。在沙坪壩廟灣特五號，豐子愷坦言「晚酌是每日的一件樂事」，以至於後來他「酒味越吃越美」、「酒量越吃越大」、「從每晚八兩增加到一斤」。

一九四六年七月三日，豐子愷離開重慶，經綿陽、廣元、漢中、寶雞、鄭州、武漢、南京，於九月十五日抵達上海。之後不久，豐子愷回到故鄉石門憑弔被毀的緣緣堂。漫畫「昔年歡宴處，樹高已三丈」就是最好的紀念：一人一樹一破屋，為民國版「樹猶如此，人何以堪」的真實寫照，豐子愷只能從殘存的線索一步步拼出緣緣堂曾經的相貌：

從寺弄轉進下西弄，也盡是茅屋或廢墟，但憑方向與距離，走到了我家染坊店旁的木場橋。這原來是石橋。我生長在橋邊，每塊石板的形狀和色彩我都熟悉。但如今已變成平平的木橋，上有木欄，好像公路上的小橋。橋塊一片荒草地，染坊店與緣緣堂不知去向了。根據河邊石岸上一塊突出的石頭，我確定了染坊店牆界。這石岸上原來築著曬布用的很高的木架子。染坊司務站在這塊突出的石頭上，用長竹竿把藍布挑到架上去曬的。我做兒童時，這塊石頭被我們兒童視為危險地帶。只有隔壁豆腐店裡的王囝囝，身體好，膽量大，敢站到這石頭上，而且做個「金雞獨立」。我是不敢站上去的。有一次我央另一個人拉住了手，上去站了

一會，下臨河水，膽戰心驚。終被店裡的人看見，叫我回來，並且告訴母親，母親警戒我以後不准再站。如今百事皆非，而這塊石頭依然如故。這一帶地方的盛衰滄桑，染坊店、緣緣堂的興廢，以及我童年時的事，這塊石頭一一親眼看到，詳細知道。我很想請它講一點給我聽，但它默默不語，管自突出在石岸上。只有一排牆腳石，肯指示我緣緣堂所在之處。我由牆腳石按距離推測，在荒草地上約略認定了我的書齋的地址。一株野生樹木，立在我的書桌的地方，比我的身體高到一倍。這裡曾有十扇長窗，四十塊玻璃。石門灣淪陷前幾日，日本兵在金山衛登陸，用兩架飛機來炸十八里外的石門縣，這十扇玻璃窗都震怒，發出憤怒的叫聲。接著就來炸石門灣，一個炸彈落在書齋窗外五丈的地方，這些窗曾大聲咆哮。我躲在窗內，倖免於難。這些回憶，在這時候一一浮出腦際。我再請牆腳石引導，探尋我們的灶間的地址。約略找到了，但見一片荒地，草長過膝。

但家園已毀，前緣難續。族人買了很多酒來慰勞豐子愷，他痛飲數十分鐘後，酣然入睡，次日就離開了這個傷心之地。

豐子愷最後居住的地方是上海「日月樓」，馬一浮的對聯說得很明白「星河界裡星河轉／日月樓中日月長」，豐子愷在這裡喝茶、讀書、畫畫、翻譯外國文學作品直至終老，一生未再遷徙他處。

# 茶畫大家

中國茶畫在文人畫中，並不顯得突出，但藝術傳統和文化心靈卻是一脈相承的。茶畫，從張萱到吳昌碩，都有所涉及，到了豐子愷，風格為之一變，迎來了一個全新的時代。

豐子愷是中國漫畫的先驅，成名作「人散後，一鉤新月天如水」就是茶畫。其存世茶畫可分為三類：表現日常生活，為古詩詞造相，抒發個人感情。這些畫中，茶的物質性和精神性，結合得既質樸簡單又意境深遠：

「黃昏」（一九二六）

「秋夜」（一九二六）

「茶壺的 KISS」（一九三一）

「咖啡茶」（一九三二）

「吃茶」（一九三四）

「燈前自煮茶」（一九四二）

「白雲無事常來往，莫怪山人不送迎」（一九四三）

「閑坐」（一九四六）

「月亮等我們」（一九四六）

「茶店一角」（一九四七）

「留客題詩夜煮茶」（一九四七）

「鄰叟閑來無個事，一支菸管一杯茶」（一九六三）

自一九三七年開始，豐子愷輾轉流浪他鄉，去過很多城市。一九五五年到一九六六年間，他遊歷了莫干山、廬山、黃山、井岡山，也去了南昌、贛州、瑞金、撫州、景德鎮、金華、揚州、杭州、紹興、嘉興、南潯、湖州、菱湖等城市，高山雲霧出好茶，這些地方多出名茶，這些城市也是重要的茶葉消費區。在江西，豐子愷畫了六幅「採茶戲」，在黃山，他感歎「白雲無事常來往，莫怪山人不送迎」，還說「青山個個伸頭看，看我庵中吃苦茶」。

這六幅「採茶戲」在他的茶畫中，具有某種唯一性。畫是彩色漫畫，重點表現人物的精神風采。採茶戲起源於茶農採茶時所唱的歌曲，與民間舞蹈結合後形成。江西採茶戲起源於贛南，分五大流派，流行於南昌、九江、吉安、萍鄉、撫州、景德鎮等地，具有濃郁的地方色彩。其傳統劇碼，除生活小戲外，以男女愛情為主，傳統劇目數以百計。此六幅畫中，四女二男，有老人，有年輕姑娘，畫中人皆著戲服，有的挎著籃子，有的手執菸桿，正是日常生活場景的真實寫照。

豐子愷的漫畫，由他女兒編輯的全集傳世，實際上也只是大部分存世漫畫的匯編，自然不能反

映豐氏漫畫的全貌。因此，細分為茶畫的畫作，也沒有準確的統計數據。豐子愷送給學生胡治均很多畫作，「文革」期間，迫於形勢，大多數被胡沉於江底（有幾百幅），損失慘重。

現存漫畫中，有一幅茶畫：有山、有雲、有樹、有茅屋、有籬笆，有拉琴人，招牌上有一個「茶」字，題字內容為「山路寂寂雇客少，胡琴一曲代 RADIO」。RADIO，指收音機，茶和收音機在一起，怎麼看都有「混搭」的意味，豐子愷卻是認真的，他只是如實地記錄了人生中一次妙趣橫生的喝茶經歷。

那是一九三五年的某個秋天，豐子愷與兩個女孩去西湖山中遊玩，遇到下雨。他們就近在一家小茶店避雨，喝著一角錢一壺的普通茶水，靜靜地等待雨過天晴。孰料，茶越喝越淡，雨卻越下越大。兩個女孩情緒都不好，豐子愷很淡定，還趁機實地體驗了一把「山色空濛雨亦奇」的境界。那時，有個茶博士坐在門口拉胡琴，「這好像是因為顧客稀少，他坐在門口拉這曲胡琴來代替收音機做廣告的」。不久之後，茶博士就停止了拉胡琴。為了安慰兩個女孩，豐子愷向茶博士借了胡琴，上陣表演：

在山中小茶店裡的雨窗下，我用胡琴從容地（因為快了要拉錯）拉了種種西洋小曲。兩女孩和著了歌唱，好像是西湖上賣唱的，引得三家村裡的人都來看。一個女孩唱著〈漁光曲〉，要我用胡琴去和她。我和著她拉，三家村裡的青年們也齊唱起來，一時把這苦雨荒山鬧得十分

溫暖。我曾經吃過七八年音樂教師飯，曾經用鋼琴伴奏過混聲四部合唱，曾經彈過貝多芬的鳴奏曲。但是有生以來，沒有嘗過今日般的音樂的趣味。

這種融合經歷、漫畫和文字於一體的喝茶場景，可遇而不可求，在民國眾大師的喝茶經歷中，豐子愷大約算是獨一無二的。

## 坐茶館，繪好畫

汪曾祺泡茶館，泡出了學問；唐德剛泡茶館，泡出了治學方法；豐了愷泡茶館，是為了更好地寫生繪畫。在杭州時，他經常帶著速寫本在茶館的欄杆邊，記錄下任何他感興趣和有特點的人和物。豐子愷一生在很多地方畫過茶畫，茶館是他鍾愛的繪畫場所。

為什麼喜歡在茶館樓上畫呢？因為在路上畫有種種不便：第一，被畫的人看見我畫他，他就戒備，姿態就不自然。如果其人是開通的，他就整一下衣服，裝一個姿勢，好像坐在照相館裡的鏡頭面前一樣。那時畫出來就像一尊菩薩，不是我所需要的畫材。畫好之後他還要走過來看，看見寥寥數筆就表示不滿，彷彿損害了他的體面。如果其人是不開通的，看見我畫

他，他簡直表示反對，或竟逃脫。因為那時（四五十年前）有一種迷信，說拍照傷人元氣，使人倒楣。寫生與拍照相似，也是這些頑固而愚昧的人所嫌忌的。當時我有一個畫同志，到鄉下去寫生，據說曾經被奪去速寫簿，並且趕出村子外，差一點兒沒有被打。我沒有碰到這種情況，然而類乎此的常常碰到。有一次我看見一老婦和一少婦坐在湖濱，姿態甚好，立刻摸出速寫簿來寫生。豈知被老婦瞥見，她一把拉住少婦就跑，同時嘴裡喃喃地罵。少婦臨去向我白一眼，並且「呸」的吐一口唾沫，彷彿我「調戲」了她。諸如此類……

第二種不方便，是在地上寫生時，往往有許多閒人圍著我看畫。起初一二個人，後來越聚越多，同看戲法一樣。而這些人有時也竟把我當作變戲法：有的站在我面前，擋住視線；有的擠在我左右，碰我的手臂；有的評長說短，向我提意見；有的小孩子大叫「看畫菩薩頭！」（他們稱畫人物為畫菩薩頭。）這些時候我往往沒有畫完就走，因為被畫的人，看見一堆人吵吵鬧鬧，他也跑過來看了！我走了，還有幾個小孩子或閒人跟著我走，希望我再「表演」，簡直同看戲法一樣。

為了有這種種不方便，所以我那時最喜歡在茶樓上寫生。延齡大馬路上車水馬龍，行人如織，都是很好的寫生模特兒！

坐茶館也有風險，豐子愷的「茶店一角」直接呈現了汪曾祺、老舍、聞一多都給過的警告：莫談國事。這是一種獨立於「打茶圍」、「唱圍鼓」、「吃講茶」等情況之外的茶館生態。現實生活中，豐子愷不但對上海青蓮閣的「陪吃茶」保持高度警惕，在杭州對西湖「茶盤」也一樣小心翼翼，兩者都指向現實的危險：

我由此聯想到西湖上莊子裡的茶盤：坐西湖船遊玩，船家一定引導你去玩莊子。劉莊、宋莊、高莊、蔣莊、唐莊，裡面樓臺亭閣，各盡其美。然而你一進莊子，就有人拿茶盤來要你請坐喝茶。茶錢起碼兩角。如果你坐下來喝，他又端出糕果盤來，請用點心。如果你吃了他一粒花生米，就起碼得送他四角。每個莊子如此，遊客實在吃不消。如果每處吃茶，這茶錢要比船錢貴得多。於是只得看見茶盤就逃。

然而那人在後面喊：「客人，茶泡好了！」你逃得快，他就在後面罵人。真是大殺風景！所以我們遊慣西湖的人，都怕進莊子去。最好是在白堤、蘇堤上的長椅子上閒坐，看看湖光山色，或者到平湖秋月等處吃碗茶，倒很太平安樂。

# 尊重生命

蘇曼殊、郁達夫、梁實秋諸人有一個同好，即喝完龍井之後，來一碗西湖藕粉。梁實秋總結說：有善地，有美景，有佳茗，「四美」俱全。豐子愷也有「四事」，即天上的神明與星辰，人間的藝術與兒童。統攝這些的，表面看來，只是個人旨趣，內核卻是敬畏之心、尊重生命。

豐子愷除了在菸、酒、茶中看到生命氣象以外，曾經還對一粒米飯展開過身世調查：

吃飯的時候，一顆飯粒從碗中翻落在我的衣襟上。我顧視這顆飯粒，不想則已，一想又惹起一大篇的疑惑與悲哀來：不知哪一天哪一個農夫在哪一處田裡種下一批稻，就中有一株稻穗上結著煮成這顆飯粒的穀。這粒穀又不知經過了誰的刈、誰的磨、誰的舂、誰的糶，而到了我們的家裡，現在煮成飯粒，而落在我的衣襟上。這種疑問都可以有確實的答案；然而除了這顆飯粒自己曉得以外，世間沒有一個人能調查，回答。

一番追問，雖然不免惆悵，但目光放遠來看，豐子愷那些空靈、乾淨、純潔、簡單的漫畫，呈現的卻是中國文化之美。如同他的茶畫一般，靈魂還是中國的。是那偉大的藝術傳統和悲憫的文化心靈，提升了那些漫畫的格調。

豐子愷一生堅持過藝術化的生活，心境平和淡定，常常從古人的身上去尋找精神共鳴，訴之於求，便形之於畫。但是，這種尋找不是無源之水，無本之木。影響他一生的那個人，那年在杭州。他出家前叫李叔同，出家後，叫弘一法師。正是從他身上，豐子愷深刻理解了人是如何認真生活的。

弘一法師由翩翩公子一變而為留學生，又變而為教師，三變而為道人，四變而為和尚。每做一種人，都做得十分像樣。好比全能的優伶：起青衣像個青衣，起老生像個老生，起大面＊又像個大面……都是「認真」的緣故。

有些人從來不說什麼，卻能強烈影響你的生命進程。豐子愷觀察下的李叔同「溫而厲」，其人格會散發出力量。「他從來不罵人，從來不責備人，態度謙恭，同出家後完全一樣，然而個個學生真心的怕他，真心的學習他，真心的崇拜他。我便是其中之一人。因為就人格講，他當教師不為名利，為當教師而當教師，用全副精力去當教師。就學問講，他博學多能，其國文比國文先生更高，其英文比英文先生更高，其歷史比歷史先生更高，其常識比博物先生更富，又是書法金石的專家，中國

* 大面，俗稱「大花臉」，傳統戲曲角色，有紅、黑、紫、藍、粉等顏色。

話劇的鼻祖。他不是只能教圖畫音樂，他是拿許多別的學問為背景而教他的圖畫音樂。」

豐子愷十七歲入浙一師，受教於李叔同門下長達五年，得其言傳身教，如沐春風。所以，從精神上，他更容易理解李叔同一生的行為。他畢業後，幾乎是按著李叔同的足跡來前行的，去日本留學，到學校教書，一九二七年又皈依在弘一法師座下。這是兩個認真生活的人之間深刻的理解和認同。

我以為人的生活，可以分作三層：一是物質生活，二是精神生活，三是靈魂生活。物質生活就是衣食。精神生活就是學術文藝。靈魂生活就是宗教。

「人生」就是這樣的一個三層樓。懶得（或無力）走樓梯的，就住在第一層，即把物質生活弄得很好，錦衣玉食，尊榮富貴，孝子慈孫，這樣就滿足了。這也是一種人生觀。抱這樣的人生觀的人，在世間占大多數。其次，高興（或有力）走樓梯的，就爬上二層樓去玩玩，或者久居在裡頭。這就是專心學術文藝的人。他們把全力貢獻於學問的研究，把全心寄託於文藝的創作和欣賞。這樣的人，在世間也很多，即所謂「知識分子」，「學者」，「藝術家」。還有一種人，「人生欲」很強，腳力很大，對二層樓還不滿足，就再走樓梯，爬上三層樓去。這就是宗教徒了。他們做人很認真，滿足了「物質欲」還不夠，滿足了「精神欲」還不夠，必須探求人生的究竟。他們以為財產子孫都是身外之物，學術文藝都是暫時的美景，連自己的身

體都是虛幻的存在。他們不肯做本能的奴隸，必須追究靈魂的來源，宇宙的根本，這才能滿

足他們的「人生欲」。這就是宗教徒。世間就不過這三種人。

抽菸、喝酒、飲茶，既是物質生活，也是精神生活，也有人將它們當做靈魂生活，在儒、釋、

道義理中互相啟發和印證。而藝術來源於生活，更深植於內心的堅守與趣味。豐子愷這個著名的

「三層樓」，既是解讀老師出家的因緣，又何嘗不是他對自己世界觀的堅守。如果你問世人，一個諾

言要用多久的時間來兌現，他會用行動告訴你：「世壽所許，定當遵囑。」豐子愷用長達四十六年的

時間，以慈悲心腸，秉承「護生即護心」的精神，畫了六集《護生畫》，成為一個時代的絕唱。

在更廣闊的天地裡，出現在豐子愷精神世界中的人物，有夏丏尊、馬一浮、陳師曾、竹久

夢二、夏目漱石等人；更遠一些，還有很多，如陶淵明、王禹偁、蘇東坡、歸有光、張溥、徐霞

客……中國歷史上寫詩的、寫詞的、畫畫的、喝茶的、寫散文的，這個名單還可以列很長，很長。

年輕時，豐子愷激賞竹久夢二，認為他「寥寥數筆的一幅小畫，不僅以造型的美感動我的眼，

又以詩的意味感動我的心」。豐子愷也像夢二一般，將日常生活繪成一幅幅小畫。他的摯友朱自清評

價說：「我們都愛你的漫畫有詩意；一幅幅的漫畫，就如一首首的小詩──帶核兒的小詩。你將詩的

世界東一鱗西一爪地揭露出來，我們這就像吃橄欖似的，老覺著那味兒。」

壯年時，豐子愷將中國的古詩詞譯為一幅幅小畫。一千多年前，蘇束坡攜酒遊赤壁，有前後二

賦記之，到了豐子愷這裡，只取「山高月小，水落石出」八字，一幅小畫，將相距千年的精神氣質一下子貫通。畫中人舉杯相慶，彷彿在替蘇東坡告訴我們：「且夫天地之間，物各有主，苟非吾之所有，雖一毫而莫取。惟江上之清風，與山間之明月，耳得之而為聲，目遇之而成色，取之無禁，用之不竭，是造物者之無盡藏也，而吾與子之所共適。」

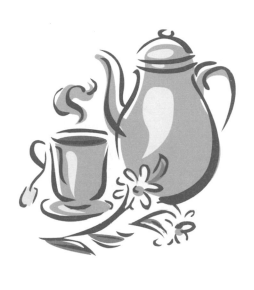

# 張愛玲

## 上海往事，茶裡人生

《紅樓夢》中，妙玉出場論茶，那些錦衣玉食的公子小姐一下就懂了。張愛玲也論茶，只是更加隱晦。譬如圍林中的借景，看起來宜人，卻隱藏了太多需要解讀的密碼。

張愛玲（一九二〇-一九九五）將人生悲喜凝聚成色彩鮮明的茶葉，加水，再沏成風情萬種的茶。情要用水調，對張愛玲來說，再適合不過了。

# 張家的茶是苦的

張愛玲的身世和愛情，是對普通人好奇心最好的滿足。她對自己的童年生活評價不高，從父母那裡得到的愛也很少。某些成長經歷，冰心、林徽因、林語堂、鄭振鐸的同鄉盧隱也有過。張愛玲被父親關在屋子裡，生病差點死了，盧隱一出生就被父母嫌棄，兩歲時生一身疥瘡，也差點死了。

但是，她們終究沒有放棄自己。

盧隱寫出好小說，約朋友在北京「來今雨軒」開討論茶會時，張愛玲還是個嬰兒。張愛玲後來說，出名要趁早，並以文學才情聞名於世。

張愛玲彷彿就是為了寫小說才來到這個世界的。她宣稱自己是一個自食其力的小市民，可見對她而言，顯赫的家世並不足以稱道。

她在文章中討好讀者，給人的感覺卻像斟茶人，給你續杯，同你聊天，時有動人心語，卻絕不讓你走進她的內心世界。

她和姑姑住在上海的公寓裡，在六樓看風景，「晚煙裡，上海的邊疆微微起伏，雖沒有山也像是層巒疊嶂。我想到許多人的命運，連我在內的，有一種鬱鬱蒼蒼的身世之感。『身世之感』普通總是自傷、自憐的意思吧，但我想是可以有更廣大的解釋的」。張愛玲講了一個故事：

我給您沏的這一壺茉莉香片，也許是太苦了一點。我將要說給您聽的一段香港傳奇，恐怕也是一樣的苦——香港是一個華美的但是悲哀的城。

您先倒上一杯茶——當心燙！您尖著嘴輕輕吹著它。在茶煙繚繞中，您可以看見香港的公共汽車順著柏油山道徐徐地馳下山來。

故事中的聶傳慶和言丹朱都是外鄉人。言父叫言子夜，是大學教授，和聶母馮碧落有過一段情。多年後，一個另娶，一個他嫁，各自組成了家庭。聶父把家搬到香港後，日常生活就是描金小茶壺伴著大菸槍，茶香繚繞，煙氣瀰漫，虛度光陰。當年，馮碧落是一隻繡在屏風上的鳥，隨年深日久，終至腐爛，連墳墓也在屏風上。聶傳慶是這段失敗婚姻的副產品。隨著母親的早逝，父親把對妻子的憎恨轉嫁到兒子身上，再加上後母是一個不省油的燈。他又成了屏風上的鳥，二十年的時間，在精神上早就殘廢了。

在現實生活中，張愛玲經常和姑姑住在一起，她認為姑姑的家「是一個精緻完全的體系」，在這裡不僅能從容的喝茶聊天，心情不好時，摔東西也會特別痛快。「杯盤碗匙向來不算數，偶爾我姑姑砸了個把茶杯，我總是很高興地說：『輪到姑姑砸了！』」

張愛玲在父親留下的字跡中讀出不一樣的訊息，「有一種春日遲遲的空氣，像我們在天津的家」。而父親在上海留下的家，「像重重疊疊複印的照片，整個的空氣有點模糊。有太陽的地方使人瞇

睡，陰暗的地方有古墓的清涼。房屋的青黑的心子裡是清醒的，有它自己的一個怪異的世界」。

張愛玲有一個抽大菸的父親和一個性格彪悍的後母，日子過得並不舒坦，關係緊張時，父親不僅打她，將她關在黑屋子裡，還揚言要用槍殺了她。言丹朱是張愛玲口中「一個合乎理想的女孩」，在小說中雖被虐待，卻沒有死。張愛玲也沒有死，所以才會有〈茉莉香片〉這個故事，於她而言，茉莉香片是苦的。

## 上海青蓮閣和公寓裡的茶

豐子愷觀察舊上海的「公共空間」，「四馬路是妓女的世界。潔身自好的人，最好不要去。但到四馬路青蓮閣去吃茶看妓女，倒是安全的。她們都有老鴇伴著，走上樓來，看見有女客陪著吃茶的，白她一眼，表示醋意；看見單身男子坐著吃茶，就去奉陪，同他說長道短，目的是拉生意」。

在上海，公共空間和私人領地並行不悖，張愛玲說：「公寓是最合理想的逃世的地方。厭倦了大都會的人們往往記掛著和平幽靜的鄉村，心心念念盼望著有一天能夠告老歸田，養蜂種菜，享點清福，殊不知在鄉下多買半斤臘肉便要引起許多閑言閑語，而在公寓房子的最上層你就是站在窗前換衣服也不妨事！」

張愛玲大約沒有去過青蓮閣，她只待在公寓裡，喝茶、讀書，與姑姑聊天。如果你要進入她的

領地，借助文字是可行的辦法。蘇州人周瘦鵑扶持過張愛玲，在自己主編的《紫羅蘭》上簽發了張愛玲的〈第一爐香〉和〈第二爐香〉，為示感謝，張愛玲請他喝過英式下午茶，地點是上海赫德路愛丁頓公寓六〇號張愛玲的姑姑張茂淵家。周瘦鵑後來撰文記述此事，稱讚張家點心、茶杯和碟子都十分精美。

另一個進入張家公寓的是浙江人胡蘭成。他是主動的進攻者，從此，他的名字與張愛玲緊緊繫在一起，成為各種解讀張愛玲的起點和終點。才女遇到魅力大叔的故事和題材，再好不過了。才女喝茶，大叔也喝茶。大叔生在茶鄉，也是才子，對胡村的採茶場景十分熟悉。

茶葉旺時，沿江村裡來的採茶女，七八人一夥，十幾人一隊，一村一村的採進去，多是經過我家門前大路上。她們梳的覆額干絲髮，戴的綠珠妝沿新笠帽，身上水紅手帕竹布衫，各人肩背一隻茶籃。她們在胡村一停三四天，幫茶山多的人家採茶葉，村中的年輕人平日挑擔打短工積的私蓄，便是用來買胭脂花粉送她們。還有買大糕請她們，大糕是二寸見方，五分厚，糯米粉蒸的，薄薄的面上用胭脂浮水印「福祿壽禧」，映起豬油豆沙餡的褐色，流流動，留出雪白的四邊，方方的像玉璽印。這大糕在紹興城裡長年有，胡村則只茶時有人蒸來橋頭路亭裡賣，年輕小夥子一籠一籠買去茶山上送給採茶女。他們又給採茶女送午飯，順便秤茶葉，背著爹娘，把秤棒放給美貌的，五斤半秤成六斤。茶山上男女調笑，女的依仗人多，卻

也不肯伏輸。

常見的生活場景，胡蘭成寫來，空氣中都飛揚著青年男女的荷爾蒙。茶採了，該辦的事也順手辦了。俗世男女，無可厚非。這樣的生活場景，張愛玲寫來，一樣得心應手，喝茶就是最好的道具。

她道：「進來吃杯茶麼？」一面說，一面回身走到客室裡去，在桌子旁邊坐下，執著茶壺倒茶。桌上齊齊整整放著兩份杯盤。碟子裡盛著酥油餅乾與烘麵包。振保立在玻璃門口笑道：「待會兒有客人來罷？」嬌蕊道：「咱們不等他了，先吃起來罷。」振保躊躇了一會，始終揣摩不出她是什麼意思，姑且陪她坐下了。

嬌蕊問道：「要牛奶麼？」振保道：「我都隨便。」嬌蕊道：「哦，對了，你喜歡吃清茶，在外國這些年，老是想吃沒的吃，昨兒個你說的。」振保笑道：「你的記性真好。」嬌蕊起身撤鈴，微微瞟了他一眼道：「你不知道，平常我的記性最壞。」振保心裡怦的一跳，不由得有些恍恍惚惚。阿媽進來了，嬌蕊吩咐道：「泡兩杯清茶來。」振保笑道：「順便叫她帶一份茶杯同盤子來罷，待會兒客人來了又得添上。」嬌蕊瞅了他一下，笑道：「什麼客人，你這樣記掛他？阿媽，你給我拿支筆來，還要張紙。」她颼颼地寫了個便條，推過去讓振保看，上面是很簡捷的兩句話：「親愛的悌米，今天對不起得很，我有點事，出去了。嬌蕊。」她把那張紙

對折了一下，交給阿媽道：「一會兒孫先生來了，你把這個給他，就說我不在家。」

阿媽出去了，振保吃著餅乾，笑道：「我真不懂你了，何苦來呢，約了人家來，又讓人白跑一趟。」嬌蕊身子往前探著，聚精會神考慮著盤裡的什錦餅乾，挑米挑去沒有一塊中意的，答道：「約他的時候，並沒打算讓他白跑。」振保道：「哦？臨時決定的嗎？」嬌蕊笑道：「你沒聽見過這句話麼？女人有改變主張的權利。」

阿媽送了綠茶來，茶葉滿滿的浮在水面上，振保雙手捧著玻璃杯，只是喝不進嘴裡。他兩眼望著茶，心裡卻研究出一個緣故來了。嬌蕊背著丈夫和那姓孫的藕斷絲連，分明嫌他在旁礙眼，所以今天有意的向他特別表示好感，把他吊上了手，便堵住了他的嘴。其實振保絕對沒好心腸去管他們的閒事。莫說他和士洪夠不上交情，再是割頭換頸的朋友，在人家夫婦之間挑撥是非，也是犯不著。可是無論如何，這女人是不好惹的。他又添了幾分戒心。

嬌蕊放下茶杯，立起身，從碗櫥裡取出一罐子花生醬來，笑道：「我是個粗人，喜歡吃粗東西。」振保笑道：「哎呀，這東西最富於滋養料，最使人發胖的！」嬌蕊開了蓋子道：「我頂喜歡犯法。你不贊成犯法麼？」振保把手按住玻璃罐，道：「不。」嬌蕊躊躇半晌，笑道：「這樣罷，你給我麵包塌一點，你不會給我太多的。」嬌蕊從茶杯口上凝視著他，抿著嘴一笑道：「你笑了起來，果真為她的麵包上敷了些花生醬。嬌蕊做出那楚楚可憐的樣子，不禁知道我為什麼支使你？要是我自己，也許一下子意志堅強起來，塌得太少的！」兩人同聲大

笑。禁不起她這樣稚氣的嬌媚，振保漸漸軟化了。

在公寓裡，國外學成歸來的佟振保和同學的妻子王嬌蕊藉著茶互相試探，她記得他有喝清茶的習慣，在人前賣乖示好，他卻以為這不過是封口費。振保端著茶杯轉心眼，嬌蕊低頭玩茶葉，一樣的心事重重。這個時候，其他人物突然出現，打破了沉默。嬌蕊說自己的心是一所公寓，振保表示想租房子，嬌蕊不答應，振保又說住不慣公寓，要單幢，嬌蕊卻說，有本事你拆了重蓋。

這樣的對話意蘊，現代人不難理解，不過是日常生活中重複發生的故事，男人要誘惑女人，女人也要詞關竅要，直逼核心，反之亦然。一九九四年，關錦鵬執導的同名電影《紅玫瑰與白玫瑰》上演，不僅喝茶的場景依舊，連台詞和畫外音都照搬原作。通過上面的對話，其實不難猜測兩人的關係發展，「嬌蕊的床太講究了，振保睡不慣那樣厚的褥子，早起還有點暈床的感覺」。

按現代人的說法，這都是滿滿的套路啊。已婚大叔胡蘭成能打動單身文藝女張愛玲，在那些喝茶的日子裡，能來事，會聊天，詞關竅要之話不知說了幾籮筐，很多時候，茶水成了最好的見證。所有的招式最後被他總結成一句殺傷力極強的話，他說，張愛玲是民國社會裡的臨水照花人。私心裡，有水有茶，才是好生活。那日，胡蘭成去拜訪張愛玲，張愛玲例倒了一杯茶放在茶几上，靜靜地聽胡蘭成侃侃而談。喝著茶，以胡蘭成的老練，一定會說起他家鄉的採茶場景。

兩人結婚後，一天，張愛玲端茶給胡蘭成，無意間擺了一個 Poss（姿勢），胡蘭成說這姿勢

「豔」，張愛玲卻說：人家有好處易得你感激，卻難得你滿足。又有一次，張愛玲穿了一件桃紅色旗袍，胡蘭成連聲稱讚，張愛玲很高興：「桃紅的顏色聞得見香氣。」這就好比，有些茶喝得，有些茶喝不得，會聊天的選擇讚美泡茶的美女，老練的搧一巴掌，再給顆糖，有些人卻偏偏受用這一套。

張愛玲心氣是高，卻也吃五穀雜糧，喝茶飲酒磨咖啡。她觀察別人的情感生活，洞若觀火，對進攻的套路一清二楚。但一個人喝茶和兩個人喝茶，畢竟相差太遠了。李清照與老公趙明誠賭書潑茶，連後來的納蘭性德都被感動了；芸娘出現在沈三白的生活裡，嗜茶的林語堂趕緊向她獻上膝蓋。

常有人感動於「因為懂得，所以慈悲」，但她們既沒有張愛玲的參照體系，也沒有足夠的清醒。

到頭來，不免責己責人。據說，胡、張二人曾擬有婚書：胡蘭成張愛玲簽訂終身，結為夫婦，願歲月靜好，現世安穩。「歲月靜好」從此被用濫了，反而掩蓋了「簽訂終身，結為夫婦」的本質和終極意義。

# 為你留一座城，好喝茶

那個年代，在北京可以「打茶圍」，在上海可以「陪吃茶」，成都也有女茶房。男人可以在公共空間選擇更多的喝茶方式，女人的局限就多一些。而在公共空間和私人領地的自由切換，男人似乎也有改變主意的權力。豐子愷觀察下的舊上海茶生活，是一個特定區域。林語堂對北京類似區域也

有觀察，「男士們也可以去她們的閨閣品嘗瓜果、飲茶閑談，坐上個把時辰離去，這叫『踏茶圍』，如此則男人一晚可去幾處談笑玩耍……風雨交加的夜晚或客人飲酒過量，他們也可以留下過夜，這叫做『借乾鋪』」*。我們的朋友胡適之更是深諳此道。

概要之，我們很難以統計資料的方式具體印證公共空間和私人領地，哪一個對男女關係影響更大一些。但每一個時代的男女遇到的情感困境多少與這兩者息息相關。當公共空間的某些功能退化，男人們可靠的選擇就是回到家中，陪著妻子，哄著孩子，笑容滿面地接過妻子遞來的一杯熱茶。反之，如前文的佟振保般，即使娶了賢慧太太，一樣在外面花天酒地。

張愛玲遇到的問題，跟任何一個普通人遇到的問題沒什麼兩樣。她自己也明白，「去掉了一切的浮文，剩下的彷彿只有飲食男女這兩項。人類的文明努力要想跳出單純的獸性生活的圈子，幾千年來的努力竟是枉費精神麼？事實是如此」。

一九四六年二月，張愛玲從上海去溫州尋找胡蘭成，迎接她的還有一個叫范秀美的女人。張愛玲本來喜歡在公寓裡喝茶，有一天終於明白，還有更廣闊的喝茶空間。這一次，她要為白流蘇留住那個陪她喝茶的男人。

吃完了飯，柳原舉起玻璃杯來將裡面剩下的茶一飲而盡，高高地擎著那玻璃杯，只管向裡看著。流蘇道：「有什麼可看的，也讓我看看。」柳原道：「你迎著亮瞧瞧，裡頭的景致使我想

到馬來的森林。」杯裡的殘茶向一邊傾過來，綠色的茶葉黏在玻璃上，橫斜有致，迎著光，看上去像一棵翠生生的芭蕉。底下堆積著的茶葉，蟠結錯雜，就像沒膝的蔓草和蓬蒿。

二○○七年，同名電視劇《傾城之戀》完全照搬了這個喝茶場景，演員黃覺和陳數細膩逼真地呈現了小說中兩人間的互動對話。在書中，花花公子范柳原見到離了婚的白流蘇，一開口，就誇她的特長是低頭。這跟現在誇女孩長得漂亮是一樣的。細微差別在於，范柳原是此中老手，他在努力呈現差異性，以便誇得有新意。就像胡蘭成誇張愛玲是臨水照花人，從此成為江湖絕響。

在接風宴會上，范柳原突然出現，拉著流蘇跳舞，順便進行了關於好女人和壞女人的「學術交流」。范柳原認為，一般男人既喜歡把好女人變成壞女人，又喜歡拯救壞女人。他則不同，喜歡老實些的好女人。白流蘇將這個說法解讀為，范柳原理想中的女人是人前貞女，人後蕩婦，冰清玉潔又富有挑逗性。她也很會來事，順嘴還了范柳原一句：你要我在旁人面前做好女人，在你面前做壞女人。逼得范柳原將他對流蘇的審美提高到「一個真正的中國女人」的境界，他的立論依據是：這樣的中國女人最美，永不過時。

*　借乾鋪，以前指借妓院住宿而不嫖妓。

不等舞會結束，范柳原找了個藉口，製造了兩人獨處的機會。在一堵牆前，兩人又討論起了地老天荒的問題。白流蘇還忖度范柳原是講究精神戀愛還是肉體之愛。因為范柳原覺得，精神戀愛是以結婚為導向的，而結婚後，女人在處理具體家務上有很大的主導權。白流蘇傾向於認為范柳原是講究精神戀愛的，到底也拿不準，所以兩人在飯店吃完飯後，藉著這次喝茶，又來了一次交鋒。

范柳原說茶葉景致讓他想起馬來的森林，白流蘇卻覺得堆積的茶葉像蔓草和蓬蒿。范柳原的說法伏了後招，他說要陪流蘇去馬來，回歸自然。范柳原假設了馬來場景，也在試探白流蘇，並將流蘇穿旗袍更好看作為審美品味又攻了一招。結果，兩人共同討論了人前裝腔的有效性，當然也得有人說真心話。范柳原還說，自從在上海第一次見流蘇之後，他就上了心，還為她費了不少心機。

胡蘭成在武漢，張愛玲不在身邊，同樣費了心機，他提前享受了「紅袖添香」的情趣，俘獲了一個周姓小護士，要了人家的照片，並讓人家題字，周題寫的內容是「春江水沉沉，上有雙竹林，竹葉壞水色，郎亦壞人心」。原本，這首樂府詩是胡蘭成教她的。

范柳原說了那麼多話，如果白流蘇還不接招，那就玩不下去了。從此，兩人一起做了很多事情，看電影、上賭場、去綢緞莊，范柳原卻突然成了君子，連她的手都難得碰一碰，唯獨在沙灘上來了一次驚喜，兩人互相拍打對方身上的蚊子，玩得很開心。沒想到，流蘇突然不爽，起身就走。

按一般男人的邏輯，范柳原應該追上去哄流蘇的，但他卻很淡定，轉身摟個妹子曬夕陽去了。胡蘭成在鄉下逃難時，順手也搞定了寡婦范秀美。

從此，范柳原整天和那個白流蘇認識的妹子廝混，直至與白流蘇討論吃醋問題時，才和解。白流蘇也疑心范柳原使的是激將法，在逼她主動投懷送抱，卻也留了後招，如果出事，可以正大光明地推脫責任，事了拂衣去，再找其他女人。於是，兩人又貌合神離，范柳原解釋《詩經》，說是人力有時而竭，流蘇說，你繞個大彎子，就是不想結婚。一番爭執之後，流蘇回了上海，面對事關清白的輿論壓力，她選擇了靜坐等待，直到後來范柳原來電報求她去香港。范柳原去接她，打趣她的綠色玻璃雨衣像「藥瓶」，冷不防又來一句：「你就是醫我的藥。」

## 上海往事，茶裡人生

出生在上海，在香港求學多年的張愛玲，要借助這個處於特殊時期的城市來表達她對上海的懷念。李歐梵解釋說：「在我看來，香港大眾文化景觀中的『老上海風尚』並不光折射著香港的懷舊或她困擾於自身的身分，倒更是因為上海昔日的繁華象徵著某種真正的神秘，它不能被歷史和革命的官方大敘事所闡釋。這就是他們所希望解開的神秘，從而在這兩個城市之間建立起某種超越歷史的象徵性聯繫。這在近年來製作的幾部引人注目的關於上海的電影中尤為明顯：徐克的《上海之夜》、關錦鵬的《阮玲玉》和改編自張愛玲小說的《紅玫瑰與白玫瑰》。」

關錦鵬們勾連「上海往事」（二〇〇七年上映，講述張愛玲傳喝茶是上海風尚的一個組成部分，關錦鵬們勾連

奇一生的電視劇也叫《上海往事》，不得不從張愛玲那裡尋找認同，因為他們曾經被歷史切割過。

至於用什麼方式去呈現，是小說，還是電影，都無法改變上海生活的本色。二○一三年，厚積薄發的金宇澄在《繁花》中，讓陶陶招呼滬生吃茶，也是開講「上海往事」，從一件事講到另一件事，縈縈繞繞，牽出許多人，許多事。他們出遊，吃飯，常去喝茶的地方，有「綠雲」茶坊、「香芯」茶館。

一次，梅瑞和康總一邊喝茶，一邊聊天，梅瑞雖然講到與陶陶、滬生談過戀愛，跟現任老公結了婚，生了孩子，卻力證自己是一張白紙，不懂男女風情。但在康總眼裡，梅瑞「待人接物，表面矜重，其實弄風惹雨，媚體藏風」，自然不是省油的燈。又一次，梅瑞聊起她媽想跟她爸離婚，跟一個舞伴結婚，她媽說：「這叫第二春，等於一季開兩次桃花。」康總說：「等於一年採兩次明前茶。\*」

陶陶跟老婆芳妹離了婚，以為即將要娶的小琴愛自己，誰知兩人調情嬉鬧中，小琴從陽臺上摔下來，死了。後來陶陶找到她寫的一個日記本，才知自己不過是便宜的下家。電視劇《紅蜘蛛》中有一個類似情節，講的是一個漂亮性感的失足女青年嫁了一個老實巴交的男人。有一天，男人看到女人寫的日記，才知一切因果，那份日記寫得極詳細。《繁花》中的兩個男主角，阿寶和滬生，一個一直不結婚，一個一直不離婚。

所有故事的底色，或如《繁花》結尾的一段話：「面對這個社會，大家只能笑一笑，不會有奇蹟了。女人想搞懂男人的心思，瞭解男人的內心活動，請到書店裡，多翻幾本文藝小說，男人的心

思，男人的心理活動，裡面寫了不少，看一看，全部就懂了。」

因為，這本就是生活的底色，多喝雞湯無用，八卦星座也是枉然。茶館裡的普通男女，能夠說出來的，終究是陳詞濫調，而想說的，不能說，不可說，不便說，這才是人心的隱秘。有心勾引，認真失身，情中有景，蜜裡調油，很多時候，也許是惡夢。《繁花》裡，芳妹總結說：「老實女人是重磅炸彈，炸起來房頂穿洞。」

在《傾城之戀》中，一番波折之後，藉著戰亂，張愛玲成功為白流蘇留下了范柳原。私心裡，她也想留住胡蘭成，終究沒有成功。一九四七年六月，張寫信與胡了斷關係，隨信附有三十萬元。晚年，張愛玲生活在國外，另嫁他人，喝茶的日子漸少，喝咖啡的日子漸多。她深居簡出，又過上了公寓生活。於她而言，享受燦爛和承受孤獨，彷彿是宿命般早已註定。在這點上，她和弘一法師看起來很相似。張愛玲卻說：「不要認為我是個高傲的人，我從來不是的，至少，在弘一法師寺院轉圍牆外面，我是如此的謙卑。」

如果往回追溯，那一年，張愛玲的外曾祖父李鴻章參加李叔同父親李筱樓的葬禮，對年幼的李叔同勉勵有加。在李鴻章時代，李鴻章已經做得不能再好了。在李叔同時代，李叔同終於有主動

＊明前茶，清明節前採製的茶葉，少蟲害、質佳量稀，較昂貴。

的生命追求。而張愛玲，終於被滾滾紅塵所裹挾，時代和命運給她沖泡的那杯苦茶，她只能選擇喝下。一九九五年，張愛玲在美國寓所去世，骨灰撒入太平洋。

# 張恨水

## 郎情妾意來碗茶

放在今天，一個農村青年懷揣夢想，來到北京、上海這樣的大城市，如何生活得更好？張恨水（一八九五－一九六七）用一生經歷告訴你，勤奮才是唯一的路徑。他抽菸、喝茶、愛美人，辦報紙、寫小說，勤於耕耘，憑藉一支筆打出一片江山，創造了自己的幸福生活。

# 夢想用稿費買房子

民國時期，有個在南京住大房子的土豪跟張恨水炫耀：哥的房子不用掛山水畫，那些雲兒月兒一點綴，各有各的姿勢和風情。老張一聽，起了念想，咱先扎扎實實寫稿子，賺足了銀子，買個別墅啥的，樂樂呵呵過下半輩子。

張恨水是老報人，一輩子轉筆頭寫文章。那個時候，他是「筆者」，真是一筆一畫在稿紙上寫字，不像今天，大多成了「鍵人」，拚的是打字速度。

張恨水年輕時，相信寫作改變命運。他堅持了下來，成了民國超級暢銷書作家，一生出的書和報紙加總起來，真正完成了著作等身的立言宏願。

與夢想在大城市掙錢買房子、娶漂亮老婆的我一樣，張恨水最初也只是租房子住。當然了，即使是在城中村，也得按自己的標準來：大院子要套著小院子，院子裡要有樹，要有自來水，方便喝茶，也方便養花。

這樣的房子，照林語堂的觀察，「每座庭院都自成一體。大戶人家意味著庭院眾多」，這些庭院由帶有頂蓋的走廊連接在一起，這些走廊一面有牆，半開半閉，中有月亮門或六角門與別的庭院相通。一座庭院實際上相當於樓房的一個『單元』，有寢室，有書房，有會客室，也有廚房」。

張恨水愛好在院子裡養花，偏愛菊花。他常常在花叢中招待朋友，一壺清茶，談天說地。林語

堂說：「中國的花園總要給人一種驚喜，一覽無餘是絕對不可能的。遊園的人可能以為自己已經來到了花園的盡頭，但突然出現了一扇小門，門外曲徑通幽，別有洞天，或許又會看到一座小園兒，中有菜地一片或葡萄幾株，獨木橋橫跨小溪。」

張恨水的院子可能達不到林語堂的標準，但好友周瘦鵑在蘇州精心打造的「紫蘭小築」一定更加生動活潑、雅緻動人。因為裡面「盆景多達六百餘盆，雅趣雋永、千姿百態，真可謂『蔚為大觀』。其中，有猩紅逗人的天竺子、冷香暗浮的梅柱⋯有仿沈石田的「鶴聽琴圖」、「放牧圖」⋯⋯」。試想，在這樣的花園中，一面賞盆景，一面喝碧螺春，將是怎樣一幅動人的風景。因為父輩的交情，張恨水的女兒後來就體驗過這樣的愜意。

作為歷史文化名城，蘇州太厚重了。二○一三年，我們來到這裡，走過顧頡剛、郁達夫、汪曾祺喝茶的地方時，才找到一種久違的熟悉感。但終究與「紫蘭小築」緣慳一面。

## 有茶癖的張恨水

張恨水坦言：「我是個有茶癖的人，爐頭上，我向例放一只白搪瓷水壺，水是常沸，叮吟吟的響著，壺嘴裡冒氣。這樣，屋子裡的空氣不會乾燥，有水蒸氣調和它。每當寫稿到深夜，電燈燦白的照著花影，這個水壺的響聲，很能助我們一點文思。」正是在這樣的氛圍中，張恨水開啟了一天的

寫作生活，他下筆速度奇快，巔峰時代同時能寫七、八部小說。他長期供職報業，一個人就能辦一份暢銷報，喜歡喝茶，也與職業和長期熬夜寫稿有關。張恨水是民國真正的暢銷書作家，如同金庸在《明報》連載武俠小說，以保障報紙銷量一樣，他的長篇小說更能左右一份報紙的命運。

通過寫作，張恨水也改變了自己的命運，不但買了房子，還娶了漂亮老婆，生活過得有滋有味。對此，張恨水不乏得意：「假如你有個如花似玉的妻子伴著，兩個人搬了椅子斜對爐子坐著，閑話一點天南地北，將南方去的閩橘或山橘，在爐上烤上兩三個，香氣四繞。你看女人穿著夾衣，臉是那樣紅紅的。鐘已十二點鐘以後，除了雪花瑟瑟，此外萬籟無聲，年輕弟弟們，你還用我向下寫嗎？」

張愛玲說，張恨水喜歡一個女人清清爽爽地穿件藍布罩衫，衫下微露紅綢旗袍，天真老實中帶點誘惑。「年輕弟弟們，你還用我向下寫嗎？」這擺明是炫耀的節奏啊！李清照與趙明誠賭書潑茶，芸娘與沈三白郎情妾意，張恨水與周南琴瑟和諧。喝個茶還帶著紅袖添香的意趣，男人們心中大概都有這念頭。

曾經，張恨水「每作癡想，於二三月間，雇亭子小舫一艘，略載書籍數十卷，茶筆床香爐及絲竹之樂器數事，攜童子或蒼頭 * 一，助理茶水之需，於是放舟平河小蕩間，順流所之，不擇市集，則舟窮十日之遊，當不僅得畫圖百幅矣」。

這種畫面感極強的雅生活，承接了中國歷代文人的山水意趣，帶有極強的誘惑性，顧頡剛曾經

也有過這種念想，但執行起來，卻是各有不同。

## 熱愛泡茶館

　　因為愛好、職業和戰亂等原因，張恨水去過許多城市，每到一地，對當地的喝茶氛圍也有深入觀察。張恨水想乘船，但去西北時只能坐車，幸好車上也有茶，如果是二等車廂，泡了來，隨便喝，到洛陽，給茶房不過三角錢而已。白馬寺的茶館又有不同，用缸盛放冷水，放在屋簷下，送給過路人喝，但要喝熱茶，就得另外出錢，可惜水既混濁，茶葉也沒香味。他到西北一帶的寺廟道觀，主人招待他，也總是先上茶，再飲食，絕不像現在，不僅擺個功德箱，還要暗示你數目門檻。

　　西北不比南方，沒有那麼多講究，也沒有茶館那種閒適的地方。張恨水卻另有妙招，在偏僻地找個茶座，座前荷花開放，小蘆葦趕巧伸到腳下，「喝過兩盞苦茗，發現月亮像一柄銀梳，落在對面水上」。還有南京人上夫子廟吃茶，那是必修課，去慣的人，「每早不去吃二三十分鐘茶，這一天也不會舒服」。

＊蒼頭，僕役。

重慶人喝起茶來，更狠，場面也壯觀，「晨昏兩次，大小茶館，均滿坑滿谷」。張恨水喜歡重慶的小茶館，工作之餘，叫上好友，打牌喝茶，累了躺在椅子上，吹牛談笑，最是愜意。如果某次打了牙祭，肉吃多了，為了助消化，還得到小茶館「大呼沱茶來」，「較真正龍井有味多多也」。

張恨水很享受那些在重慶泡茶館的日子。他觀察下的成都茶館，更是成為巴金、李劼人、舒新城、崔顯昌、沙汀、流沙河等人共同的記憶：

北平任何一個十字街口，必有一家油鹽雜貨鋪（兼菜攤），一家糧食店，一家煤店。而在成都不是這樣，是一家很大的茶館，代替了一切。我們可知蓉城人士之上茶館，其需要有勝於油鹽小菜與米和煤者。

茶館是可與古董齊看的鋪，不怎麼高的屋簷，不怎麼白的夾壁，不怎麼粗的柱子，若是晚間，更加上不怎麼亮的燈火（電燈與油燈同）。矮矮的黑木桌子（不是漆的），大大的黃舊竹椅，一切佈置的情調是那樣的古老。在坐慣了摩登咖啡館的人，或者會望望然而去之。可是，我們就自絕早到晚間都看到這裡椅子上坐著有人，各人面前放一蓋碗茶，陶然自得，毫無倦意。有時，茶館裡坐得席無餘地，好像一個很大的盛會。其實，各人也不過是對著那一蓋碗茶而已。

有少數茶館裡，也添有說書或彈唱之類的雜技，但那是因有茶館而生的，並不是因演雜技而

產生茶館。由於並不奏技，茶座上依然滿坐著茶客可以證明。在這裡，我對于成都市上之時間充裕，我極端的敬佩與欣慕。蘇州茶館也多，似乎仍有小巫大巫之別。而況蘇州人還要加上一個吃點心，與五香豆糖果之類，其情況就不同了。一寸光陰一寸金，有時也許會作個例外。

由於對各地飲茶氛圍都有相當的瞭解，張恨水在小說中寫有關茶的場景得心應手。《金粉世家》中的冷清秋雖然嫁給了國務總理的兒子，勞燕分飛之後，卻極有骨氣，單親媽媽帶個孩子，寧可在街上賣文補貼家用，也要與原來的生活決裂。小說開頭，「我」去冷家拜訪，客來上茶，「那個老婦人，用兩只洋瓷杯子斟上兩杯茶來。兩只杯子雖然擦得甚是乾淨，可是外面一層琺瑯瓷，十落五六，成了半只鐵碗。杯子裡的茶葉，也就帶著半寸長的茶葉棍兒，浮在水面上。我由此推想他們平常的日子，都是最簡陋的了」。

# 魯迅都吃味兒

一九二九年，張恨水與嚴獨鶴相識，嚴氏早聞張小說家的大名，就向他約稿，張一口應承下來。那段時間，張恨水常常帶著紙和筆，出入中山公園。可以說，後來為張恨水帶來巨大聲譽和收

入的《啼笑因緣》就是在這裡誕生的：

這天，我換了一套灰色嗶嘰的便服，身上清爽極了。袋裡揣了一本袖珍日記本，穿過「四宜軒」，渡過石橋，直上小山來。在那一列土山之間，有一所茅草亭子，亭內並有一副石桌椅，正好休息。我便靠了石桌，坐在石礅上。這裡是僻靜之處，沒什麼人來往，由我慢慢地鑑賞這一幅工筆的圖畫。雖然，我的目的，不在那石榴花上，不在荷錢上，也不在楊柳樓臺一切景致上；我只要借這些外物，鼓動我的情緒。我趁著興致很好的時候，腦筋裡構出一種悲歡離合的幻影。這些幻影，我不願它立刻即逝，一想出來之後，馬上掏出日記本子，用鉛筆草草的錄出大意了。這些幻影是什麼？不瞞諸位說，就是諸位現在所讀的《啼笑因緣》了。

安徽人張恨水在北京一戰成名，自《春明外史》之後，《金粉世家》、《啼笑因緣》接連推出，張的文名響徹大江南北。一九三○年，他在上海的受歡迎程度，連「魯迅、茅盾也吃味兒」。王德威精準地描述了張恨水的如日中天：「一九三一年不妨稱為張恨水年：《啼笑因緣》中的沈鳳喜、何麗娜、關秀姑、樊家樹間的恩怨情仇，牽動無數男女的心思。小說出版後，電影、話劇、彈詞等種種媒介順勢改編，受歡迎的程度持續十年而不墜。」

彈詞藝人姚蔭梅的回憶為王的評價提供了精采的細節，他一九三五年演唱《啼笑因緣》，「來聽

書的人百分之八十手中都捧著這本書，我唱一句，他們對一句」。

張恨水祖上是將門世家，精通武藝，曾經在家鄉組織人馬打鬼子。張的四弟也是一位武術高手，曾經在家鄉組織人馬打鬼子。

張的小說《虎賁萬歲》，寫的是常德保衛戰。這小說無意中給人當丁紅娘，據說一位蘇州美女看了之後，敬佩余程萬，便託人說項，終於嫁給這位抗戰英雄。「書生頓首高聲喚，國如用我何妨死」，在抗戰小說《巴山夜雨》中，張恨水寫過一個意味深長的場景，「李先生把茶杯端在手上，看到山頭上魚鱗片的雲朵，層層推進，緩緩移動，對面那叢小鳳尾竹子，每片竹葉子，飄動不止，將整個竹枝，牽連著一顛一顛」。

張恨水的小說在那時能成為超級暢銷書，是因為他有豐富的生活經歷，文字總能受到讀者的熱烈歡迎，連魯迅的母親都是他的「小說迷」。因為，張恨水寫的正是人們的日常生活。

## 茶友周瘦鵑

張恨水的好友周瘦鵑也好茶，兩人都喜歡喝蘇州產的碧螺春。為此，周專門寫過讚美這一名茶的詩文：

蘇州好，茗碗有奇珍。嫩葉噴香人嚇煞，纖茸浮顯碧螺春。齒頰亦留芬。

太湖好，青山綠水照。春來碧螺香四飄，秋到紅桔滿山腰。遊人願此老。

二〇一三年，國慶期間，我們一行數人到洞庭湖西山島看茶園，一座寺廟的牆上就刻有周氏的這兩首〈憶江南〉。這詞寫得通俗易懂，看一遍就記下了。除此以外，周瘦鵑還有三首讚美詩：

玉井初收梅雨水，洞庭新摘碧螺春；
昨宵曾就蓮房宿，花露花香滿一身。

及時行樂未為奢，攜侶招邀共品茶；
都道獅峰無此味，舌端似放妙蓮花。

翠蓋紅裳豔若霞，茗邊吟賞樂無涯；
盧仝七碗尋常事，輸我香蓮一盞茶。

碧螺春在周瘦鵑的詩中不僅把獅峰龍井比下去了，連喝茶的周瘦鵑的感受也力壓寫〈七碗茶歌〉的盧仝。

一碗喉吻潤，二碗破孤悶。

三碗搜枯腸，惟有文字五千卷。

四碗發輕汗，平生不平事，盡向毛孔散。

五碗肌骨清，六碗通仙靈。

七碗吃不得也，唯覺兩腋習習清風生。

蓬萊山，在何處？玉川子乘此清風欲歸去。

　　周瘦鵑是蘇州人，誇誇家鄉名茶，尚在情理之中。張恨水晚年，也保持了喝碧螺春的習慣。張伍在《我的父親張恨水》一書中追憶家庭往事，說道：「大舍妹明明婚後的十來天，我們盡量多陪伴父親，尤其是晚飯後，大家都會到小書房裡，和父親圍爐閒話。『花盆爐子』的火，燒得旺旺的，碧螺春的茶香飄散在滿屋，似乎聽不到外面呼嘯的西北風和『打倒』的喧囂。」

　　張愛玲喜歡讀張恨水的小說，周瘦鵑與張愛玲也有交往。周瘦鵑在自己主編的刊物上發表過她的小說，為示感謝，張愛玲邀請他進入張家公寓，喝過一次愉快的下午茶，周瘦鵑後來還稱讚張家茶具精美、講究。

　　這種文字之交，在民國，是很普遍的交誼方式，很多人因此建立了終生不渝的友情。張恨水、周瘦鵑二人也是如此，他們還被貼了同樣的標籤：「鴛鴦蝴蝶派」。一九六七年，張恨水去世，他留

給這個世界的最後一句話是個「好」字。張伍的說法是：「我不知道這個『好』字，是讚美人間，還是總結他自己的一生？」一九六八年八月十二日深夜，周瘦鵑在蘇州自沉水井，終年七十四歲。

張恨水好讀書，舊學功底深厚，著作等身，嗜茶，看妹子的眼光也好。我從他的文字中，去感知他的茶生活，有時，能獲得一種平行的舒適感。不同的是，他用的是搪瓷壺，我用的是高腳杯，他喝綠茶，我喝普洱（茶膏）。那日，我在出租房裡敲鍵盤，晴空無雲，一片蔚藍，書架上的花開得歡快，陽光灑下，在白牆上投下幸福的影子⋯我有一個夢想。

# 顧頡剛
## 茶香書香的典範

每一個我們試圖靠近的大師,與我們都有著天然的隔膜,只有通過他們的生活,我們才會感到親近和溫暖。

顧頡剛(一八九三-一九八〇)很早就懂得過有意義的生活的重要性。他與「茶博士」胡適探討學問,一杯清茶,出入《紅樓夢》堂奧。

他年輕時在杭州買茶,一生出入茶館,在多地與人喝茶、看戲、聊天,把一生的學問也做了。他的學生譚其驤也有看戲、喝茶的愛好,後來在歷史地理學領域闖出了一片新天地。

一九八〇年，歷史學家顧頡剛與世長辭，享年八十七歲。一九九七年，他的女兒顧潮在寫其父親的傳記中提到一個細節，顧先生在世時，擬過一個自傳題目：「我怎樣度過這風雨飄搖的九十年？」，「通過一個偶然進入歷史道路的人來反映歷史」，十九世紀的俄國思想家赫爾岑做到了，二十世紀的一代學術大師顧頡剛也做到了。

我們今天只說說他的茶生活。

## 杭州「雅生活」暢想

一九一一年三月，顧頡剛與摯友葉聖陶（《顧頡剛書信集》收錄致葉聖陶信件五十六封，葉、顧兩人都是蘇州人，很早就相識，是私塾、小學、中學同學）諸人遊杭州。那日，天氣雖然很熱，但因午飯未吃，晚飯時顧先生胃口大開，「遂盡飯五碗，羹一魚一湯，亦可味」。飯後飲茶，「龍井山產茶，廚役煮茗以奉，味甚新也」。

當時，從茅家埠去天竺或靈隱寺，一路上有很多茶寮，喝茶的人很多，顧頡剛和同伴們只能在兩個店中分開飲茶，「取茶傾壺中，葉新煮，味甚濃也」。其後，一路所見，「酒簾茶棚，遍于青松翠竹之間」。

前行途中，顧頡剛所帶茶水用盡，只得找同伴解圍。他遊興大盛，還特地裝上一大壺山泉水，

繼續前行。「越山東下，山下民家甚繁，茶寮數舍，鄉人滿坐其中，樹影波光，接于几案」，這便是一百多年前杭州人的喝茶情景。

這次旅行，顧頡剛還到清和坊翁隆盛（民國年間杭州三大茶莊之一）買茶。他是蘇州人，遊玩時順道買茶，道是「俾家中人嘗此異鄉風味」。這次出遊，他還有一番關於「雅生活」的暢想，不妨照錄如下：

烹茶自汲，捲簾看山，飛雲騰雨，恣目全湖，居不必求於其廣，覽必當握於其勝，而迎素送陽，行曦秉燭，門廬圖畫，衽席驚濤，神仙豔福，不過如斯。今者國歩未安，何可預想？俟此生天職既畢，再謀結廬，庶不有負于此勝爾！

不要說在西湖定居，就是在這裡遊湖喝茶，遠至袁宏道，近至李叔同、豐子愷、胡適、郁達夫、林語堂、巴金等人都暢想過這種生活。但關於理想與現實交織的議論，到底顧先生還是偏重於現實的。實際上，縱觀先生一生，其事業心極重，他的這個生活夢想能實現嗎？

# 日記中的茶生活

顧頡剛的日記始自一九一三年，日記中滿布這樣的字眼：抄書、買書、讀書、寫信、作文、便秘、失眠、胃脹、頭痛、咳嗽、會友、吃茶、赴宴、算賬、登賬、理雜紙、記日記。

顧先生極勤奮，在日常繁多瑣事和病痛中，仍拚命讀書記筆記，會友一般伴隨著吃茶，從中或許可一窺先生何以以朋友眾多。讀顧先生的日記，除了感知他為學的勇猛精進以外，亦知他是謙厚長者，身上不乏浪漫氣息，用情極深，面對「求不得」的愛人，雖逾五十年光陰，耄耋之年尚且不能忘懷：「無端相遇碧湖湄，柳拂長廊疑夢迷。五十年來千斛淚，可憐隔巷即天涯。」

顧頡剛喝過茶的地方，有青雲閣、翠雲樓、明泉樓、吳苑、廣南居、順風園、小吳軒、拙政園、萬頃堂、新世界、龍華園、冷香閣、平湖秋月、八達嶺長城、惠山等地；茶友則有葉聖陶、俞平伯、王伯祥、魯弟、介泉、子玉、孫伯南、仲川等人。在個人生活中，臨睡飲茶，喝熱茶出大汗，喝茶失眠等，顧先生都經歷過，「昨日在吳苑喝雨泉茶五六杯，歸後即覺精神緊張，異于往日，就寢後果不成眠，至十二點始合眼。三點醒，五點後又略朦朧，七點醒」。有時，顧先生對茶的態度又顯得很矛盾。「口渴甚。向不好飲茶，今則非飲不可。」、「夜間在高長興喝茶十餘杯。」

顧頡剛一生著作宏富，學術著作以外，日記就達六百萬言，筆記也很豐贍，其中不乏他對蘇州喝茶人和茶俗的觀察記錄。據一九二一年的一則筆記顯示：吳苑、雲露閣、桂芳閣等地，吃茶人

各不相同，常到吳苑者，分三類人，即紳士、紈絝少年和教員；雲露閣的吃茶人則是業主、房產仲介、催租人和賬房師爺；「桂芳閣與吳苑差同，惟較為守舊之輩，如教員一類，在吳苑者多少年新進，在桂芳閣者多為前輩老先生」。這與北京中山公園的茶座類似，座中是什麼人，一望便知。

早在一九一五年的一則筆記中，顧頡剛對吳中的喝茶形態就有嚴厲之詞：「吳中弊俗，莫甚于茶肆。」顧先生的立論依據是：「家庭以天倫合，學校以道義合，工商以職業合。」這是正道，但「茶肆以市井遊蕩合」，那些無職業者長期委身於茶肆，聚眾賭博，臧否人物，蜚短流長，容易滋生是非。這些人，大約就是郁達夫視域中家鄉茶館裡的「蟑螂」，和李劼人觀察中成都茶鋪裡「吃閑飯的人」。

顧頡剛認為：「故吳人有生而無職業，以茶肆為學校者，所以習世故，修容儀，飾語言，學時尚，以之處世，亦足以巧令不敗乎。嗟乎！嗟乎！果不足以救乎？」也許，身為蘇州人的顧頡剛不免焦慮：蘇州的文化是享受的文化，不是服務的文化。成都茶館則不同，這裡既是休閒之地，也是小商販的衣食地，更是袍哥大爺爭雄的江湖。

二〇一三年，我們曾經在蘇州度過了愉快的一週：穿梭於大街小巷，平江路燈火如簇，山塘街遊人如織，又去觀前街吃小吃，還去西山島喝碧螺春。這座城市浮於表面的，有中國城市的共性，但在文化的積澱面前，我們顯然是陌生人，水潑不進。

# 顧頡剛的朋友圈

顧頡剛一生交遊遍天下，中華書局二○一一年出版了顧頡剛五卷本書信集。據統計，與他有書信往來者，數以百計，這裡面，有師長，有摯友，有學生，有與他交惡者，不妨拉一個名單：

葉聖陶、王伯祥、蔡元培、陳獨秀、章士釗、傅斯年、吳湖帆、胡適、沈兼士、錢玄同、李大釗、俞平伯、王國維、鄭振鐸、丁文江、容庚、陳垣、馮友蘭、馮沅君、周作人、徐志摩、沈尹默、魯迅、朱家驊、何定生、聞一多、顧廷龍、王雲五、楊向奎、錢穆、白壽彝、譚其驤、史念海、范文瀾、胡繩……（大致按書信編排順序，未全錄；當然，顧先生的朋友圈內不止這些人）。

顧頡剛喜歡聽戲。一九一二年，他乘車北上，途經濟南，「昨過泰安，僅見岱尾，不能下車窮日觀、天門諸勝；過曲阜，又弗能作孔里之遊。辜負此行，總覺不少。昨夜既抵逆旅，進餐後旋至慶商茶園觀劇」。慶商茶園一九○八年開業，當時人喝茶聽戲，只收茶錢，不付戲費，這是通例。

一九一三年，顧頡剛在北京獨遊先農壇，「余以無侶獨茗其間」，吃元宵，「頗可口，連食遂盡三器具」。這些經歷，他都寫信告訴了葉聖陶，並對先農壇的景觀和古物發了一番感慨。兩人還常到上海丹桂茶園看戲，「一年來，到滬必至丹桂茶園」，「與葉聖陶至滬聽戲，四日間觀劇五回」。

丹桂茶園是上海商業大亨劉鴻生的祖父劉維忠投資創辦的，是上海人常去喝茶聽戲的地方，對上海的京劇繁榮具有里程碑意義（《上海文史資料選輯》）。顧先生日記中提到的「文明茶園」則遠

在北京，一九○七年開業，是北京人喝茶聽戲的地方之一，它勇於打破禁區，專門設置了女座（《北京檔案》）。

## 茶園裡找靈感

成都茶館是袍哥大爺的地盤，民國茶園更是一個江湖。「上海茶園」見證了「海派」京劇的命運沉浮。一八六七年，滿庭芳茶園開張，邀請北方戲班來上海演出。一八六八年，浙江人劉維忠興建了丹桂茶園。此後，德和茶園、和春茶園、天仙茶園、慶樂茶園、永昌茶園、詠霓茶園、昇平茶園等先後出現在歷史舞臺上。那時，「京劇」南移是大勢，上海人又採取了不同於北京的劇場經營方式，改進了利益分配辦法，在舞臺佈景上推陳出新，推動了「海派」京劇的發展。

茶園並不經營茶水，「可是對晚上看戲的觀眾，每位仍贈送香茗一盅」。換言之，看戲者是免費喝茶，但代價都在戲票裡。顧頡剛和葉聖陶前去上海看戲的那個年代，「當時最高票價每場銀洋一元，而最好的粳米七元四角一石，一張戲票值一斗多米，夠貧苦人家幾無口糧」。在京劇的審美趣味上，上海人不同於北京人，他們重點在看戲。

北京人聽戲是聽唱段，重視韻味，上海人注重看情節，「不僅要求情節曲折，有頭有尾，還要求舞臺美觀、熱鬧」。為了適應觀眾的需求，演出的內容往往也會做出重大調整，甚至是重編新戲，還

出現了時裝京劇。對於這些變化，曾在濟南、北京、上海三地都看過戲的顧頡剛不可能無動於衷。

一九一三年，他寫了三冊《檀痕日載》，內容都是觀戲感受：

十月二號，「近為翠喜之配角者曰金月蘭，唱二簧青衣，故《教子》、《寄子》等劇不嫌寂寞。」

十月三號，「上海今亦有男女合演，然僅一出男，一出女而已。」

十月四號，「丹桂于昨晚演前後本《大名府》，以菊芬、福安、月樵之才，全神貫注，必有可觀。茂林春于前晚演《新茶花》，張黑、李吉瑞、田雨濃均在一劇。惟張黑應起何項角色，與篆赤猜之，至今未獲也。新劇于京津劇無勢力，非新劇社中偶爾一演，則雖終歲不見亦非異事。」

喝茶、聽戲通常都跟會友交際聯繫在一起，它們是一種溝通媒介，顧頡剛只是自然地選擇了當時社會中最普通的生活方式。他跟朋友們因此相聚聊天，達成知識的交換，思考的佐證，價值的判斷，思想的交流，這些才是重中之重。寫信給朋友，也不只是為了客套問安、分享風花雪月之事，比如他與胡適、俞平伯常在信中切磋關於《紅樓夢》的問題，就是明證。

每個時代的生活方式，對人的成長都有某種影響。顧頡剛喝茶聽戲，並從中找到靈感，以此來

印證自己的學術追求，這是不爭的事實。而當時的「茶園」（茶館），無論是在上海、北京、天津、成都，還是在濟南，都是當地人消遣娛樂的集中之地，如同今人買票到電影院觀影一樣。

我們不能說顧頡剛喝茶聽戲決定了什麼，但這樣的生活方式和知識獲取途徑確實給他後來的研究帶來了很多便利。王煦華先生曾總結：「顧頡剛先生以故事的眼光解釋古史構成的原因，用民俗學的材料來印證古史則來自他看戲和搜聚歌謠。」而顧先生自己也說：「老實說，我所以敢大膽懷疑古史，實因從前看了二年戲，聚了一年歌謠，得到一點民俗學的意味的緣故。」

顧頡剛是歷史學家、歷史地理學家和民俗學家，提出了著名的「層累地造成的中國古史」觀點。他是古史辨派和禹貢派的創始人，曾在多所大學任教，桃李滿天下。晚年先後主持《資治通鑑》和《二十四史》的校點工作。

自思我的才幹和學問百不如人（身體更不如人），但我自己覺得比人可貴處，乃是我有志而人無志（有志的人真是少極），我過的生活是有意義的生活。既有意義，則我便可將我所有的才幹和學問全力應用，而不致空棄，所以成績反而比別人好了。

顧先生一生的成就，固然與自身努力有關，但朋友圈的影響，同樣是關鍵因素。顧氏在北京求學時，曾旁聽胡適講的哲學課程，深受啟與胡適的關係，是顧頡剛學術生命的始點。余英時認為：

發。在日記和書信中，他也經常提及與胡適的交流，而收入書信集中的致胡適的信就達一五六封。

胡適對顧先生的日常生活亦是相當照顧，幫助其找工作，補助現金，借錢應急等，給予艱難困苦中的顧頡剛很多實在的幫助。兩人討論學問時，手裡捧著一杯茶，邊喝邊聊，自在而從容。

## 譚其驤的菸酒茶戲生活

與胡適一樣，顧頡剛在學界也以獎掖後進、培養青年人才著稱。歷史地理學家譚其驤便是顧氏學生之一，成就卓著。葛劍雄曾有輓聯，對譚先生一生功業進行了高度概括：「基肇《禹貢》，功成《圖集》，春秋六十匯為悠悠長水／澤被士林，化導實學，桃李三千仰止巍巍高山。」

譚先生有名言：「歷史好比演劇，地理就是舞台；如果找不到舞台，哪裡看得到戲劇！」一次，顧、譚兩人就《尚書‧堯典》成書年代的證據通過信件展開討論，互有對錯，成就了一段學界佳話。譚先生晚年，對這段往事依然念念不忘：「我兩次去信，他兩次回信，都肯定了我一部分意見，又否定了我另一部分意見。同意時就直率地承認自己原來的看法錯了，不同意時就詳盡地陳述自己的論據，指出我的錯誤。信中的措辭是那麼謙虛誠懇，絕不以權威自居，完全把我當作一個平等的討論對手看待。這是何等真摯動人的氣度！」

一九九七年，歷史學家葛劍雄在《譚其驤前傳》中，對顧、譚師生之誼有這樣的論斷：「這場討

論決定了譚其驤此後六十一年的學術方向，也給他留下了終生難忘的印象。」顧、譚後來在學術上

分道揚鑣，但兩人終生都保持良好的情誼。

一九五五年，譚其驤到北京，工作之外，訪友、聽戲、飲茶、赴宴、買書等填滿他的日常生

活。期間，除了與顧頡剛來往頻繁外，還拜訪了很多人，如吳晗、鄧之誠、周一良、浦江青、王伯

祥、鄭桐蓀（譚的表兄）、盛宰平（譚的姐夫）、侯仁之、俞平伯、范文瀾、周有光、陳望

道等。

同年二月十三日，他前去拜訪顧頡剛，沒有遇到。第二天，再訪，終於見到面，並在顧家吃午

飯。二月二〇日，顧頡剛設宴，譚與朱士良、余元庵、張遵騮、陳夢家、王崇武、王以中一起吃午

飯。飯後，又去陳夢家的公寓看明代家具，是日晚飯也是在顧頡剛家裡吃的。譚在京期間，還去過

吉士林、四牌樓、東單三條鑫記、山西館、西單曲園、菜根香、四如春、隆福寺、東安市場、福天

館、東來順等地吃飯。很多時候，吃飯、飲酒、喝茶，都是連續的行為。中國人的交往和友誼就在

其中。

三月十八日，在顧家吃晚餐。

三月二十一日，在湖南館吃宴席，「飯後至市場收圖章，買茶葉」。

三月二十七日，與顧頡剛、童書業、鄒新垞、金擎宇、辛樹幟、石某、姚紹華等共十二人在森

隆吃午餐。飯後，除辛、石外，又組了一個十人團「同遊北海文物組，遇侯芝圻。旋又至漪瀾堂茗

飲，鄒、金、葛、屠先退」。晚上又與姚振華等六人去王府井大街閩江春吃晚餐。

三月二十八日，又去顧家吃晚餐。

四月三日，與顧頡剛等四人同遊陶然亭。中午一起在全聚德吃飯。「飯後經金魚池至天壇茗飲。」茶後，到榮寶齋買書籤八張，到青閣買書十冊。當天晚上，顧頡剛請客，至東安市場預奇珍閣吃晚餐。

四月十日，與人同遊西郊公園，「找不到茶座，只得在走廊上喝啤酒一升」。當天六時，又到森隆赴送行宴，喝了不少酒，一到家就睡了。

四月十一日，與人去中山公園，因茶座停業，喝茶未果。

四月十七日晚，「又出門，至中國書店，購《新疆遊記》等五冊，買茶葉四兩」。

五月十四日，「飯後赴公園小坐，歸」。

五月二十二日，「自前車門搭車至公園，獨坐茶座，至五時許揖唐來，七時分手，至四牌樓獨飲」。

六月四日，（與國平）「同赴公園，茶座已息業，坐道旁有刻而歸」。

六月十六日，「下班訪有光，飯于菜根香。飯後北海茗飲，十時歸」。

六月二十一日，「九時有光來訪，十時同至四牌樓冷飲」。

六月二十九日，（與顧頡剛）「飯後同遊中山公園，十時歸」。

則一兩次，多則四、五次。

看戲聽曲是顧、譚兩人共同的愛好，譚其驤還是趙景深曲社的成員。在京期間，他聽戲每月少

九月三日，「晚國平來，同赴萃華樓晚餐，又到吉士林喝啤酒」。

八月一日，「晚飯後國平來，同赴市場飲啤酒」。

六月三十日，「晚飯後國平來談，共出飲啤酒」。

《罵曹》、《洪羊洞》雙折，相當過癮」。

五月二日，「飯後至長安看楊寶森《楊家將》，遵騮之招也。歸寓已十二時」。

五月四日，「傍晚出門訪周有光，菜根香進晚餐，飯後同至四牌樓聽大鼓」。

五月十三日，「下班赴俞平伯家吃晚飯……飯後唱曲，十時歸」。

五月二十八日，「飯後金請看譚富英戲」。

六月五日，「下午遵騮約至吉祥聽楊寶森《伍子胥》，四時半即散。又同至北海茗飲」。

三月二十二日，「至前門小劇場看曲戲」。

四月二十二，「又至平伯處唱曲」。

四月二十三日，「三人又同至四牌樓聽大鼓」。

四月二十四日，「至鮮魚口大眾看周信芳《烏龍院》、李玉茹《拾玉鐲》」。

四月二十七日，「同至中和買楊寶森票，吃都一處，大柵欄一帶逛街。七時一刻開演，寶森唱

六月十一日，「晚應有光約，赴勞動劇場看張君秋《彩樓配》、演至《評雪訪蹤》時掉點，匆匆即歸」。

六月二十六日，「同至長安看贛劇《借靴》、《拋花裝病》、《斷橋合缽》三折，前末二折尚佳，《斷橋》唱腔做工改編都好。歸已十二時」。

六月二十八日，「至珠市口看秦腔《秦香蓮》。生角王曉雲，唱得不錯。歸已十二時」。

此外，譚在北京時，也多次聽過相聲、說書。看過常香玉的《花木蘭》，聽過侯寶林的相聲，欣賞過日本歌舞伎的表演，他還對一場講清史的說書印象深刻。

與譚其驤一起開過會者，還有竺可楨、梁思成、葉企蓀、萬國鼎、侯外廬。萬國鼎與石聲漢、梁家勉、王毓瑚三人齊名，被學界譽為「農史四大家」。後世學者研究茶葉史，多有借重萬氏整理的茶書資料。

一九五五年八月十二日，譚其驤在日記中記載：「上午寫江蘇、安徽、湖北縣名……下午寫浙江縣名。」譚其驤來北京，是參加「楊圖委員會」工作的。按最初設想，只是修正楊守敬的《歷代輿地圖》，使之適應行代需求，後來發現行不通，遂逐步修正計畫，經過眾人的努力，成就了奠基性大作《中國歷史地圖集》。他提到的那些省分，都是中國有名的產茶區。

顧頡剛曾言：「文與史是民族文化的結晶，是喚起民族意識的利器。」又說「歷史的傳統不能一天中斷，如果中斷了就會前後銜接不起來。我們都是服務於文化界的人，自己的生命總有終止的一

天，不值得太留戀，但這文化的蠟炬在無論怎樣艱苦的環境中總得點著，好讓子遺的人們或其子孫來接受這傳統。這傳統是什麼，便是我們的民族精神，立國根本」。

譚其驤的弟子、歷史學家葛劍雄著有《中國移民史》、《西漢人口地理》和《中國歷代疆域的變遷》。一九三九年，與泡茶館的汪曾祺同年進入西南聯大的何炳棣亦著有《明初以降人口及其相關問題（一三六八－一九五三）》，中譯本就是葛劍雄翻譯的。人類學家麥克法蘭探討了茶葉與人口的關係：茶葉最非凡的事實，便是成為世界上最重要且最有醫學療效的物質。一片茶葉內含有超過五百種以上的化學成分，在許多方面改變了人類的身體與心靈。假如全球茶樹遭到真菌侵襲而枯萎，假如住在中國、日本、印度和東南亞的人們，亦即全世界三分之二的人口，霎那間失去茶水，死亡率將急遽升高，很多城市會瓦解，嬰兒會大量死亡，這將是一場浩劫。

前不久，為了對照閱讀陸羽《茶經》中的地名，我找出了譚其驤先生主編的《中國歷史地圖集》，不免敬歎敬佩。在唐朝，茶聖陸羽遊歷茶區，寫下了巨著《茶經》，千百年來，茶業雖有浮沉，但遺脈長存。今人要貫通茶史，顧頡剛師徒的研究成果是繞不開的。

二〇一五年十月十八日，在一個茶品鑑會上，我們講到易武茶的時間與空間，茶文化專家楊凱講述老字號茶莊的故事：從唐代的利潤城到今天的易武鎮，有多少故事遺失了，又有多少故事找回了？中國茶文化也許是統一的，但內容並不是單一的。我們今天解讀過往隱藏的種種密碼，試圖從歷史和現實中找到認同感和自信心，同時，又註定為後代留下謎題。

附
文

# 魯迅：〈喝茶〉

某公司又在廉價了，去買了二兩好茶葉，每兩洋二角。開首泡了一壺，怕它冷得快，用棉襖包起來，卻不料鄭重其事的來喝的時候，味道竟和我一向喝著的粗茶差不多，顏色也很重濁。

我知道這是自己錯誤了，喝好茶，是要用蓋碗的，于是用蓋碗。果然，泡了之後，色清而味甘，微香而小苦，確是好茶葉。但這是須在靜坐無為的時候的，當我正為著〈吃教〉的中途，拉來一喝，那好味道竟又不知不覺的滑過去，像喝著粗茶一樣了。

有好茶喝，會喝好茶，是一種「清福」。不過要享這「清福」，首先就須有工夫，其次是練習出來的特別的感覺。由這一極瑣屑的經驗，我想，假使是一個使用筋力的工人，在喉乾欲裂的時候，那麼，即使給他龍井芽茶，珠蘭窨片，恐怕他喝起來也未必覺得和熱水有什麼大區別罷。所謂「秋思」，其實也是這樣的，騷人墨客，會覺得什麼「悲哉秋之為氣也」，風雨陰晴，都給他一種刺戟，一方面也就是一種「清福」，但在老農，卻只知道每年的此際，就要割稻而已。

于是有人以為這種細膩銳敏的感覺，當然不屬於粗人，這是上等人的牌號。然而我恐怕也正是這牌號就要倒閉的先聲。我們有痛覺，一方面是使我們受苦的，而一方面也使我們能夠自衛。假如

沒有，則即使背上被人刺了一尖刀，也將茫無知覺，直到血盡倒地，自己還不明白為什麼倒地。但這痛覺如果細膩銳敏起來呢，則不但衣服上有一根小刺就覺得，連衣服上的接縫，線結，布毛都要覺得，倘不穿「無縫天衣」，他便要終日如芒刺在身，活不下去了。但假裝銳敏的，自然不在此例。

感覺的細膩和銳敏，較之麻木，那當然算是進步的，然而以有助於生命的進化為限。如果不相干，甚而至於有礙，那就是進化中的病態，不久就要收梢。我們試將享清福，抱秋心的雅人，和破衣粗食的粗人一比較，就明白究竟是誰活得下去。喝過茶，望著秋天，我于是想：不識好茶，沒有秋思，倒也罷了。

九月三十日

（據一九三三年十月二日《申報・自由談》）

# 周作人：〈喝茶〉

前回徐志摩先生在平民中學講「吃茶」，——並不是胡適之先生所說的「吃講茶」，——我沒有工夫去聽，又可惜沒有見到他精心結構的講稿，但我推想他是在講日本的「茶道」（英文譯作 Teaism），而且一定說的很好。茶道的意思，用平凡的話來說，可以稱作「忙裡偷閑，苦中作樂」，在不完全的現世享樂一點美與和諧，在剎那間體會永久，是日本之「象徵的文化」裡的一種代表藝術。關于這一件事，徐先生一定已有透徹巧妙的解說，不必再來多嘴，我現在所想說的，只是我個人的很平常的喝茶觀罷了。

喝茶以綠茶為正宗。紅茶已經沒有什麼意味，何況又加糖與牛奶？葛辛（George Gissing）的《草堂隨筆》（原名 Private Papers of Henry Ryecroft）確是很有趣味的書，但冬之卷裡說及飲茶，以為英國家庭裡下午的紅茶與黃油麵包是一日中最大的樂事，支那飲茶已歷千百年，未必能領略此種樂趣與實益的萬分之一，則我殊不以為然。紅茶帶「土斯」未始不可吃，但這只是當飯，在肚饑時食之而已；我的所謂喝茶，卻是在喝清茶，在賞鑑其色與香與味，意未必在止渴，自然更不在果腹了。中國古昔曾吃過煎茶及抹茶，現在所用的都是泡茶，岡倉覺三在《茶之書》（Book of Tea，

一九一九）裡很巧妙的稱之曰「自然主義的茶」，所以我們所重的即在這自然之妙味。中國人上茶館去，左一碗右一碗的喝了半天，好像是剛從沙漠裡回來的樣子，頗合于我的喝茶的意思（聽說閩粵有所謂吃功夫茶者自然也有道理），只可惜近來太是洋場化，失了本意，其結果成為飯館子之流，只在鄉村間還保存一點古風，唯是屋宇器具簡陋萬分，或者但可稱為頗有喝茶之意，而未可許為已得喝茶之道也。

喝茶當于瓦屋紙窗之下，清泉綠茶，用素雅的陶瓷茶具，同二三人共飲，得半日之閑，可抵十年的塵夢。喝茶之後，再去繼續修各人的勝業，無論為名為利，都無不可，但偶然的片刻優遊乃正亦斷不可少，中國喝茶時多吃瓜子，我覺得不很適宜，喝茶時可吃的東西應當是輕淡的「茶食」。中國的茶食卻變了「滿漢餑餑」，其性質與「阿阿兜」相差無幾，不是喝茶時所吃的東西了。日本的點心雖是豆米的成品，但那優雅的形色，樸素的味道，很合於茶食的資格，如各色的「羊羹」（據上田恭輔氏考據，說是出於中國唐時的羊肝餅），尤有特殊的風味。江南茶館中有一種「干絲」。用豆腐乾切成細絲，加薑絲醬油，重湯燉熱，上澆麻油，出以供客，其利益為「堂倌」所獨有。豆腐乾中本有一種「茶乾」，今變而為絲，亦頗與茶相宜。在南京時常食此品，據云有某寺方丈所製為最，雖也曾嘗試，卻已忘記，所記得者乃只是下關的江天閣而已。學生們的習慣，平常「干絲」既出，大抵不即食，等到麻油再加，開水重換之後，始行舉箸，最為合式，因為一到即罄，次碗繼至，不遑

應酬，否則麻油三澆，旋即撤去，怒形于色，未免使客不歡而散，茶意都消了。

吾鄉昌安門外有一處地方名三腳橋（實在並無三腳，乃是三出，因以一橋而跨三叉的河上也），其地有豆腐店曰周德和者，製茶乾最有名。尋常的豆腐乾方約寸半，厚三分，值錢二文，周德和的價值相同，小而且薄，幾及一半，黝黑堅實，如紫檀片。我家距三腳橋有步行兩小時的路程，故殊不易得，但能吃到油炸者而已。每天有人挑擔設爐鑊，沿街叫賣，其詞曰：

　　辣醬辣，麻油炸，

　　紅醬搽，辣醬拓：

　　周德和格五香油炸豆腐乾。

其製法如上所述，以竹絲插其末端，每枚三文。豆腐乾大小如周德和，而甚柔軟，大約係常品。唯經過這樣烹調，雖然不是茶食之一，卻也不失為一種好豆食。——豆腐的確也是極好的佳妙的食品，可以有種種的變化，唯在西洋不會被領解，正如茶一般。

日本用茶淘飯，名曰「茶漬」，以醃菜及「澤庵」（即福建的黃土蘿蔔，日本澤庵法師始傳此法，蓋從中國傳去）等為佐，很有清淡而甘香的風味。中國人未嘗不這樣吃，唯其原因，非由窮困

即為節省，殆少有故意往清茶淡飯中尋其固有之味者，此所以為可惜也。

（原載《語絲》第七期，一九二四年十二月）

十三年十二月

# 周作人：〈吃茶〉

吃茶是一個好題目，我想寫一篇文章來看。平常寫文章，總是先有了意思，心裡組織起來，先寫些什麼，後寫什麼，腹稿粗定，隨後就照著寫來，寫好之後再加一題目，或標舉大旨，如「逍遙遊」，或只揀文章起頭兩個字，如「馬蹄秋水」，都有。有些特別是近代的文人，是有定了題目再做，英國有一個姓棱的人便是如此，印刷所來拿稿子，想不出題目，便翻開字典來找，碰到金魚就寫一篇金魚。這辦法似乎也有意思，但那是專寫隨筆的文人，自有他一套本事，假如別人妄想學步，那不免畫虎類狗，有如秀才之做賦得的試帖詩了。我寫這一篇小文，卻是預先想好了意思，隨後再寫它下來，還是正統的寫法，不過自為覺得這題目頗好，所以跑了點野馬，當作一個引子罷了。

其實我的吃茶是夠不上什麼品味的，從量與質來說都夠不上標準，從前東坡說飲酒飲濕，我的吃茶就和飲濕相去不遠。據書上的記述，似乎古人所飲的分量都是很多，唐人所說喝過七碗覺腋下習習風生，這碗似乎不是很小的，所以六朝時人說是「水厄」。我所喝的只是一碗罷了，而且他們那時加入鹽薑所煮的茶也沒有嘗過，不曉得是什麼滋味，或者多少像是小時候所喝的傷風藥午時

茶吧。講到質，我根本不講究什麼茶葉，反正就只是綠茶罷了，普通就是龍井一種，什麼有名的羅岕，看都沒有看見過，怎麼夠得上說吃茶呢？

一直從小就吃本地出產本地製造的茶葉，名字叫作本山，葉片搓成一團，不像龍井的平直，價錢很是便宜，大概好的不過一百六十文一斤吧。近年在北京這種茶葉又出現了，美其名曰平水珠茶，後來在這裡又買不到，──結果仍舊是買龍井，所能買到的也是普通的種類，若是旗槍雀舌之類卻是沒有見過，碰運氣可以在市上買到碧螺春，不過那是很難得遇見的。從前曾有一個江西的朋友，送給我好些六安的茶，又在南京一個安徽的朋友那裡吃到太平猴魁，都覺得很好，但是以後不可再得了。最近一個廣西的朋友，分給我幾種他故鄉的茶葉，有橫山細茶，桂平西山茶和白毛茶各種，都很不差，味道溫厚，大概是沱茶一路，有點紅茶的風味。他又說西南有苦丁茶，一片很小的葉子可以泡出碧綠的茶來，只是味很苦。我曾嘗過舊學生送我的所謂苦丁茶，乃是從市上買來，不是道地西南的東西，其味極苦，看泡過的葉子很大而堅厚，茶色也不綠而是赭黃，原來乃是故鄉的墳頭所種的狗樸樹，是別一種植物。我就是不喜歡北京人所喝的「香片」，這不但香無可取，就是茶味也有說不出的一股甜熟的味道。

以上是我關於茶的經驗，這怎麼夠得上來講吃茶呢？但是我說這是一個好題目，便是因為我不會喝茶可是喜歡玩茶，換句話說就是愛玩耍這個題目，寫過些文章，以致許多人以為我真是懂得茶的人了。日前有個在大學讀書的人走來看我，說從前聽老師說你怎麼愛喝茶，怎麼講究，現在看了

才知道是不對的。我答道：「可不是嗎？這是你們貴師徒上了我的文章的當。孟子有言，盡信書則不如無書。現在你從實驗知道了真相，可以明白單靠文字是要上當的。」我說吃茶是好題目，便是可以容我說出上面的敘述，我只是愛耍筆頭講講，不是捧著茶缸一碗一碗的盡喝的。

（選自《知堂集外文・四九年以後，嶽麓書社一九八八年版》）

# 郁達夫：〈上海的茶樓〉

茶，當然是中國的產品。《爾雅》釋「檟」為「苦荼」，早採為茶，晚採為茗。《茶經》分門別類，一曰茶，二曰檟，三曰蔎，四曰茗，五曰荈。《神農食經》，說茗茶宜久服，令人有力悅志。華佗《食論》，也說「苦茶久食，益意思」。因此中國人，差不多人人愛吃茶，天天要吃茶；柴米油鹽醬醋茶，至將茶列入了開門七件事之一，為每人每日所不能缺的東西。

外國人的茶，最初當然也係由中國輸入的奢侈品。所謂梯，泰（Tea, The'）等音，說不定還是閩粵一帶，土人呼茶的字眼。

日記大家 Pepys 頭一次吃到茶的時候，還娓娓說到它的滋味性質，大書特書，記在他的那部可寶貴的日記裡。外國人尚且推崇得如此，也難怪在出產地的中國，遍地都是盧仝、陸羽的信徒了。

茶店的始祖，不知是哪個人，但古時集社，想來總少不了茶茗的供設；風傳到了晉代，嗜茶者愈多，該是茶樓酒館的極盛之期。以後一直下來，大約世界越亂，國民經濟越不充裕的時候，茶館店的生意也一定越好。何以見得？因為價廉物美，只消有幾個錢，就可以在茶樓住半日，見到許多友人，發些牢騷，談些閑天的緣故。

上面所說的，是關于茶及茶樓的一般的話；；上海的茶樓，情形卻有點兒不同，這原也像人口過多，五方雜處的大都會中常有的現象，不過在上海，這一種畸形的發達更要使人覺得奇怪而已。

上海的水陸碼頭，交通要道，以及人口密集的地方的茶樓，不過在上海，這一種畸形的發達更要使人覺得奇怪而已。上海的水陸碼頭，交通要道，以及人口密集的地方的茶樓，顧客大抵是幫裡的人。上茶館裡去解決的事情，第一是是非的公斷，即所謂吃講茶；第二是拐帶的商量，女人的跟人逃走，大半是借茶樓為出發地的；第三，總是一般好事的人去消磨時間。所以上海的茶樓，若沒這一批人的支持，營業是維持不過去的，而全上海的茶樓總數之中，以專營這一種營業的茶店居五分之四；其餘的一分，像城隍廟裡的幾家，像小菜場附近的有些，總是名副其實，供人以飲料的茶店。

譬如有某先生的一批徒弟，在某處做了一宗生意，其後更有某先生的同輩的徒弟們出來干涉了，或想分一點肥，或是犧牲者請出來的調人，或者竟係在當場因兩不按頭而起衝突的諸事件發生之後，大家要開談判了，就約定夥伴，一家上茶館裡去。這時候，聚集的人，自然是愈多愈好，文講講不下來，改日也許再去武講的，比他們長一輩的先生們，當然要等到最後不能解決的時候，才來上場。這些幫裡的人，也有著便衣的巡捕，也有穿私服的暗探，上面沒有公事下來，或犧牲者未進呈子之先，他們當然都是那一票生意經的股東。至于贖票，私弄，或拐帶等事情的談判，結果大抵由理屈者方面惠茶鈔，也許更上館子去吃一次飯都說不定；但周圍上下，目光炯炯，側耳探頭，裝作毫不相干的神氣，或表面上的當事人人數自然還要減少；不過緊急事情不發生，他們就可以不必出來罷了。坐或立地埋伏在四面的人，為數卻也決不會少，

從前的日升樓，現在的一樂天、仝羽居，四海升平樓等大茶館，家家雖則都有禁吃講茶的牌子掛在那裡，但實際上顧客要吃起講茶來，你又哪裡禁止得他們住。

除了這一批有正經任務的短幫茶客之外，日日于一定的時間來一定的地方作顧客的，才是真正的盧仝、陸羽們。他們大抵是既有閑而又有錢的上海中產的住民；吃過午飯，或者早晨一早，他們的兩雙腳，自然走熟的地方走。看報也在那裡，吃點點心也在那裡，與日日見面的幾個熟人談推背圖的人實現，說東洋人打仗，報告鄰右一家小戶人家的公雞的生蛋也就在那裡。

既然發達到了如此的極盛，自然，隨茶店而起的副業，也要必然地滋生出來。第一，上海的茶店業，物以類聚，地籍人傳，像在跑馬廳的附近，顧客的性質與種類自然又各別了。第一，賣燒餅，油包，以及小吃品的攤販，當然，城隍廟的境內的許多茶店，多半是或係弄古玩，或係養鳥兒，或者也有專喜歡聽說書的專家茶客的集會之所。像湖心亭，春風得意樓等處，雖則並無專門的副作用留存著在，可是有時候，卻也會集茶客的大成，坐得濟濟一堂，把各色有專門嗜好的茶人盡吸在一處的。

至如，有女招待的吃茶處，以及遊戲場的露天茶棚之處，內容不同是等于眉毛之于眼睛一樣，一定是家家茶店門口或近處都有的。第二，是賣假古董小玩意的商人了；你只教在熱鬧市場裡的茶樓坐他一兩個鐘頭，像這一種小商人起碼可以遇到十人以上。第三，是算命，測字，看相的人。第四，這總算是最新的一種營業者，而數目卻也最多，就是航空獎券的推銷者。至如賣小報，拾香菸

蒂頭，以及糖果香菸的叫賣人等，都是這一遊戲場中所共有的附屬物，這算不得上海茶樓的一種特點。

還有茶樓的夜市，也是上海地方最著名的一種色彩。小時候在鄉下，每聽見去過上海的人，談到四馬路青蓮閣四海升平樓的人肉市場，同在聽天方夜譚一樣，往往不能夠相信。現在因國民經濟破產，人口集中都市的結果，這一種肉陣的排列和拉撕的悲喜劇，都不必限于茶樓，也不必限于四馬路一角才看得見了，所以不談。

（原載《良友畫報》第一一二期，一九三五年十二月）

# 郁達夫茶詩選

〈登杭州南高峰〉

病肺年來慣出家，老龍井上煮桑芽。

五更衾薄寒難耐，九月秋遲桂始花。

香暗時挑閨裡夢，眼明不吃雨前茶。

題詩報與朝雲道，玉局參禪興正賒。

（據一九三三年一月十一日《申江日報・江聲》）

〈臨安道上即景〉

泥壁茅蓬四五家，山茶初茁兩三芽。

天晴男女忙農去，閑煞門前一樹花。

（據一九三四年四月十一日《民國日報・越國春秋》）

〈贈宋某〉

萬卷圖書百畝山，廣平老去劇清閑。
驅車鶯鶴亭前過，為乞新茶一叩關。

（據一九三五年五月《東南日報‧吳越春秋》）

〈滬杭車窗即景〉

男種秧田女摘茶，鄉村五月苦生涯。
先從水旱愁天意，更怕秋來賦再加。

（據一九三五年七月《東南日報‧沙發》）

# 李叔同：〈我在西湖出家的經過〉

杭州這個地方，實堪稱為佛地；因為那邊寺廟之多，約有兩千餘所，可想見杭州佛法之盛了。

最近「越風社」要出關于《西湖增刊》，由黃居士來函要我作一篇「西湖與佛教之因緣」，我覺得這個題目的範圍太廣泛了，而且又無參考書在手，於短期間內是不能作成的。

所以現在就將我從前在西湖居住時，把那些值得追味的幾件零碎的事情來說一說，也算是紀念我出家的經過。

我第一次到杭州，是光緒二十八年七月。（本篇所記的年月，皆依舊曆。）在杭州住了約莫一個月光景，但是並沒有到寺院裡去過。只記得有一次到湧金門外去吃過一回茶而已，而同時也就把西湖的風景，稍微看了一下子。

第二次到杭州時，那是民國元年的七月裡，這回到杭州倒住得很久，一直住了近十年，可以說是很久的了。

我的住處在錢塘門內，離西湖很近，只兩里路光景。在錢塘門外，靠西湖邊，有一所小茶館，名景春園，我常常一個人出門，獨自到景春園的樓上去吃茶。當民國初年的時候，西湖那邊的情

形，完全與現在兩樣；那時候還有城牆及很多柳樹，都是很好看的。除了春秋兩季的香會之外，西湖邊的人總是很少，而錢塘門外，更是冷靜了。

在景春園的樓下，有許多的茶客，都是那些搖船抬轎的勞動者居多。而在樓上吃茶的就只有我一個人了，所以我常常一個人在上面吃茶，同時還憑欄看看西湖的風景。

在茶館的附近，就是那有名的大寺院——昭慶寺了。我吃茶之後，也常常順便地到那裡去看一看。

當民國二年夏天的時候，我曾在西湖的廣化寺裡面住了好幾天，但是住的地方，卻不是在出家人的範圍之內，那是在該寺的旁邊，有一所叫做痘神祠的樓上。痘神祠是廣化寺專門為著要給那些在家的客人住的，當時我住在裡面的時候，有時也曾到出家人所住的地方去看看，心裡卻感覺得很有意思呢！

記得那時我亦常常坐船到湖心亭去吃茶。

曾有一次，學校裡有一位名人來演講，那時，我和夏丏尊居士兩人，卻出門躲避而到湖心亭上去吃茶了。當時夏丏尊曾對我說：「像我們這種人，出家做和尚倒是很好的！」那時候我聽到這句話，就覺得很有意思，這可以說是我後來出家的一個遠因了。

到了民國五年的夏天，我因為看到日本雜誌中，有說及關于斷食方法的，謂斷食可以治療各種疾病。當時我就起了一種好奇心，想來斷食一下，因為我那個時候，患有神經衰弱症，若實行斷食

後，或者可以痊癒亦未可知。要行斷食時，須于寒冷的季候方宜，所以我便預定十一月來作斷食的時間。

至於斷食的地點呢？總須先想一想，及考慮一下，似覺總要有個很幽靜的地方才好。當時我就和西泠印社的葉品三君來商量，結果他說在西湖附近的地方，有一所虎跑寺，可作為斷食的地點。那麼我就問他，既要到虎跑寺去，總要有人來介紹才對，究竟要請誰呢？他說有一位丁輔之，是虎跑的大護法，可以請他去說一說。于是他便寫信請丁輔之代為介紹了。因為從前那個時候的虎跑，不是像現在這樣熱鬧的，而是遊客很少，且是個十分冷靜的地方啊。若用來作為我斷食的地點，可以說是最相宜的了。

到了十一月的時候，我還不曾親自到過，于是我便託人到虎跑寺那邊去走一趟，看看在哪一間房裡住好。

看的人回來說，在方丈樓下的地方，倒很幽靜的，因為那邊的房子很多，且平常的時候都是關起來，客人是不能走進去的，而在方丈樓上則只有一位出家人住著而已，此外並沒有什麼人居住。等到十一月底，我到了虎跑寺，就住在方丈樓下的那間屋子裡了。

我住進去以後，常常看到一位出家人在我的窗前經過，即是住在樓上的那一位，我看到他卻十分地歡喜呢！因此就時常和他來談話，同時他也拿佛經來給我看。

我以前雖然從五歲時，即時常和出家人見面，時常看見出家人到我的家裡念經及拜懺，而于

十二、三歲時，也曾學了放焰口，可是並沒有和有道德的出家人住在一起，同時也不知道寺院中的內容是怎樣，以及出家人的生活又是如何。這回到虎跑去住，看到他們那種生活，卻很歡喜而且羨慕起來了！

我雖然在那邊只住了半個多月，但心裡頭卻十分地愉快，而且對於他們所吃的菜蔬，更是歡喜，及回到了學校，以後我就請傭人依照他們那種樣的菜煮來吃。

這一次，我到虎跑寺去斷食，可以說是我出家的近因了。及到了民國六年的下半年，我就發心吃素了。

在冬天的時候，即請了許多的經，如《普賢行願品》、《楞嚴經》及《大乘起信論》等很多的佛經，而于自己的房裡，也供起佛像來，如地藏菩薩、觀世音菩薩等等的像，于是亦天天燒香了。

到了這一年放年假的時候，我並沒有回家去，而到虎跑寺裡面去過年。我仍舊住在方丈樓下，那個時候，則更感覺得有興味了。于是就發心出家，同時就想拜那位住在方丈樓上的出家人作師父。他的名字是弘詳師，可是他不肯我去拜他，而介紹我拜他的師父。他的師父是在松木場，護國寺裡面居住的，於是就請他的師父回到虎跑寺來，而我也就于民國七年，正月十五日受三皈依了。

那個時候，我就打算于此年的暑假來入山，而預先在寺裡面住了一年後，然後再實行出家的。當這個時候，我就做了一件海青，及學習兩堂功課。在二月初五日那天，是我的母親的忌日，于是我就先于兩天以前到虎跑去，在那邊背誦了三天的《地藏經》，為我的母親回向。到了五月底的時候，我就提前先

考試，而于考試之後，即到虎跑寺入山了。

到了寺中一日以後，即穿出家人的衣裳，而預備轉年再剃度的。及至七月初的時候，夏丏尊居士來，他看到我穿出家人的衣裳但還未出家，他就對我說：「既住在寺裡面，並且穿了出家人的衣裳，而不即出家，那是沒有什麼意思的，所以還是趕緊剃度好。」

我本來是想轉年再出家的，但是承他的勸，于是就趕緊出家了。

便于七月十三日那一天，相傳是大勢至菩薩的聖誕，所以就在那天落髮。

落髮以後，仍須受戒的。於是由林同莊君的介紹，而到靈隱寺去受戒了。

靈隱寺是杭州規模最大的寺院，我一向是對它很歡喜的，我出家了以後曾到各處的大寺院看過，但是總沒有像靈隱寺那麼的好！八月底，我就到靈隱寺去，寺中的方丈和尚卻很客氣，叫我住在客堂後面芸香閣的樓上。

當時是由慧明法師作大師父的，有一天我在客堂裡遇到這位法師了。他看到我時，就說起既係來受戒的，為什麼不進戒堂呢？雖然你在家的時候是讀書人，但是讀書人就能這樣地隨便嗎？就是在家時是一個皇帝，我也是一樣看待的。那時方丈和尚仍是要我住在客堂樓上，而于戒堂裡面有了緊要的佛事時，方命我去參加一兩回的。

那時候我雖然不能和慧明法師時常見面，但是看到他那種的忠厚、篤實，卻是令我佩服不已的。

受戒以後，我就住在虎跑寺內。到了十二月，即搬到玉泉寺去住，此後即常常到別處去，沒有

久住在西湖了。

曾記得在民國十二年夏天的時候，我曾到杭州去過一回。那時正是慧明法師在靈隱寺講《楞嚴經》的時候。開講的那一天，我去聽他說法，因為好幾年沒有看到他，覺得他已蒼老了不少，頭髮且已斑白，牙齒也大半脫落。我當時大為感動，于拜他的時候，不由淚落不止！聽說以後沒有經過幾年工夫，慧明法師就圓寂了。

關于慧明法師一生的事蹟，出家人中曉得的很多，現在我且舉幾樣事情，來說一說。

慧明法師是福建的汀州人。他穿的衣服卻不考究，看起來很不像法師的樣子，但他待人是很平等的。無論你是大好佬或是苦惱子，他都是一樣地看待。所以凡是出家在家的上中下各色各樣的人物，對于慧明法師是沒有一個不佩服的。他老人家一生所做的事情固然很多，但是最奇特的，就是能教化「馬溜子」（馬溜子是出家流氓的稱呼）了。寺院裡是不准這班馬溜子居住的。他們總是住在涼亭裡的時候為多，聽到各處的寺院有人打齋的時候，他們就會集了趕齋（吃白飯）去。在杭州這一帶地方，馬溜子是特別來得多。一般人總不把他們當人看待，而他們亦自暴自棄，無所不為的。但是慧明法師卻能夠教化馬溜子呢！那些馬溜子常到靈隱寺去看慧明法師，而他老人家卻待他們很客氣，並且布施他們種種好飲食，好衣服等。他們要什麼就給什麼。而慧明法師也有時對他們說幾句佛法，以資感化。

慧明法師的腿是有毛病的。出來入去的時候，總是坐轎子居多。有一次他從外面坐轎回靈隱

時，下了轎後，旁人看到慧明法師是沒有穿褲子的，他們都覺得很奇怪，於是就問他道：「法師為什麼不穿褲子呢？」他說他在外面碰到了馬溜子，因為向他要褲子，所以他連忙把褲子脫給他了。關于慧明法師教化馬溜子的事，外邊的傳說很多很多，我不過略舉了這幾樣而已。

不單那些馬溜子對于慧明法師有很深的欽佩和信仰，即其他一般出家人，亦無不佩服的。

因為多年沒有到杭州去了。西湖邊上的馬路、洋房也漸漸修築得很多，而汽車也一天比一天地增加，回想到我以前在西湖邊上居住時，那種閑靜幽雅的生活，真是如同隔世，現在只能託之于夢想了。

（選自《弘一大師全集》，福建人民出版社一九九一年版）

佚名：《採茶詞》（三十首）

一

儂家家住萬山中，村北村南盡茗叢。
社後雨前忙不了，朝朝早起課茶工。

二

曉起臨妝略整容，提籃出戶露方濃。
小姑大婦同攜手，問上松蘿第幾峰？

三

空濛曉色罩山砠，霧葉雲芽未易降。
不識為誰來解渴，教儂辛苦日雙雙。

四

雙雙相伴採茶枝，細語叮嚀莫要遲。
既恐梢頭芽欲老，更防來日雨絲絲。

五

採罷枝頭葉自稀，提籃貯滿始言歸。
同人笑向池前過，驚起雙鳧兩處飛。

六

一池碧水浸芙蕖，葉小如錢半未舒。
行向磯頭清淺處，試看儂貌近何如？

七

兩鬢蓬鬆貌帶枯，誰家有婦醜如奴。
只緣日日將茶採，雨曬風吹失故吾。

八

朝來風雨又淒淒，小笠長籃手自提。
採得旗槍歸去後，相看卻是半身泥。

九

今日窗前天色佳，忙梳鴉髻緊橫釵。
匆匆便向園中去，忘卻泥濘未換鞋。

十

園中才到又聞雷，濕透弓鞋未肯回。
遙囑鄰姑傳信去，把儂青笠寄將來。

十一

小笠蒙頭不庇身，衣衫半濕像漁人。
手中提著青絲籠，只少長竿與細綸。

十二

雨過枝頭泛碧紋，攀來香氣便氤氳。

高低摘盡黃金縷，染得衣襟處處芬。

十三

芬芳香氣似蘭蓀，品色休寧勝婺源。

採罷新芽施又發，今朝已是第三番。

十四

番番辛苦不辭難，鴉鬢斜歪玉指寒。

惟願農家茶色好，賽他雀舌與龍團。

十五

一月何曾一日閑，早時出採暮方還。

更深尚在爐前焙，怎不教人損玉顏。

十六

容顏雖瘦志常堅，焙出金芽分外妍。

知是何人調玉碗，閑教纖手侍兒煎。

十七

無端一陣狂風雨，遍體淋淋似水澆。

活火煎來破寂寥，那知摘取苦多嬌。

十八

緣何夫婿輕言別，愁上心來手忘梢。

橫雨狂風鳥覓巢，雙雙猶自戀花梢。

十九

只圖焙得新茶好，縷縷旗槍起白毫。

縱使愁腸似桔槔，且安貧苦莫辭勞。

二十

工夫那敢自蹉跎，尚覺儂家事務多。

焙出乾茶忙去採，今朝還要上松蘿。

二十一

手挽筠籃鬢戴花，松蘿山下採山茶。

途中姐妹勞相問，笑指前村是妾家。

二十二

妾家樓屋傍垂楊，一帶青陰護草堂。

明日若蒙來約伴，到門先覺焙茶香。

二十三

乍暖乍寒屢變更，焙茶天色最難平。

西山日落東山雨，道是多晴卻少晴。

二十四
今日西山山色青，攜籃候伴坐村亭。
小姑更覺嬌癡慣，睡倚欄杆喚不醒。

二十五
直待高呼始應承，半開媚眼半難醒。
匆匆便向前頭走，提著籃兒忘蓋簽。

二十六
同行迤邐過南樓，樓畔花開海石榴。
欲待折來分插戴，樹高不攀到梢頭。

二十七
黃鳥枝頭美好音，可人天氣半晴陰。
攀枝各把衷情訴，說到傷心淚不禁。

二十八

破卻工夫未滿籃，北枝尋罷又圖南。

無端折得同心葉，纖手擎來鬢上簪。

二十九

茶品由來苦勝甜，個中滋味兩般兼。

不知卻為誰甜苦，掐破儂家玉指尖。

三十

任他飛燕自呢喃，去採新茶換舊衫。

卻把袖兒高捲起，從教露出手纖纖。

（朱少璋編《曼殊外集》，學苑出版社二〇〇九版）

# 參考文獻

1 胡適著，曹伯言整理，《胡適日記全編》，合肥：安徽教育出版社，二○○一。

2 中國社會科學院近代史研究所中華民國史研究室編，《胡適來往書信選》，北京：社會科學文獻出版社，二○一三。

3 耿雲志，歐陽哲生編，《胡適書信集》，北京：北京大學出版社，一九九六。

4 胡適口述，唐德剛譯注，《胡適口述自傳》，桂林：廣西師範大學出版社，二○○九。

5 胡適，《胡適自述》，北京：北京大學出版社，二○一三。

6 張朝勝，〈民國時期的旅滬徽州茶商——兼談徽商衰落問題〉，《安徽史學》，一九九六，(二)：七四-七七。

7 武威，王丹陽，族侄憶胡適：〈「兩個黃蝴蝶」為我祖父而寫〉，《廣州日報》，二○一五-五-二○。

8 唐羽，〈國學大師胡適與程裕新茶號〉，《新民晚報》，二○○五-六-十五。

9 魯迅，《魯迅全集》，北京：人民文學出版社，二○○五。

10 魯迅博物館，魯迅研究室編，《魯迅年譜》（增訂本），北京：人民文學出版社，二○○○。

11 周海嬰，《魯迅與我七十年》，海口：南海出版公司，二○○一。

12 曹聚仁，《魯迅評傳》，上海：復旦大學出版社，二○○六。

13 許壽裳，《我所認識的魯迅》，北京：人民文學出版社，一九七八。

14 內山完造，《上海下海：上海生活三十五年》，西安：陝西人民出版社，二○一三。

15 蕭紅，《蕭紅全集》，哈爾濱：哈爾濱出版社，一九九一。

16 《紹興縣誌》編委會編，《紹興縣誌》，北京：中華書局，一九九九。

17 王余光、吳永貴，《中國出版通史：民國卷》，北京：中國書籍出版社，二〇〇八。

18 張澤賢，《民國出版標記大觀》，上海：上海遠東出版社，二〇〇八。

19 陳明遠，《何以為生：文化名人的經濟背景》，北京：新華出版社，二〇〇七。

20 陶方宣、桂嚴，《魯迅的圈子》，北京：東方出版社，二〇一四。

21 邵綃紅，《我的爸爸邵洵美》，上海：上海書店出版社，二〇〇五。

22 謝興堯，《堪隱齋隨筆》，瀋陽：遼寧教育出版社，一九九六。

23 《日本茶道文化概論》，北京：東方出版社，一九九二。

24 余錦廉，〈馬蹄疾筆下的魯迅〉，《丹東師專學報》，一九九七（二）：四四-四九。

25 周作人著，止庵校訂，《周作人自編集》，北京：北京十月文藝出版社，二〇一一。

26 梁實秋，《憶舊篇槐園夢憶：悼念故妻程季淑女士》，臺北：遠東圖書公司，一九九〇。

27 林語堂，《林語堂名著全集》，長春：東北師範大學出版社，一九九四。

28 蕭乾，《蕭乾文集》，杭州：浙江文藝出版社，一九九八。

29 聞一多，《聞一多書信集》，北京：群言出版社，二〇一四。

30 民國文林、聞一多：〈在包辦婚姻中收穫愛情〉，《新快報》，二〇一二-一-十二（B十四）。

31 趙仲牧，《趙仲牧文集》，昆明：雲南大學出版社，二〇一四。

32 郁達夫，《郁達夫文集》，北京：當代世界出版社，二〇一〇。

33 王稼句，《姑蘇食話》，蘇州：蘇州大學出版社，二〇〇四。

34 陶行知，《陶行知文集》，南京：江蘇教育出版社，二〇〇八。

35 王一心，《陶行知：最後的聖人》，北京：團結出版社，二〇一〇。

36 張遠桃，〈陶行知〉，《老年報》，二〇一〇-十-三十。

37　汪曾祺，《汪曾祺全集》，北京：北京師範大學出版社，一九九八。

38　胡適、唐德剛，《胡適口述自傳》，北京：華文出版社，一九八九。

39　徐弘祖，《徐霞客遊記全譯》，貴陽：貴州人民出版社，一九九七。

40　巴金，《巴金全集》，北京：人民文學出版社，一九八六。

41　蕭珊，《蕭珊文存》，上海：上海人民出版社，二〇〇九。

42　舒新城，《蜀遊心影》，上海：開明書店，一九二九。

43　王笛，《茶館：成都的公共生活和微觀世界，一九〇〇－一九五〇》，北京：社會科學文獻出版社，二〇一〇。

44　四川省文史研究館編，《巴蜀逸聞》，上海：新華書店出版，一九九二。

45　沙汀著、鍾慶成編注，《沙汀集》，廣州：花城出版社，二〇一二。

46　蕭乾，《未帶地圖的旅人：蕭乾回憶錄》，南京：江蘇文藝出版社，二〇一〇。

47　蕭乾，《蕭乾文萃》，北京：東方出版社，二〇〇四。

48　薛家柱，〈魂牽夢繞是杭州——記文學大師巴金〉，《文化交流》，二〇〇二（〇一）：十一–十二。

49　文史資料研究館會編，《天津文史資料選輯》，天津：天津人民出版社，一九七八。

50　中國人民政治協商會議天津市委員會、南開區委員會文史資料委員會合編，《大津老城憶舊》，天津：天津人民出版社，一九九七。

51　《弘一大師全集》編輯委員會，《弘一大師全集》，福州：福建人民出版社，一九九一。

52　柳亞子著、柳無忌編，《南社紀略》，上海：上海人民出版社，一九八三。

53　柳亞子編，《蘇曼殊全集》，上海：上海北新書局，一九四七。

54　蘇曼殊，《蘇曼殊集》，北京：東方出版社，二〇〇八。

55　蘇曼殊著、柳亞子編訂，《蘇曼殊全集》（修訂版），哈爾濱：哈爾濱出版社版，二〇一一。

56　朱少璋編，《曼殊外集：蘇曼殊編譯集四種：漢英對照》，北京：學苑出版社，二〇〇九。

57　江嵐，〈蘇曼殊‧採茶詞‧茶文化的西行〉，《中華讀書報》，二〇一四–五–二十一。

58 豐陳寶、豐一吟編，《豐子愷漫畫全集》，北京：京華出版社，二〇〇一。

59 豐一吟選編，《豐子愷散文》，北京：浙江文藝出版社，二〇〇九。

60 豐子愷，《緣緣堂隨筆》，天津：天津人民出版社，二〇一〇。

61 陳星撰著，《豐子愷年譜長編》，北京：中國社會科學出版社，二〇一四。

62 張愛玲，《張愛玲典藏全集》，哈爾濱：哈爾濱出版社，二〇〇三。

63 胡蘭成，《今生今世》，北京：中國社會科學出版社，二〇〇三。

64 張愛玲、莊信正，《張愛玲莊信正通信集》，北京：新星出版社，二〇一二。

65 金宇澄，《繁花》，上海：上海文藝出版社，二〇一三。

66 張伍，《我的父親張恨水》，瀋陽：春風文藝出版社，二〇〇二。

67 徐永齡、張正編，《張恨水散文》（全四卷），合肥：安徽文藝出版社，一九九五。

68 范伯群、周全，〈周瘦鵑年譜〉，《新文學史料》，二〇一一、〇一：一六七─一九九。

69 周瘦鵑，《蘇州遊蹤》，南京：金陵書畫社出版，一九八一。

70 顧頡剛，《顧頡剛日記》，臺北：聯經出版事業股份有限公司，二〇〇七。

71 顧頡剛，《顧頡剛書信集》，北京：中華書局，二〇一一。

72 顧頡剛，《顧頡剛讀書筆記》，北京：中華書局，二〇一一。

73 顧頡剛，《寶樹園文存》，北京：中華書局，二〇一一。

74 顧潮，《顧頡剛年譜》，北京：中國社會科學出版社，一九九三。

75 顧潮，《我的父親顧頡剛》，上海：華東師範大學出版社，一九九七。

76 王學典、孫延傑，《顧頡剛和他的弟子們》，濟南：山東畫報出版社，二〇〇〇。

77 顧頡剛，《古史辯自序》，石家莊：河北教育出版社，二〇〇〇。

78 葛劍雄，《譚其驤前傳》，上海：華東師範大學出版社，一九九七。

79 葛劍雄，《譚其驤日記》，上海：文匯出版社，一九九八。

歷史大講堂
民國茶範：張愛玲、胡適、魯迅、梁實秋、巴金…
與他們喝茶聊天的小日子

2017年12月初版　　　　　　　　　　　　　　定價：新臺幣390元
2023年12月初版第三刷
有著作權・翻印必究
Printed in Taiwan.

|  |  |  |
|---|---|---|
| 著　　　者 | 周重林　李明瑜 |  |
| 叢書主編 | 林芳儒 |  |
| 叢書編輯 | 林蔚絜 |  |
| 封面設計 | 陳怡宏 |  |
| 校　　對 | 宇　慧 |  |
| 內文排版 | 林淑 |  |

| 出　版　者 | 聯經出版事業股份有限公司 | 副總編輯 | 陳逸華 |
|---|---|---|---|
| 地　　址 | 新北市汐止區大同路一段369號1樓 | 總編輯 | 涂豐恩 |
| 叢書主編電話 | (02)86925588轉5305 | 總經理 | 陳芝宇 |
| 台北聯經書房 | 台北市新生南路三段94號 | 社　長 | 羅國俊 |
| 電　　話 | (02)23620308 | 發行人 | 林載爵 |
| 郵政劃撥帳戶 | 第0100559-3號 |  |  |
| 郵撥電話 | (02)23620308 |  |  |
| 印　刷　者 | 文聯彩色製版印刷有限公司 |  |  |
| 總　經　銷 | 聯合發行股份有限公司 |  |  |
| 發　行　所 | 新北市新店區寶橋路235巷6弄6號2F |  |  |
| 電　　話 | (02)29178022 |  |  |

行政院新聞局出版事業登記證局版臺業字第0130號

本書如有缺頁，破損，倒裝請寄回台北聯經書房更換。　ISBN　978-957-08-5042-0 (平裝)
聯經網址 http://www.linkingbooks.com.tw
電子信箱 e-mail:linking@udngroup.com

國家圖書館出版品預行編目資料

**民國茶範**：張愛玲、胡適、魯迅、梁實秋、巴金…
與他們喝茶聊天的小日子/周重林、李明著．初版．
新北市．聯經．2017年12月（民106年）．344面．15.5×22公分
（歷史大講堂）
ISBN　978-957-08-5042-0（平裝）
[2023年12月初版第三刷]

1.茶藝　2.文集

974.07　　　　　　　　　　　　　　　　106021370